影视编导辅导系列教材

STORY
CREATION COURSE

故事
创作教程

马 骏 ◎ 著

復旦大學 出版社

序

读书,是一场交谈;读书,是一次相遇。

当你打开这本书,就开启了你我之间美妙的相遇。

你好!很高兴与你相遇!

如果,你是一名高中生,正准备报考传媒类高校的编导类专业,那么,我要告诉你,"故事创作"正是编导类艺考的核心考试科目,无论是各省的"统考",还是戏剧学院、电影学院等顶级学府的"校考","故事创作"是必考的,而且是主要考察的科目之一。本书可以帮助你了解"故事创作"科目的考试要求,以及如何建立一个正确、系统的故事创作观念。本书采用了大量浅显易懂、轻松幽默的案例(在此要感谢本书中引以分析的来自期刊、互联网和影视作品的故事的创作者),来系统介绍故事创作的原理和技巧。相信你阅读本书的体验将会是轻松愉快、津津有味的。

如果你已经是一名传媒类专业的大学生,本书同样适合你阅读,因为故事创作是传媒类专业学生的一项重要技能,可以说它是广播电视编导、戏剧影视文学专业学生"吃饭的本事"。本书的各个章节加起来,几乎就是戏剧学院戏文系编剧课"元素训练"的集合体。希望你能够仔细阅读每个章节,认真完成章节后的思考题和练习题,相信这会对你的专业核心能力的提升有较大帮助。

如果,你是一名中、小学教师,本书对于你提高影视、戏剧的专业鉴赏能力也会有很大帮助,特别是在校园影视、戏剧教育大力普

及的今天。你完全可以把本书作为你在学校指导学生参与影视、戏剧活动的教案，有步骤地进行系统化的教学。

如果，你是一名影视创作"发烧友"，想亲自上阵，自己编、导、演，准备拍一部微电影或短视频。当你面对五花八门的编剧书籍不知如何选择时，请先读这一本吧。我敢保证的是，本书的理论和训练体系采用的是戏剧学院编剧训练的系统方法；本书所举的案例和范文通俗易懂、生动有趣而又有借鉴和学习的价值。这些都能够让你快速入门，并在实践过程中通过不断的回顾和比较而有质的提高。

有一句广告语："谁会讲故事，谁就拥有整个世界。"我深以为然。

会讲故事的人，充满智慧，能够巧解各种难题；会讲故事的人，充满幽默，能够化解各种尴尬；会讲故事的人，充满自信，能够勇敢追求自己的梦想；会讲故事的人，是有爱的人。因为我们在故事里学会爱、体会爱、懂得爱、珍惜爱。

正是身边的亲人、老师、朋友们成就了我们今生的故事，谢谢所有与我们相遇的人。你的感受对我十分重要，若阅读本书后有任何意见或建议，欢迎发送电子邮件至 875540679@qq.com，与我继续交流和探讨。

马骏

2019年9月28日于上海

目 录

第一章 关于故事 ………………………………………… 1
　一、最古老的叙事文艺体裁 ……………………………… 2
　二、叙事文艺中应用广泛的"故事核" …………………… 4
　三、悲喜之中催生故事 …………………………………… 6
　四、生活"事故"孕育故事 ………………………………… 7

第二章 好故事的标准 …………………………………… 19
　一、吸引人 ………………………………………………… 20
　二、塑造人 ………………………………………………… 20
　三、感染人 ………………………………………………… 21

第三章 故事的创意、题材来源 ………………………… 24
　一、源于生活 ……………………………………………… 25
　二、高于生活 ……………………………………………… 32

第四章 人物 ……………………………………………… 37
　一、名如其人 ……………………………………………… 37
　二、人物设定 ……………………………………………… 42
　三、人物关系 ……………………………………………… 45

第五章　事件 …… 51
一、事件设计 …… 51
二、事件排序 …… 53
三、故事不同阶段对事件的要求 …… 59

第六章　戏剧情境 …… 67
一、故事的戏剧性 …… 68
二、戏剧情境就是"挖坑" …… 68
三、戏剧情境的设置要求和方法 …… 72

第七章　矛盾与冲突 …… 76
一、普遍存在的矛盾和冲突 …… 76
二、冲突的出发点 …… 78

第八章　悬念与延宕 …… 81
一、什么是悬念 …… 81
二、悬念是怎样构成的 …… 82
三、常见的悬念设置方法 …… 85
四、延宕 …… 86

第九章　误会和巧合 …… 95
一、误会 …… 95
二、巧合 …… 99

第十章　发现与突转 …… 103
一、发现的方法 …… 103
二、突转的作用 …… 109

第十一章　高潮 ·············· 134
一、高潮在故事中的位置 ·········· 134
二、如何把故事情节推向高潮 ······· 134

第十二章　主题 ·············· 143
一、爱 ····················· 143
二、生命 ···················· 144
三、人性 ···················· 145
四、梦想 ···················· 145
五、希望 ···················· 145
六、责任 ···················· 146

第十三章　结构 ·············· 148
一、起 ····················· 148
二、承 ····················· 149
三、转 ····················· 149
四、合 ····················· 149

第十四章　细节 ·············· 157
一、关键道具 ················· 158
二、动作 ···················· 161
三、语言 ···················· 161

第十五章　写作手法 ············ 167
一、白描手法 ················· 167
二、在行动中自然交代前史和矛盾 ······ 168
三、语言的有效性和动作性 ·········· 169
四、叙事顺序 ················· 170

第十六章　故事命名 …………………………………… 177
　　一、人名 ……………………………………………… 177
　　二、地名 ……………………………………………… 177
　　三、物名 ……………………………………………… 177
　　四、事件 ……………………………………………… 178
　　五、时间 ……………………………………………… 178
　　六、关键台词 ………………………………………… 178
　　七、古诗词 …………………………………………… 178
　　八、象征与隐喻 ……………………………………… 179

第十七章　故事范文（艺考参考）……………………… 181

第十八章　延伸阅读 …………………………………… 188
　　一、电视剧剧本 ……………………………………… 188
　　二、微电影剧本 ……………………………………… 196
　　三、情景剧剧本 ……………………………………… 202
　　四、电视节目策划书 ………………………………… 211
　　五、电视栏目专题片文学本 ………………………… 214
　　六、电视栏目创意策划过程一席谈 ………………… 223
　　七、系列短视频策划方案 …………………………… 228
　　八、影视广告片创意脚本 …………………………… 235

第一章 关于故事

"从前有座山,山里有个庙,庙里有个老和尚在讲故事,讲的什么呀……"

还记得每个人在孩提时代一直问的问题吗?——"后来呢?后来呢?"长大后,这个问题依然萦绕在我们的心头,只是我们已经不再像孩子那般轻易地问出口了。

故事,陪伴我们一生。而当我们老了,故事却依然年轻,它们陪伴着新的一代人。

故事陪伴人的一生,同时也伴随着人类历史的发展。在人人都是生活的导演、编剧和演员的当下,文艺爱好者有必要深入了解故事创作的原理和技术。

《辞海》中关于"故事"有七个定义,与本章要讲的"故事"的概念直接相关的有两个。

第一个定义:文学体裁的一种,侧重于对事件发展过程的描述,强调情节的生动性和连贯性,较适于口头讲述[①]。古希腊的《伊索寓言》《山海经》,安徒生、格林的童话故事,小朋友的"睡前故事",我国南方的评话、北方的评书等,均属此列。

第二个定义:叙事性文学作品中一系列为表现人物性格和展

[①]《辞海》编辑委员会:《辞海》(1979年版缩印本),上海辞书出版社1980年版,第1467页。

示主题服务的有因果联系的生活事件,由于它循序发展、环环相扣,成为有吸引力的情节,故又称故事情节①。叙事性文学作品包含小说、戏剧、电影、电视剧、动漫等。

从上述两个定义可以发现,故事是一种有着悠久历史的文学体裁,常常通过口头讲述进行传播。父母、老师给孩子讲的故事,可以启迪孩子的心灵;对跑码头的说书艺人而言,这个技能则给贩夫走卒、体力劳动者带来生活的调味品,可以传播人情世故、普世价值。由于故事传播需要抓住观众,所以特别强调情节的生动性和连贯性,靠有吸引力的情节"吊住"观众的"胃口"。当然,生动有趣的情节是为表现人物性格和展示主题服务的,故事中有为国捐躯的英雄、为民请命的官员、为夫守节的女子、替父从军的女孩、私定终身的男女,或忠君爱国,或侠肝义胆,或两情久长,或人伦悲欢。观众为他们的悲欢离合落泪、欢喜,也在剧情中得到情感的涤荡和思想的启迪。千百年来,人们在劳作之余,通过故事得到了精神的休憩和愉悦,也"净化了灵魂"(亚里士多德语)。

一、最古老的叙事文艺体裁

我们有理由认为,故事是人类最古老的叙事文艺体裁。远古时期,文字还没有形成,故事依靠人们的口头传诵流传下来,产生于人类文明发展早期的神话和民间故事正属此类。我国的神话和民间故事,是中国人的共同文化基因,不仅给后人提供了各类艺术创作的素材,更是中华民族的心灵归宿。

1. 神话故事

神话产生于远古时代,是反映远古时代人与自然界进行生存斗争的具有高度幻想性的故事。古代神话几千年来历经各个朝代也曾遭战火损毁,却仍然可以在《山海经》《述异记》《淮南子》等书

① 《辞海》编辑委员会:《辞海》(1979年版缩印本),上海辞书出版社1980年版,第1467页。

籍中读到。

神话大致反映三种内容：造人、自然和英雄。

关于造人，中国和西方的造人神话一致认为人类是神用泥土造出来的，只是东西方造人的神各有不同。在中国，是女娲；古希腊神话中，则是普罗米修斯；也有一些民族认为是上帝创造了人。

我国古代关于自然的神话有《盘古开天辟地》《后羿射日》《嫦娥奔月》《女娲补天》《精卫填海》等，人们通过这些神话来解释他们尚无法用科学来理解的自然现象和记载人们克服自然阻碍，战胜自然灾害的故事。

英雄神话则记载并塑造了给人类作出杰出贡献的英雄形象。如《夸父逐日》《鲧禹治水》《仓颉造字》《河伯娶妇》等记载了远古时期在政治、文化、农业、水利、天文等领域作出杰出贡献的英雄人物。

我国还有一些神话故事来自神魔、志怪小说，其中最为知名、广为流传的有《封神演义》《西游记》《镜花缘》等，这些神魔故事反映了善恶之争，折射了社会现实。

2. 民间故事

民间故事也是从远古时代起就在人们口头流传的。它从生活本身出发，又包含着超自然的想象。广为人知、流传至今的《八仙过海》《天仙配》《孟姜女》《白蛇传》《梁山伯与祝英台》《济公传》等莫不是如此。

3. 童话故事

童话故事是"儿童文学的一种。通过丰富的想象、幻想和夸张来塑造形象，反映生活，对儿童进行思想教育。一般故事情节神奇曲折、生动浅显，对自然物往往作拟人化的描写，能适应儿童的接受能力"[1]。

[1]《辞海》编辑委员会：《辞海》(1979年版缩印本)，上海辞书出版社1980年版，第1788页。

大多数人来到世界上,最早接触的就是叙事文学——童话故事,《安徒生童话》《格林童话》《一千零一夜》等故事都曾或多或少地陪伴过人们的童年。那些著名的童话故事被做成儿童绘本、动漫、电影等,在不同国度、不同地域、不同时期给孩子们的心灵成长带来快乐,如《白雪公主》《丑小鸭》《卖火柴的小女孩》《皇帝的新装》《爱丽丝漫游奇境记》《宝葫芦的秘密》《查理和巧克力工厂》《长腿叔叔》《吹牛大王历险记》《大林和小林》《哈克贝里·芬历险记》《讲不完的故事》《金银岛》《绿野仙踪》《小熊维尼历险记》《汤姆·索亚历险记》《木偶奇遇记》《小灵通漫游未来》等。

因为童话故事语言浅显、故事曲折、道理深刻的特性,特别适合故事的初学者,对于基础不同的学习者,童话故事这个入门的"起跑线"是一致的,它可以激活沉睡在人们内心深处的故事创作的"死火山",让它喷发出强大的能量。所以本书在举例时会解析一些经典的童话故事,帮助读者了解故事创作的内在机理。

二、叙事文艺中应用广泛的"故事核"

本书要探讨的故事,既是作为独立文学体裁的故事,又是一切叙事类文艺作品的核心内容。随着时代的发展,人们的休闲娱乐时间日益增加,对故事以及故事衍生品——小说、电影、电视剧、戏剧、短视频的需求越来越多。了解"故事核"也成为文艺主创人员的必做功课。除了上面讲的童话故事被作为"故事核"进行各种改编外,许多历经千年不衰的神话和民间故事,如《女娲补天》《嫦娥奔月》《愚公移山》《孟姜女》等也被改编成各种艺术形式,如戏曲、戏剧、影视、舞蹈、美术作品。我国古代的四大名著《西游记》《水浒传》《三国演义》《红楼梦》里的故事,数百年来曾经是戏曲艺术的一大内容来源,并形成《失街亭》《空城计》《斩马谡》《武松打虎》《李逵探母》《大闹天宫》《三打白骨精》《葬花》等经典剧目。到了当代,这四大名著更成为戏剧、电影、电视剧,甚至游戏的 IP(intellectual

property，知识产权）。比较知名的有岑范导演的越剧电影《红楼梦》、杨洁导演的电视连续剧《西游记》、张绍林导演的电视连续剧《水浒传》、周星驰电影《大话西游》《大圣归来》等；游戏有《三国游戏》《水浒传》等。

叙事类文艺作品都是讲故事的，只是叙事方式和手段根据不同叙事文艺作品类型的特点而不同。作为独立艺术体裁的故事，本身的叙事手段是口头和书面的语言文字，而作为叙事文艺体裁的戏剧、影视等，叙事手段则各不相同：戏剧的叙事手段主要是人物的动作和语言，影视的叙事手段主要是视听语言……

本书要探讨的是作为独立文学体裁和叙事文艺作品核心技术的故事创作原理，主要面向初次接触文艺创作的高中学生、编导专业学生和对文艺创作感兴趣的人。在戏剧学院和电影学院的招生考试中，故事创作历来是其中的主要考试科目，而在这些院校的专业课程中，写作课始终是一门专业主课。在写作课中，不管是单元训练还是小品、独幕剧、微电影写作，都首先需要一个故事核。一部影视剧的诞生之初，也需要编剧提交一部电影或电视剧的故事梗概，可见，故事作为文学体裁的独特魅力和在叙事类文艺作品创作流程中的重要性。

故事创作历来是从事叙事类文艺作品创作的编剧、导演等主创人员在开始艺术创作活动的首要工作内容。在提倡内容原创和知识产权的今天，尤为重要。应该说，学会编故事，善于讲故事，是叙事文艺作品的核心技术，是艺术主创人员的"吃饭的本领"。要掌握这个"吃饭的本领"，是要下一点功夫进行学习和练习的。对一个初学者来讲，学习的途径很重要。前人留下了宝贵的创作理论著作，中国古代的有王骥德的《曲律》、李渔的《闲情偶寄·词曲部》；现当代的有顾仲彝的《编剧理论与技巧》、中央戏剧学院谭霈生的《论戏剧性》、上海戏剧学院陆军的《编剧理论与技法》；国外的有贝克《戏剧技巧》、约翰·霍华德·劳逊的《戏剧与电影的剧作理

论与技巧》、理查德·沃尔特的《剧本》、罗伯特·麦基的《故事》《对白》等，这些著作都以理论联系实际的方法深入地论述了创作的原理。由于初学者阅历的不足以及对国内外案例并不熟悉，在阅读这些著作时会比较吃力。本书试图在大师与初学者之间架起一座桥梁，用初学者能够理解的语言和案例，解读故事创作的原理。除了帮助初学者建立基本的故事创作概念之外，也希望能够帮助有志于从事编剧、导演工作的年轻人从零开始，从基本原理和元素出发，通过反复的实践和思考，掌握故事创作这个叙事文艺作品创作的核心技术。

三、 悲喜之中催生故事

故事反映的是人世间的悲欢离合、爱恨情仇，悲喜之中自然就会产生故事。

我国古人总结的四大人生悲喜之事，蕴含着故事的前史、情境、事件、激变、对比、反衬等写作元素。而最主要的，是折射出人物的命运。

前人已经总结出的人生四大喜事：久旱逢甘雨、他乡遇故知、洞房花烛夜、金榜题名时；人生四大悲事：幼年丧母、少年丧父、中年丧妻、老年丧子。

这些大悲大喜之事无不催生着故事。以中国古代才子佳人的恋爱故事为例，其情节构成大多是郊游偶遇，题诗传情，梅香撮合，私定终身。所以有了对才子佳人的故事的总结诗——"才子佳人相见欢，私定终身后花园，落难公子中状元，奉旨完婚大团圆。"

实际上，我们还可以简单列举一下现实生活中的十件喜事和十件悲事，这些事往往成为故事里的事件，构成故事的开端、发展、高潮和结局。

生活中的十件喜事：喜结良缘、喜得贵子、喜获升职、父母寿庆、喜入名校、好友大婚、喜获财富、贵人相助、喜逢老友、办事顺利。

第一章 关于故事

生活中的十件悲事：求爱失败、考试落榜、父母病逝、朋友失和、出师不利、公司破产、众叛亲离、穷困潦倒、被人陷害、突患重病。

四、生活"事故"孕育故事

很多生活中的"事故"会被艺术家加工成叙事文艺作品，下面列举48种会引发心理和情感变化的生活事件及对应的电影或其他叙事文艺作品的故事案例，供大家参考。

1. 家庭有关问题

（1）恋爱或订婚。

电影《泰坦尼克号》(Titanic)讲述了身世差异悬殊的杰克和露丝的旷世绝恋；《梁山伯与祝英台》中，祝英台爱上梁山伯，拒绝与马太守之子订婚。

（2）恋爱失败、破裂。

电影《有话好好说》讲的是青年赵小帅恋爱失败，与女友关系破裂后发生的故事。

（3）结婚。

电影《欲望都市》(Sex and the City)讲述了美国职业女性结婚和逃婚的故事。

（4）怀孕。

电影《左右》讲述为了救孩子，一对已经离婚四年的男女准备再次怀孕生子的故事。

（5）流产。

伊朗电影《一次别离》(A Separation)讲述了一对准备离婚的夫妻，面对瘫痪的老父亲、流产的女钟点工等问题，在道德与法律的纠结中痛苦挣扎。

（6）家庭增添新成员。

在日本电影《海街日记》中，姐姐们领回了同父异母的妹妹—

起生活;《小偷家族》中,男子将无家可归的小女孩带回家一起生活。

（7）与父母不和。

电影《山河故人》中的张到乐由于父母早年离异,自己随父亲在澳洲生活,与父亲不和,和母亲也十分疏远。

（8）夫妻感情不好。

电影《菊豆》讲述小镇染坊主娶了年轻姑娘菊豆为妻,由于年龄差异,再加上其性无能,夫妻感情不好,导致菊豆与染坊主的侄子互生爱慕。

（9）夫妻分居。

电影《克莱默夫妇》(Kramer vs. Kramer)中的克莱默太太为了寻找自己,要去纽约做设计师,因此与克莱默先生分居。

（10）性生活不满意或独身。

电影《希望温泉》(Hope Springs)中,一对结婚多年的夫妻为了解决性生活不和谐的问题而去求助心理医生。

（11）夫妻两地分居。

电影《茉莉花开》讲述了因为父亲的离开,母亲只能独自抚养女儿长大,一家三代女人间有着相似的爱情故事。

（12）配偶一方有外遇。

电影《乌云背后的幸福线》(Silver Linings Playbook)中,妻子的出轨导致男主人公心理疾病发作;电影《狙击电话亭》(Phone Booth)中,男主人公为了追求一个小明星,隐瞒自己已婚的情况,结果受到狙击手的报复。

（13）夫妻重归于好。

电影《谈谈情,跳跳舞》妻子怀疑丈夫出轨,派侦探调查丈夫,最后发现丈夫只是在一个舞蹈班学跳舞。最后夫妻重归于好。

（14）超指标生育。

戏剧小品《超生游击队》讲的是一对超生夫妻到处流浪,躲避

执法机构惩罚的故事。

(15) 本人(爱人)做绝育手术。

电影《秋菊打官司》中,秋菊的丈夫被村长踢成重伤,失去生育能力。

(16) 配偶死亡。

电影《从心开始》(Reign Over Me)讲的是男主人公因为妻子和孩子在"9·11"恐怖袭击中丧生而情绪低落,陷入抑郁的故事。

(17) 离婚。

电影《手机》中,电视台主持人严守一手机中的信息被妻子掌握后,妻子向他提出离婚。

(18) 子女升学(就业)失败。

电影《天才少女》(Gifted)中,家庭成员中的外婆和舅舅围绕着失去母亲的天才少女玛丽是否应该去天才学校就读产生矛盾,两人开始争夺对她的抚养权。

(19) 子女管教困难。

法国电影《四百击》(Les quatre cents coups)讲述了离异重组家庭的13岁少年安托万在学校偷打印机被继父送到青少年教养院的故事。

(20) 子女长期离家。

韩国电影《我爱你》讲述了子女长期离家的两位老人之间的爱情故事。

(21) 父母不和。

电影《弱点》(The Blind Side)讲述了由于父母不和而无家可归的非洲裔男孩迈克尔·奥赫在陶西太太的帮助下,终于成为一名出色的橄榄球球员的故事。

(22) 家庭经济困难。

法国电影《女人韵事》(Une affaire de femmes)讲述了丈夫参

军,自己带着孩子陷入经济困境的女子为了赚钱开始从事非法人流的工作的故事。

(23) 欠债。

电影《老兽》的男主人公老杨曾经是个成功的商人,因为欠了很多外债与子女也反目为仇。

(24) 经济情况显著改善。

电影《我不是药神》讲述了原本生意冷清的神油店老板程勇自从代理印度仿制抗癌药后发财致富的曲折故事。

(25) 家庭成员重病或重伤。

电影《桃姐》讲述了罗杰家的重要成员、佣人桃姐患了中风,罗杰开始给她找养老院并照顾她的故事。

(26) 家庭成员死亡。

法国电影《以女儿之名》(Au nom de ma fille)讲述了因为女儿的死亡,父亲坚持不懈地要把凶手绳之以法的故事。

(27) 本人重病或重伤。

电影《遗愿清单》(The Bucket List)讲述了两位身患重病的老年男子决定实现自己遗愿的故事。

(28) 住房紧张。

上海滑稽戏《七十二家房客》讲述了解放前生活在一套住房里的72家房客的故事。

2. 工作学习中的问题

(1) 待业、无业。

电影《偷自行车的人》(Ladri di biciclette)讲述了"二战"结束后的意大利,一个失业工人好不容易找到一份骑着自行车贴广告的工作,自行车却被偷走,面临重新失业的悲惨故事。

(2) 开始就业。

达斯汀·霍夫曼主演的电影《毕业生》(The Graduate)讲述了一个大学毕业生初入社会的故事。

第一章 关于故事

（3）高考失败。

电影《中国合伙人》讲述了三个怀有热情和梦想的年轻人的创业故事。

（4）扣发奖金或罚款。

电影《没完没了》讲的是因为甲方老板拖欠租车费用，引发车主绑架老板未婚妻的故事。

（5）突出的个人成就。

电影《沙漠之花》(Desert Flower)讲的是一个来自非洲落后部落的少女最终成为世界名模的故事。

（6）晋升、提级。

电影《桃色公寓》(The Apartment)讲的是为了晋升和提级，故事的主人公巴克斯特周旋在公司的几位领导之间的故事。

（7）对现职工作不满意。

国产经典电影《小小得月楼》讲的是几个对工作不满意的餐厅服务员在工作中进步成长的故事。

（8）工作学习中压力大（如成绩不好）。

电影《黑天鹅》(Black Swan)中的女主人公为了争取主角的位置而压力太大身体出现不适症状。

（9）与上级关系。

电影《穿普拉达的女王》(The Devil Wears Prada)讲述了一个初出茅庐的女大学生与资深职场时尚杂志社主编之间的故事。

（10）与同事邻居不和。

电影《汉普斯特公园》(Hampstead)讲述了因为环境问题与邻居不和的独居老头和一个富翁遗孀之间的浪漫故事。

（11）第一次远走他乡。

电影《小萝莉的猴神大叔》(Bajrangi Bhaijaan)讲述了与母亲失去联系的哑女小孩沙希达在猴神大叔帕万的帮助下回到巴基斯坦的故事。

(12) 生活规律重大变动(饮食睡眠规律改变)。

电影《最爽的一天》(*Der geilste Tag*)讲述了两个身患绝症的年轻人准备做一件与以往的自己截然不同的事情。

(13) 本人退休、离休或未安排具体工作。

电影《实习生》(*The Intern*)中，年近70的本不甘于平淡的退休生活，决定重回职场，成为年轻的CEO朱尔斯的助理(实习生)。

3. 社交与其他问题

(1) 好友重病或重伤。

电影《我不是药神》讲述了面对好友身患癌症却买不起抗癌药，药贩程勇内心挣扎纠结的故事。

(2) 好友死亡。

电影《集结号》讲述了谷子地为了给死去的战友们一个说法，坚持申诉的故事。

(3) 被人误会、错怪、诬告或议论。

电影《放牛班的春天》(*Les choristes*)讲述了充满爱心的老师马修不被学生理解，最终被校长开除的故事。

(4) 介入民事法律纠纷。

电影《我不是潘金莲》中的女主人公李秀莲为了自己的名誉，走向了打官司之路。

(5) 被拘留、受审。

电影《归来》讲述了男主人公陆焉识在"文革"期间受审，导致家庭出现裂痕的故事。

(6) 失窃、财产损失。

电影《小偷家族》《天下无贼》都讲了与小偷盗窃有关的故事。

(7) 意外惊吓、发生事故、自然灾害。

电影《鲁滨逊漂流记》(*Robinson Crusoe*)、《唐山大地震》都讲述了充满意外或有关自然灾害的故事。

第一章 关于故事

思考与练习

1. 请在你的笔记本上写下自己听过和看过的记忆犹新的10~20个故事,并用300~500字的篇幅对你的朋友口头讲述每个故事的梗概。(故事的来源可以是童话、传说、寓言,也可以是小说或影视剧。)

2. 试着把口头讲述的故事用笔写下来,每个故事300~500字。

3. 重读安徒生童话故事《皇帝的新装》,从一名故事创作者的角度来解读和体会故事的概念。

皇帝的新装[①]

<div align="right">作者:安徒生</div>

很久很久以前,有这样一位皇帝,他特别喜欢穿漂亮的新衣服。为了能得到更多更漂亮的衣服,他不惜花费大量的时间和金钱,而对于自己的国家、军队和臣民,他却漠不关心。他不喜欢乘着马车去逛公园,也不喜欢去看戏,除非是为了在大家面前炫耀一下新衣服。他每天每个钟头都要换一套新衣服。一般说来,人们提到自己国家的皇帝时,总会说:"皇上在会议室里。"但是这里的人们一提到皇帝时,总是说:"皇上在更衣室里。"

在皇帝居住的那个大城市里,人们生活得很轻松、很愉快,每天都有许多外国人来到这里。有一天,这座城市里来了两个骗子。他们声称自己是心灵手巧的织工,并说他们能织出这个世界上任何人都没见过的最美丽的布。这种布不仅好看,而且用它缝出来

[①] [丹]安徒生:《安徒生童话全集》,周红霞译,湖南少年儿童出版社2013年版,第1—6页。

的衣服还有一种神奇功能，那就是不称职的官员或者愚蠢的人都看不见它。

"呵！这不正是我最喜欢的衣服吗？"皇帝心想，"我穿了这样的衣服，就能知道在我的王国里哪些人不称职；我还可以分辨出哪些人聪明，哪些人愚蠢。太棒了！我要他们马上就织出这样的布来。"于是他付了许多钱给这两个骗子，而且命令他们马上开始工作。

骗子摆出两架织机来，然后装做在织机上努力工作，可是他们的织机上没有任何东西。他们三番五次请求皇帝发一些最好的丝线和金子过来作织布的原料，其实这些东西都被他们装进了自己的腰包，而这两个骗子却每天装模作样地在那两架空空的织机前忙碌着，甚至一直工作到深夜。

此时，这座城里的人都在谈论这种功能奇异的布料。人们都很想趁机测验一下他们周围的人，看看那些人究竟有多笨，有多傻。尤其是皇宫里的大臣们，他们更想趁机向皇帝表明自己既称职又聪明。

"我现在非常想知道他们的布究竟织得怎么样了。"皇帝有些迫不及待了。但是他立刻就想起了布的神奇功能：愚蠢的人或不称职的人是看不见它的。他当然不相信自己是这样的人，但确实心里又没有底。所以，他觉得还是先派一个人去看个究竟才好。

"一定要派我最诚实的老部长去那里看看。"皇帝想，"只有他才能够看出这种布料的样子，因为他善于思考，并且他还是我身边最称职的人。"

于是这位善良的老部长就奉命来到了两个骗子工作的地点，只见他们正在空空的织机上忙碌着。

"我到底怎么了？"老部长这样想着，把眼睛睁得有碗口那么大。

"我啥也没有看见！"然而，他却不敢把这句话说出口。

第一章 关于故事

两个忙碌的骗子请求他走近一点,并指着那两架空空的织机,问他布的花纹是不是很美丽,色彩是不是很鲜艳。

这位可怜的老大臣的眼睛越睁越大,但是他还是什么也没看见,因为织机上的确什么东西也没有。

"我的上帝!"他想,"难道我是一个愚蠢的人吗?可是我从来没有怀疑过自己的智力。看不见布料的事我决不能让别人知道。难道我真的不称职吗?但我对皇帝是那样忠诚!绝对不能让别人知道我看不到布料!"

"哎,难道您一点意见也没有吗?"一个正在织布的骗子对大臣说。

"啊,太美了!真是美妙极了!"老大臣一边装着在看,一边说。他心里想:决不能承认自己愚蠢和不称职。他戴上眼镜围着织机仔细地看。"多么美的花纹!多么美的色彩!我哪里会有意见呢?我将要呈报皇上,对于这布我感到十分满意。"

"嗯,听到您的话我们真是太高兴了,您真是皇上身边最聪明最忠诚的大臣!"两个骗子异口同声地说。他们绘声绘色地把布的稀有的色彩和花纹详细地描述了一番,这位老大臣非常认真地听着,以便回到皇宫时能照样背给皇帝听。

皇帝听完老大臣的汇报,又给了两个骗子更多的钱,更多的丝线和金子。他们把这些东西全装进腰包里,连一根丝也没有放到织机上去。然后像开始时一样,他们看上去仍然那么忙碌,整日在空空的织机上工作。当然这完全是为了表演给被派来的那些大臣们看的。

不久,皇帝有点等不及了,又派了一位诚实的官员去看织布的进度。可这位大臣和上一位一样,他看了又看,两架织机上空空的,他什么也没看到。

"您看这匹布美不美?"两个骗子重复着上次的谎话。他们如法炮制,和上次一样作了一些解释,其实什么花纹也没有。

我一点也不愚蠢,还对皇帝那么忠诚。"这位官员想,"难道是因为我不配担当现在这么高的官职吗?这简直太不可思议了,我竟然什么也没有看到!我决不能让人知道这件事!"因此他也同样把他完全没有看见的布称赞了一番,并笑容满面地对两位骗子说,他太喜欢这些美丽的颜色和巧妙的花纹了。"没错,那真是太美了!"他回去对皇帝说。

于是,这所谓的布料成为了人们茶余饭后谈论的主要话题。

在听说布料将要织完的时候,皇帝实在等不及了,他要亲自去看一看。他特意挑选了一批随从人员——其中包括已经去看过的那两位诚实的大臣。于是皇帝带着他的随从,浩浩荡荡地来到那两个狡猾的骗子住的地方。他们看到这两个家伙正在织机上装腔作势、聚精会神地忙碌着,但是机子上什么也没有,连一根线的影子也看不见。"您看这布漂亮吗?"那两位诚实的大臣说,"陛下您快来看,多么美丽的花纹!多么绚丽的色彩!"他们指着那架空空的织机,以为别人一定会看见布料。

"咦,这是怎么了呢?"皇帝心想,"这简直太荒唐了!我怎么什么也没有看到呢?难道我是一个愚蠢的人吗?难道我不配做皇帝吗?这可是我遇到的最可怕的一件事情!"

"啊,它实在太美了!"但是,皇帝点头称赞道,"我表示十二分的满意!"

说着皇帝还装做十分仔细地看着织机,嘴里不住地发出赞叹声。跟他来的所有随从人员也仔细地看了又看。尽管他们什么东西都没有看见,但是,他们仍然附和着皇帝:"啊,真是太美了!"他们还建议皇帝把这种新奇、美丽的布料做成衣服,然后穿上这种衣服去参加即将举行的游行大典。"真美丽!真精致!真是好极了!"每人都随声附和着。皇帝在赞美声中快乐极了,于是他把两个骗子都封为爵士,赐给他们每人一枚可以挂在纽扣洞里的勋章,还封他们为"御聘织师"。

第一章 关于故事

　　第二天一大早,游行大典将会如期举行。这天夜里,两个骗子点起 16 支蜡烛熬了整整一个通宵。只见他们装做把布料从织机上取下来,并用两把大剪刀在空中裁了一阵子,然后又用没有穿线的针缝了一通。他们加班加点,缝制完了皇帝的新衣。

　　皇帝带着他最高贵的骑士们亲自赶来了。两个骗子每人举起一只手,仿佛他们正拿着一件非常华贵的东西似的。"您看,这是裤子!这是袍子!这是外衣!"他们毕恭毕敬地说,"这衣服轻柔得像蜘蛛网一样!穿着它的人会觉得身上什么东西都没穿——这件衣服的妙处就在这里。"

　　"的确!"所有的骑士随声附和着,然而他们什么也没有看见,因为事实上什么东西也没有。

　　"现在,请陛下更衣!"两个骗子说。

　　为了穿上这套漂亮的衣服,皇帝任凭两个骗子摆弄,他把身上的衣服脱得精光,两个骗子也装做把缝好的新衣服一件一件地给皇帝穿上。他们在皇帝的腰间弄了一阵子,好像系上一件什么东西似的,他们说这件东西是后裾(注:衣服的后襟,中世纪欧洲贵族的一种装束)。皇帝在镜子前面转了转身,扭了扭腰,欣赏自己美丽的新衣服。

　　"天哪,这衣服真合身!式样设计得真好看!"大家啧啧地称赞着,"多么美的花纹!多么美的色彩!这真是一套华贵的礼服啊!"

　　"华盖已经准备好了,等陛下穿好礼服之后就可以撑起来去游行了!"典礼官说。

　　"是的,我已经穿好了。"皇帝说,"这衣服合身吗?"说完他又在镜子前面转动了一下身子,他想向世人展示他最美丽的新衣服。

　　那些负责托后裾的内臣们,都把手在地上东摸西摸,仿佛真的在托起礼服后裾似的。他们迈着方步,手中托着空气——谁都担心让人瞧出自己什么也没有看见。

　　就这样,皇帝在那个富丽的华盖下走上了大街。站在街上和

窗户边的人都说:"哇!皇上的新装真是漂亮!衣服多么合身!尤其是上衣的后裾,它是那么美丽!"谁也不愿意在别人面前暴露自己不称职或者愚蠢,因此都说自己看到了皇帝那漂亮的新衣服。这套所谓的新礼服得到了大家的一致称赞。

"但是皇上什么衣服也没有穿呀!"观礼的人群中有一个小孩突然大声地叫起来。

"上帝哟,你听这个天真的声音!"孩子的父亲说。于是,小孩子的话很快在人群中悄悄传播开来。

"皇上什么衣服也没有穿!有个小孩竟然这样说!"

"皇上确实什么东西都没有穿啊!"最后,观礼的老百姓都异口同声地说。

听到这些,皇帝有点发抖了。他似乎觉得老百姓讲的话是真的,但是为了保全自己的面子,他必须把这场游行大典进行到底。因此他的头抬得比刚才更高,胸也挺得比刚才更直,摆出一副更骄傲的样子走在队伍的最前面。内臣们跟在后面,手中托着一个并不存在的后裾。

第二章　好故事的标准

如果只能用一句话来概括好故事的标准，那就是"情理之中、意料之外"。

所谓"情理之中"，就是故事的逻辑和细节要符合生活的情理，既要合乎人情，又要符合常理。而所谓"意料之外"，则要有不同于一般的故事情节和细节。

比如法国电影《爱》（Amour），讲述了一对相爱、相守一生的老夫妻，在生命的最后阶段，妻子患了重病，丈夫为了妻子免受病痛的折磨，维护做人最后的尊严，杀死妻子后自杀了。整个故事的结局"出人意料"，这不是一般法律意义上的"杀人"或"自杀"，因为杀死妻子这种"爱"的方式太不符合常规。但是，纵观故事中人物的价值观和生命观，人物做出如此举动也是"情理之中"的，能够得到大家的理解和尊重，体现出当代人对生命尊严的更高层次的理解。

《我不是潘金莲》中的女主角李秀莲，因为"假离婚"的事情遭人误解而不断地想要申明自己的清白，从县里一路告到市里、省里，然后告到首都北京。最后却因为前夫的去世，让告状这件事失去了本来的意义，而李秀莲意外地在北京开起了小饭店。这个结局可以说是出人意料的，人们原来关心的是李秀莲最后是不是打赢了官司，结果却是官司不打了，李秀莲开起了饭店，忘记了过去的恩怨，过上了新日子。这个出人意料的结局是符合故事发展的

逻辑和人之常情的。

如果要用三句话来概括好故事的标准,总结而言有以下三条。

一、吸引人

是否生动有趣,能否吸引住读者和观众是好故事的首要条件。试想,一个令人恹恹欲睡的故事对受众而言有何意义?而对故事的创作者来说,同样也无法达到预期的传播目标。

故事是讲给人听的,人们具有爱听故事的天性。小时候,孩子会缠着父母讲故事,这些故事将在孩子幼小的心灵刻下深深的印记。无论是《乌鸦喝水》《猴子捞月》,还是《皇帝的新装》,都会让孩子觉得非常有趣,并从中得到启迪。

长大后,人们的主要文化消费活动之一就是阅读故事、小说,观看戏剧以及影视等类型的故事衍生品。如果这些叙事文艺作品不能在最短时间内引起读者和观众的兴趣并一直保持下去,人们恐怕是不会付钱来买书,或者买票走进剧院、电影院的。我们熟知的四大名著《水浒传》《三国演义》《红楼梦》和《西游记》,正是因为有曲折动人的情节才吸引了各种不同文化层次的观众,令人读来兴趣盎然,百读不厌。数百年来,这些小说一版再版,并且被改编成戏曲、电影、电视剧等各种不同类型的叙事文艺作品。

所以,好故事的标准固然有专家、学者的各种不同的评判标准,但终极的判定者是广大的读者和观众,故事是否生动有趣,是否"好看"则是他们的基本标准。

二、塑造人

文学是人学。这是一句老话,也是艺术创作的一句至理名言。

好的故事应该塑造出令人难忘的人物形象。《愚公移山》塑造了坚韧不屈的愚公形象;《皇帝的新装》塑造了愚蠢的皇帝形象;《孟姜女哭长城》塑造了对情感忠贞不渝的孟姜女形象。四大名著

里的孙悟空、猪八戒、唐僧、鲁智深、武松、李逵、贾宝玉、林黛玉、王熙凤、诸葛亮、张飞、刘备、关羽等无不是性格鲜明、令人难忘的人物形象。

只有塑造了令人难忘的人物形象,故事才会有真正的生命力。当代影视作品中也有不少塑造出了鲜明人物形象,如《憨豆先生》里的憨豆先生、《大话西游》里的至尊宝、《红高粱》里的九儿、《霸王别姬》里的程蝶衣等,都给人们留下了深刻的印象。

我们通过故事,首先记住了人物,其次才是由这个人物演绎的故事。甚至对很多故事,我们都已经忘记其中讲述的具体内容和情节,却单单记住了那个令人久久难以忘怀的人物。

因此,塑造出令人难忘的人物形象的故事,一定是好故事。

三、感染人

好的作品是能够感染人、鼓舞人、改变人的。要做到感染人,除了必要的艺术手法,最根本的,是要有能够激励人心的积极主题。

一个故事若想感染人,不仅应具有积极、健康的主题,还要能够传达正面价值,弘扬正能量,饱含大情怀。

自古以来,能够被世人接受并且久远流传的故事无一例外,都具有积极的主题思想。也就是说,对故事而言,娱乐的属性固然重要,但故事本身的正面价值和丰富的人文内涵更为重要。无论是远古的《女娲补天》《愚公移山》这类神话、民间故事,还是唐宋以来的元杂剧《窦娥冤》《汉宫秋》《梧桐雨》《西厢记》,明清传奇《桃花扇》《牡丹亭》《长生殿》《琵琶记》,乃至现当代的影视作品《茶馆》《天下第一楼》《红高粱》《集结号》《山河故人》等,它们基本上都弘扬了真善美,鞭挞了假恶丑,饱含人文关怀和家国情怀,表达了人们对美好生活的追求。

思考与练习

1. 课堂"讲段子"比赛。要求：有趣；短小；世界观、人生观、价值观正确。

2. 故事仿写。请根据《陶罐与铁罐》的故事结构、人物性格、人物关系和情节走向，仿写一篇取材于校园的故事。

陶罐和铁罐[①]

<div style="text-align:right">作者：黄瑞云</div>

国王的御厨里有两个罐子，一个是陶的，一个是铁的。骄傲的铁罐看不起陶罐，常常奚落它。

"你敢碰我吗，陶罐子！"铁罐傲慢地问。

"不敢，铁罐兄弟。"陶罐谦虚地回答。

"我就知道你不敢，懦弱的东西！"铁罐说，带着更加轻蔑的神气。

"我确实不敢碰你，但并不是懦弱，"陶罐争辩说，"我们生来就是盛东西的，并不是来互相碰撞的。说到盛东西，我不见得就比你差。再说……"

"住嘴！"铁罐恼怒了，"你怎么敢和我相提并论！你等着吧，要不了几天，你就会破成碎片，我却永远在这里，什么也不怕。"

"何必这样说呢？"陶罐说，"我们还是和睦相处吧，有什么可吵的呢！"

"和你在一起，我感到羞耻，你算什么东西！"铁罐说，"走着瞧吧，总有一天，我要把你碰成碎片！"

[①] 资料来源参见百度百科：https://baike.baidu.com/item/陶罐和铁罐/8707596?fr=aladdin。

陶罐不再理会铁罐。

时间在流逝,世界上发生了许多事情。王朝覆灭了,宫殿倒塌了。两个罐子遗落在荒凉的场地上,上面覆盖了厚厚的尘土。

许多年代过去了。有一天,人们来到这里,掘开厚厚的堆积物,发现了那个陶罐。

"哟,这里有一个罐子!"一个人惊讶地说。

"真的,一个陶罐!"其他的人都高兴得叫起来。

捧起陶罐,倒掉里面的泥土,擦洗干净,它还是那样光洁、朴素、美观。

"多美的陶罐!"一个人说,"小心点儿,千万别把它碰坏了,这是古代的东西,很有价值的。"

"谢谢你们!"陶罐兴奋地说,"我的兄弟铁罐就在我旁边,请你们把它掘出来吧,它一定闷得够受了。"

人们立即动手,翻来覆去,把土都掘遍了。但是,连铁罐的影子也没见到。它,不知道在什么年代已经完全氧化,早已腐蚀成一堆锈土了。

第三章　故事的创意、题材来源

有句老话：艺术源于生活，高于生活。大家都知道艺术来源于生活，但是等到自己动手创作时，却有一种脑子一片空白的感觉。

故事的创意从何而来？看别人编故事简单、轻松，为何等到自己编故事的时候，总是觉得无从写起？其实，对于初学者，这是正常的现象，甚至对职业编导而言这更是司空见惯。创作的过程总是从无从下笔开始，到开始有一个点子，再从一个点子到一个模糊的构思，构思在创作过程中不断被丰富、推翻、修改，并一点一点变得清晰和完善。

若将故事创作与烧饭、做菜作个类比，虽然两者在表面上来看似乎风马牛不相及，其实却蕴含着共通的原理。正所谓"治大国，若烹小鲜"（《老子·道德经·第六十章》）。比如，两者在动手操作之前都需要酝酿和构思，研究"顾客"的"口味"；需要选材、搭配，选择加工方式；需要添加"佐料"，掌握火候；最终需要"装盘"呈现。这一切工艺流程都离不开我们的实践练习。正如你从小听着故事长大，这并不意味着你马上就能"依葫芦画瓢"，顺利地编出故事；你吃了无数佳肴，这并不意味着给你锅勺，你就能做出美味。光看别人做，或只是作为消费者，是不可能成为"大厨"的，甚至都不能成为真正的"美食家"。要想成为故事创作的高手，只有对生活进行仔细观察，随时记录生活中的新鲜素材和点滴感悟，学习创作原

理,通过创作实践和反复锤炼,才是正道。

可以理解的是,一个 20 岁左右的青年人,他的生活经历和阅历都是极为有限的,而故事创作的来源又是对生活的体验、积累和领悟。"巧妇难为无米之炊",没有大量的生活积累,很难写出好的、有质量的故事。但是,年轻的朋友也不必气馁,完全可以从自己现有生活的直接体验出发,找寻创作素材,先写自己熟悉的故事,再加上通过阅读书籍、观摩影视剧获得的间接体验以及合理的想象。要知道,曹禺先生创作《雷雨》时,不过 23 岁,韩寒和郭敬明写出代表作的年纪也在 20 多岁。更重要的是,从现在开始,做个有心人,注意观察生活,多体验生活,同时学习前人的故事创作技巧,经过生活和技巧的双重磨练,一个毫无故事创作基础的人也可以成为专业和老练的故事创作者。

那么,故事的创意、题材和生活究竟是什么关系呢?

一、源于生活

故事的创意和题材来自生活。离开生活,创作便成了无源之水、无本之木。无论是古希腊悲剧《俄狄浦斯王》《安提戈涅》,还是莎士比亚戏剧以及中国的参军戏、元杂剧、明清传奇,或当代影视作品《于无声处》《我不是药神》《人民的名义》《平凡的生活》等,无一不是来源于生活。那么,故事可不可以来自生活之外?不可能。因为故事的读者和观众来自生活,如果故事反映的不是他们的喜怒哀乐,那就不能引起人们的兴趣和共鸣。如果做不到"诗言志"(《尚书·尧典》),那么又如何感动他人呢?即使是有关神魔、鬼怪、奇幻、穿越的故事,反映和投射的其实也是现实生活。

叙事文艺作品的故事来源大概有以下四个方面。

1. 取材于真人的故事

很多故事取材于真人,稍加艺术加工便可以成为非常好的故事。如成语故事破釜沉舟、闻鸡起舞等,取材于项羽和祖逖的真人

真事;名人故事司马光砸缸、曹聪称象等,也确有其人其事。

有很多影视剧也取材于真人,作者通过大量收集发生在真人身上的故事和细节,通过集中、突出、强化、修剪、提炼等方法,在人物心理、细节方面作了适当的想象和发挥,编成具有艺术感染力的故事。

这类故事创作不需要特别的创意,但需要独特的视角,需要对事实的尊重和对真实人物与事件的充分了解、挖掘以及对素材的艺术处理能力。

为了便于读者参考,以下列举十部根据真人真事改编的电影:

(1) 人物:英国前首相撒切尔夫人——电影:《铁娘子》(The Iron Lady)。

(2) 人物:脸书(Facebook)创始人马克·扎克伯格——电影:《社交网络》(The Social Network)。

(3) 人物:香奈儿品牌创始人可可·香奈儿——电影:《时尚先锋香奈儿》(Coco avant Chanel)。

(4) 人物:美国数学家小约翰·福布斯-纳什——电影:《美丽心灵》(A Beautiful Mind)。

(5) 人物:美国演员玛丽莲·梦露——电影:《我与梦露的一周》(My Week with Marilyn)。

(6) 人物:英女王伊丽莎白二世——电影:《女王》(The Queen)。

(7) 人物:英乔治六世国王——电影:《国王的演讲》(The King's Speech)。

(8) 人物:英国女作家简·奥斯汀——电影:《成为简·奥斯汀》(Becoming Jane)。

(9) 人物:奥地利音乐家莫扎特——电影:《莫扎特传》(Amadeus)。

(10) 人物:阿根廷总统贝隆夫人——电影:《贝隆夫人》

(*Evita*)。

2. 取材于真实事件

有不少电影取材于真实的新闻事件,列举十部电影如下:

(1)《牯岭街少年杀人事件》改编自台湾青少年真实杀人事件。

(2)《当幸福来敲门》(*The Pursuit of Happyness*)故事取材于美国著名黑人投资专家克里斯·加德纳(Chris Gardner)的人生经历。

(3)《换子疑云》(*Changeling*)取材于美国一位单身母亲发现自己失踪又回来的儿子并非亲生,于是开始无数次上访和调查的事件。

(4)《熔炉》取材于韩国校园教师对学生的性侵以及各种虐待事件。

(5)《杀人回忆》根据20世纪80年代末发生在韩国京畿道华城郡附近的连环杀人事件改编。

(6)《辛德勒的名单》(*Schindler's List*)取材于"二战"时期一个德国商人拯救犹太人的真实事件。

(7)《摔跤吧,爸爸》根据印度摔跤手马哈维亚·辛格·珀尕的真实故事改编。

(8)《血战钢锯岭》(*Hacksaw Ridge*)改编自"二战"美军上等兵军医戴斯蒙德·道斯的真实经历,讲述了他拒绝携带武器上战场,并在冲绳战役中赤手空拳救下75位战友的传奇故事。

(9)《以女儿之名》根据法国一个真实的强奸杀人案件改编。讲述了一个父亲坚持三十年追凶,终于将杀害女儿的凶手——女儿的德国继父绳之以法的故事。

(10)《萨利机长》(*Sully*)根据2009年全美航空1549号航班迫降事件中的航班机长切斯利·B. 萨伦伯格(Chesley B. Sullenberger)的真实英雄事迹改编。讲述了萨利机长在发动机失

效的情况下,成功迫降,拯救155名乘客和机组人员的故事。

3. 生活中提炼

也有不少故事是从生活中提炼出来的,故事里发生的事情并不一定真实发生过,却符合艺术的真实性。其中塑造的典型人物和典型形象并不一定是某一个真实的人,但是"杂取种种人,合成一个"(鲁迅语),让人们能感觉到这个人物是我们身边真实存在的。

以下列举十部此类影视作品:

(1)《霸王别姬》讲述了两位京剧艺人几十年的悲欢离合,反映了一代艺人的人生际遇,展现了历史的变迁和对人性与文化的思考。

(2)《活着》讲述了从解放战争到"文革"结束的历史时期,地主家的浪荡子福贵一生的坎坷经历,反映了一代中国人的命运。

(3)电视连续剧《孽债》讲述了五个被上海亲生父母遗弃的孩子从西双版纳到上海寻亲的故事,反映了知识青年回城后的心路历程,从一个侧面揭示了"文革"给人们带来的心灵创伤。

(4)话剧《雷雨》以20世纪初期的中国社会为背景,描写了一个带有浓厚封建色彩的资产阶级家庭的悲剧,塑造了虚伪、冷酷、自私的资本家周朴园的形象。这个形象也可以概括地反映当时资产阶级的形象。

(5)话剧《茶馆》聚焦于一个北京茶馆里进进出出的人和在此发生的故事,揭示了近半个世纪中国社会的黑暗腐败和世事变迁,塑造了这个社会中的芸芸众生之相。小小的茶馆其实就是近半个世纪旧中国的一个缩影。

(6)《张三其人》讲述了一个小人物"张三"在生活中的一件小事,尽管他谨小慎微,但还是免不了得罪同事和领导,最后连个喷嚏都不敢随便打。"张三"其人在生活中并不是真有其人,但是谁能说我们身边没有"张三"这个人呢?

（7）小说《阿Q正传》以辛亥革命前后的中国农村为背景,描写了未庄流浪雇农阿Q,虽然干起活来"真能做",却一无所有,甚至连名姓都被人遗忘的故事。揭示了当时人们坚持"精神胜利法"的劣根性,也表达了对这类小人物不幸生活的同情和悲叹。阿Q是鲁迅先生"杂取种种人,合成一个"的典范,阿Q代表了当时中国农村底层的小人物。

（8）电视连续剧《亮剑》讲述了军人李云龙经历抗日战争、解放战争、抗美援朝等历史时期,不畏强敌、勇于亮剑的故事。李云龙的形象融合了许多解放军高级将领的故事和素材。

（9）电视连续剧《风筝》以潜伏于军统内部的共产党员"风筝"的人生与情感经历为主线,讲述了一个共产党情报员坚守信仰的故事。"风筝"的形象取自无数战斗在隐蔽战线的无名英雄,其中的故事也取材于大量的真实素材。

（10）电视连续剧《老大的幸福》主要讲述了几个在北京事业有成的年轻人要帮身为小城洗脚工的大哥换一个活法,接他来到北京过"幸福生活"的故事。这部连续剧揭示了当代社会随着物质水平的提升带来的生活方式和价值观的冲撞,并让人思考"幸福是什么"。老大和几个弟弟妹妹的形象来自生活,让每个观众都能找到自己的影子。

4. 传统故事改编

还有很多故事改编自传统神话、民间故事和传说、小说等。试举以下几例。

（1）孟姜女哭长城。

秦始皇时期孟姜女哭长城的故事被称为中国民间四大爱情故事之一,两千年以来,以戏剧、歌谣、诗文等形式广泛流传,可谓家喻户晓。相传青年男女范喜良、孟姜女新婚三天,新郎就被迫出发修筑长城,不久因饥寒劳累而死,孟姜女万里寻夫来到长城边,得到的却是丈夫的噩耗。她痛哭于城下,三天三夜不止,城墙为之崩

裂,露出范喜良尸骸,孟姜女于绝望之中投海而死。

(2)梁山伯与祝英台。

这个故事在民间流传已有一千七百多年,被誉为爱情的千古绝唱。故事讲的是祝英台女扮男装邂逅文武双全的梁山伯,两人同窗共读,后祝英台被父亲祝员外逼婚,梁山伯抑郁而死,最后两人双双化蝶而去。这个故事直到今天仍然被以诸多艺术形式改编。最著名的有小提琴协奏曲《梁祝》、越剧《梁山伯与祝英台》,近年也有多个版本的电视剧面世。

(3)牛郎织女。

牛郎织女的故事是一个非常古老的神话。"织女""牵牛"二词见诸文字,最早出现于《诗经》中的《大东》篇,经过后人的加工,逐渐形成美丽曲折的爱情故事。取材于牛郎织女故事的叙事艺术作品中,较为著名的有黄梅戏《天仙配》。

(4)白蛇传。

《白蛇传》也是中国四大爱情传说之一,开始是以口头传播,后来民间以评话、说书、弹词等多种形式对其进行改编,后又逐渐演变成戏剧表演。这个故事以《白蛇传》的名字出现大抵出现在清朝后期,之前并没有一个固定的名字。《白蛇传》故事包括篷船借伞、白娘子盗灵芝仙草、水漫金山、许仙之子仕林祭塔、法海遁身蟹腹以逃死等情节,表达了人们对男女自由恋爱的赞美、向往和对封建势力无理束缚的憎恨。

(5)济公的故事。

济公在历史上确有其人,他生于南宋时期,法名道济。他因平生乐善好施,爱打抱不平,深受百姓爱戴,被尊称为济公。济公戴破帽,摇破扇穿破鞋,貌似疯癫,实则心如明镜、嫉恶如仇。他除暴安良、惩恶扬善的故事,如"飞来峰""古井运木""戏弄秦相府"等广为传颂。明末清初,出现了一部描写济公传奇事迹的《济公传》。1985年,我国就拍过游本昌和吕凉共同主演的电视连续剧《济

公》。

（6）花木兰替父从军。

花木兰是南北朝时期的巾帼英雄，她替父从军的故事最早出现在《木兰辞》中。1998年，这一故事曾被好莱坞改编成动画电影；2009年赵薇主演的电影《花木兰》也取材于木兰替父从军的故事；将于2020年上映的，由刘亦菲主演的迪士尼真人版电影《花木兰》也是改编自这一故事。

（7）孔雀公主。

有关孔雀公主的故事是我国云南西双版纳的民间传说，源于傣族叙事诗《召树屯》。这个故事讲述了王子召树屯在金鹿的指引下，与孔雀公主婻吾婼娜相识相爱，二人冲破重重阻碍终于获得幸福生活的故事。1982年由北京电影制片厂、上海美术电影制片厂联合拍摄的电影《孔雀公主》就取材于这一传说。

（8）阿凡提。

阿凡提是伊斯兰世界的传说人物。他出生贫苦，嫉恶如仇、机智幽默，对被奴役和被欺凌的百姓的遭遇深深同情，勇敢地站出来与黑暗势力作斗争。他用自己的智慧和锐利的语言讽刺地主老财，为老百姓伸张正义。上海美术电影制片厂于1979—1989年拍摄的阿凡提布偶戏系列美术片就取材于新疆民间流传的阿凡提的故事。

（9）田螺姑娘。

田螺姑娘是福建省福州市地方民间传说故事中的人物，出自《搜神后记》第五卷。故事讲的是天帝知道青年谢端从小父母双亡，孤苦伶仃，很同情他，又见他克勤克俭、安分守己，所以派神女田螺姑娘下凡帮助他。上海美影厂曾根据此故事改编成动画片。

（10）阿诗玛。

阿诗玛是云南彝族撒尼人民间传说中的主人公，当地人使用

口传诗体语言,讲述或演唱美丽女子阿诗玛不屈不挠地同强权势力作斗争的故事,反映了彝族撒尼人"断得弯不得"的民族性格和民族精神。我国20世纪60年代拍摄的电影《阿诗玛》就取材于这一故事。

二、高于生活

故事虽然来自生活,必须高于生活。它不应该是对生活的照搬。故事创作对生活进行了技术处理,即运用了夸张、变形、集中、裁剪、拼贴的手法,采用了悬念、延宕、误会、巧合、铺垫、高潮等戏剧性技巧,用了隐喻、象征等叙事修辞,同时在立意上又赋予故事较高的思想境界以及哲学和文化高度。

所以,本书所言的高于生活有两个方面:一个是高在创作技术,另一个是高在思想立意。

1. 高在创作技术

以人物传记类的电影为例。电影要在短短一到两个小时间道尽主人公一生的所有重大事件是不可能的,不仅故事的容量不允许,观众也不可能有这个耐心。这就要求创作者选择一个或数个能够充分表现人物性格,展现人物魅力的"生活切片"。

电影《铁娘子》讲的是前英国首相撒切尔夫人的故事。故事从耄耋之年的撒切尔夫人罹患老年痴呆症开始,通过她的幻觉和回忆来讲述她的生活和职业生涯。创作者选择了"竞选""自由市场政策遭非议""马岛战争决策"等重大节点事件来展现她过人的智慧和超强的忍耐力。这就是所谓的"剪裁"的艺术。

电影《国王的演讲》讲述了乔治六世不为人知的"治疗口吃"的经历,并最终成功发表对德抗战演讲的故事,展现了一个国王的成长历程。这种创作故事的方法可谓独辟蹊径,以小博大。

电影《摔跤吧,爸爸》根据印度摔跤手马哈维亚·辛格·珀尕的真实故事改编。故事从男主人公退役回家培养女儿成为摔跤手

开始,选择"家人反对""营养不足""寻找陪练""参加比赛""入选国家队""争夺冠军"等事件进行表现,表现了男主人公培养孩子的艰难过程。

需要明确的是,根据真实事件改编的事件同样也需要剪裁、移植、变形和细节设计。

美国电影《幸福终点站》(The Terminal)改编自一个真实的新闻事件。故事中的男主人公带着父亲的遗愿从东欧来到美国纽约,却因为自己的国家发生政变,变成没有合法身份的人,滞留在机场。这样荒诞的、带有黑色幽默的故事极少发生,而它却也是真实的。这个故事主人公的原型就是曾经滞留法国戴高乐机场的伊朗和英国混血儿梅安·卡里米·纳瑟里。20世纪70年代,身为英伊混血儿的纳瑟里从英国名校布拉德福大学毕业,并参与了反对伊朗的示威游行。结果,纳瑟里于1977年被伊朗开除国籍,此后他不得不持临时难民签证流亡到欧洲。1988年,纳瑟里在前往戴高乐机场的地铁中皮包被盗,丢失了包括难民签证在内的所有能证明身份的证件。尽管后来他如愿登上了前往伦敦的飞机,但到了英国机场后,他又被遣送回戴高乐机场。当时,法国政府同意纳瑟里留在机场,但不许他离开那里。此后,法国戴高乐机场的一号出口就成了纳瑟里的居所。这样一住就住了十七年。基于这样一个荒诞的真实事件,《幸福终点站》的编剧对其进行了加工,把地点"移植"到纽约,把男主人公的身份改成东欧某国人,把新闻事件中的十七年"缩短"为几个月,还给男主人公设计了爱情故事。为了让观众在两个小时左右的影片中看到一个精彩的故事,编剧进行了时间、地点和人物的移植,对生活中的事件进行了裁剪和浓缩,给本来荒诞的事件增加了浪漫的文艺气质,满足了观众对人物命运的美好期待。

2. 高在思想立意

创作者高于常人的地方在于他们能从别人熟视无睹的故事中

发现被忽视的东西,并具有自己独特的思考,这就是故事的思想立意。

《霸王别姬》讲述的是两位京剧艺人半个世纪的人生遭遇,人们看到的是故事中的爱恨情仇,但是作者在故事中却表达出高于常人的思考——对社会、历史、人生和人性的反思。

《活着》讲的是一个纨绔子弟福贵一生的坎坷经历,观众看到的是一幅长达数十年的历史画卷,而作者通过它不仅反映了一代中国人的命运,更反映了国家盛衰与个人命运的千丝万缕的关系。

老舍的话剧《茶馆》通过王利发经营的裕泰茶馆几十年的兴衰,其实是通过茶馆这个"窗口"来观察中国社会的历史变迁,通过描写芸芸众生的挣扎和奋斗,表现了小人物的渺小和无奈。实际上深刻批判了旧社会的黑暗腐败。

《张三其人》"杂取种种人",塑造了一个小人物"张三"的形象,设计了"新领导上任""捡到韭菜""数鸡蛋""晾衣服""打喷嚏"等细节,表现了小人物张三的谨小慎微,呼吁生活中人们应该对他人有更多的宽容和理解。

电视连续剧《风筝》是一个情节曲折的谍战剧,最终的立意并不限于对男主人公的歌颂,而是表现出潜伏在敌人阵营的情报员几十年如一日、忍辱负重、无怨无悔地坚守信仰。

电视连续剧《老大的幸福》讲述了普通人的生活琐事,思想立意并不仅仅停留在骨肉亲情,而是更多地让人们思考"真正的幸福生活到底是什么"这样的哲学命题。

电影《钢琴家》(*The Pianist*)讲述的是一个犹太人钢琴家的故事,他在"二战"期间受尽纳粹德国的迫害,最后却因为他弹奏的音乐具有感染力而受到一个纳粹军官的保护得以侥幸生存。这样的立意就高出了生活,它让人们在充满兽性的世界里发现了人性的光芒,最终是艺术传达出的真善美战胜了邪恶的纳粹主义。

《秋菊打官司》本来讲的是一件普通的民事案件,但是与一般民事案件不同的是,它塑造了一个执着的上告者秋菊的形象,她那句著名的台词"俺就想要个说法"高出了生活中追求赔礼道歉和经济赔偿的常规诉求,表现了人们对社会公平正义的追求和文艺作品高于生活的人文情怀。

思考与练习

1. 思考一下你看过的影视作品中,哪些故事来自你熟悉的生活,并尝试完整地概括出这个影视剧的内容。

2. 请阅读以下故事,并思考该故事采用了什么样的创作手法,从而使故事源于生活而又高于生活的。

<p align="center">压　　力[①]</p>

小张开车上班,路上遇到一个搭顺风车的美女,忽然她晕倒在车上,然后他不得不送她去医院。

到了医院,医生说美女怀孕了,恭喜小张要做爸爸了。他说孩子不是自己的,可是美女说孩子是他的。

小张便极力要求做DNA测试证明自己的清白。测试后,医生说小张是不孕不育症患者,而且是天生的,他是清白的。

在回家的路上,小张不断想着自己家里的三个孩子……"不孕不育……先天的,那我的孩子是谁的?"

小张回到家里,老婆开心地迎上去,说她又怀孕了。

很快,不管老婆如何解释,小张执意和老婆离婚了,善良的他净身出户。

[①] 资料来源参见 360 图书馆:http://www.360doc.com/content/18/0110/15/21894927_720803489.shtml,选入本书时有改动。

有一天,小张无意碰到医院当时为他测试DNA的医生,医生偷偷把他拉到一边说:"怎么样?上次那女的是想讹你吧,我一眼就看明白了,所以简单帮你处理了一下,说你先天不孕不育,呵呵,你应该请我吃饭吧!"

小张眼前一黑,住院了!

经过抢救醒来后,小张满脑子就一个念头:"城市套路深,坚决回农村!"

第四章　人　　物

着手写故事前,创作者必须要想清楚五个"W"和一个"H"——"when""where""who""what""why"和"how"。也就是"时间""地点""人物""事件""原因"及"怎样发展"。这些都是构成故事的重要因素,缺一不可。而人物是在进行故事创作时最重要的一个要素,与故事情节和故事主题密切相关。

描写人物时,在人物的名字、性别、年龄、职业、性格等方面都需要进行精心的设计。首先,要给人物取个合适的名字。

一、名如其人

给人物取个有特色、有个性的名字,是要好好动一番脑筋的。既要符合故事创作的要求,又要让读者看到名字就能感受到人物的生活环境、家庭背景、性格特征等,甚至能与剧情和主题密切相关并且隐含寓意的则为上佳!

1. 符合时代特征

姓名用字往往承载着父母对子女的美好期望,也具有鲜明的时代特色。

20世纪40年代以前,普通人名字里多用"富""福""贵""盛""荣"等字眼,而名人的名字则各有千秋、文化气息浓郁,比如,陈寅恪、季羡林、南怀瑾、李宗仁、杜聿明、戴安澜、费正清、郭沫若、林徽因、沈钧儒、邹韬奋、郑愁予、李苦禅、苏步青、林语堂、沈从文、储安

平、傅斯年、刘半农、梁漱溟、林风眠、刘海粟、傅抱石、梅贻琦、文怀沙等,表现出了底蕴深厚、卓尔不群的起名特色。

50年代,中华人民共和国成立初期,很多人都将"建国""解放""援朝"等词语作为名字,借以表达人们迎接新生活的喜悦心情和美好期盼。比如有位著名的笑星就叫"建国",有位电影制片人叫邓建国。

60年代出现了大量的诸如"红卫""跃进""东方"等名字,有人甚至干脆就叫"文革",我国曾经有位乒乓球冠军名字就叫马文革,有本小说中的主人公就叫刘跃进。

70年代,在改革开放前期和改革开放转折阶段,生活发生了极大的变化,相对安稳,人们名字相对多元化,两个字的名字多了起来,如"庆""栋""辉"等单名,比如有位运动员叫孔令辉,足球运动员叫张呈栋。

80年代,"单名风"也随之盛行,出现了大量的"丽""龙""伟""静""超""海""文""艳""志""飞""杰""娜""娟""华"等字,反映出大众一心追求简单、朴实无华的心态,比如著名的歌星张杰、主持人谢娜。

90年代至今,随着经济发展,人们生活安定、物质生活丰富,"睿""轩""浩""博""梓""浩""宇""豪""涵""欣""萱""怡""馨""琪"成为孩子名字中最常见的字,比如影星欧豪、歌星张敬轩。

2018年公安机关登记的新生儿名字中,使用频率最高的50个字为"梓""宇""子""涵""泽""雨""佳""浩""欣""轩"等。

2018年进行户籍登记的男性新生儿姓名,使用频率最高的10个名字由高到低依次为:"浩宇""浩然""宇轩""宇航""宇泽""梓豪""子轩""浩轩""宇辰""子豪"。同年进行户籍登记的女性新生儿姓名,使用频率最高的10个名字由高到低依次为:"梓涵""一诺""欣怡""诗涵""依诺""欣妍""雨桐""梓萱""可馨""佳怡"。

2. 符合人物身份

电影《秋菊打官司》中女主人公秋菊,这个名字就符合西北乡村妇女的身份。影片中没有体现秋菊的姓氏,这也符合农村妇女的社会地位。从字面上来看,这个名字也带有乡土女子气息和文艺气质。电视剧《刘老根》男主人公的名字特别符合东北长白山山民的身份,"刘老根"只是他的绰号,这个绰号带有浓郁的东北特色,从这个绰号可以看出刘老根是个出生在贫穷山村、文化水平不高、社会地位不高,但是有着大胆试、大胆闯的"轴"劲儿的中老年男性小人物。

电影《一江春水向东流》是我国一部20世纪40年代的电影,男主人公取名张忠良,可以反映出他出生于一个忠厚老实的家庭,父母是有传统思想的人,取名忠良是希望他长大后做一个忠厚老实并且善良的人。他的结发妻子名字叫素芬,片中同样也没有体现她的姓氏,表明了当时女性的社会地位——一般嫁到夫家后女性会随夫姓。素芬二字带有20世纪工厂女工色彩,素有朴素、素净之意,芬是芬芳、清香之意,两个字的组合体现出人物朴素、淡雅、与世无争、纯朴自然的品性。张忠良的弟弟叫张忠民,与哥哥同为忠字辈,符合中国家庭取名的传统,也体现出父母对兄弟俩的期望,一个要忠厚善良、一个要忠厚为民。张忠良的女友名字叫王丽珍,名字体现出该女子出生于富裕家庭,美丽和珍贵是家庭对她的期望。

电影《食神》中男主角史蒂芬·周的名字中英文混杂,体现了香港浓郁的殖民地文化和国际化取名特色。女主角的名字"火鸡"则完全是个绰号,对应着一个卑微、被歧视、被侮辱的社会底层女子的性格和外形。

《霸王别姬》的两位男主角小时候分别叫小豆子和小石头,侧面说明了两个孩子的身份是很卑贱的,无奈才走上了从艺这条路,同时也隐喻了他们虽然卑微,但生命力是顽强的。长大后的小豆

子和小石头都成了京剧名角,他俩分别改艺名为程蝶衣和段小楼,各自有着20世纪30年代花旦和花脸名伶的取名风采。段小楼的妻子曾经是妓女,名字叫菊仙,这个名字颇有民国时期名妓的韵味。(民国时期有个著名的妓女叫小凤仙,与护国运动将领蔡锷将军演绎了一段惊世传奇。)

3. 人物的名字要有寓意

《阿Q正传》主人公阿Q的名字起得非常绝妙,作为一篇中文小说,小说的主人公却用英文字母命名,特别是这个"Q",像是一个还留着辫子的男人脑袋,暗喻着这个人物内心的猥琐和封建劣根性的残余。鲁迅在小说中关于这个名字也作了说明:"我又不知道阿Q的名字是怎么写的。他活着的时候,人都叫他阿Quei,死了以后,便没有一个人再叫阿Quei了,那里还会有'著之竹帛'的事。若论'著之竹帛',这篇文章要算第一次,所以先遇着了这第一个难关。我曾仔细想:阿Quei,阿桂还是阿贵呢?倘使他号月亭,或者在八月间做过生日,那一定是阿桂了;而他既没有号——也许有号,只是没有人知道他,——又未尝散过生日征文的帖子:写作阿桂,是武断的。又倘使他有一位老兄或令弟叫阿富,那一定是阿贵了;而他又只是一个人:写作阿贵,也没有佐证的。其余音Quei的偏僻字样,更加凑不上了。先前,我也曾问过赵太爷的儿子茂才先生,谁料博雅如此公,竟也茫然,但据结论说,是因为陈独秀办了《新青年》提倡洋字,所以国粹沦亡,无可查考了。我的最后的手段,只有托一个同乡去查阿Q犯事的案卷,八个月之后才有回信,说案卷里并无与阿Quei的声音相近的人。我虽不知道是真没有,还是没有查,然而也再没有别的方法了。生怕注音字母还未通行,只好用了'洋字',照英国流行的拼法写他为阿Quei,略作阿Q。这近于盲从《新青年》,自己也很抱歉,但茂才公尚且不知,我还有什么好办法呢。"

戏剧小品《张三其人》中身为小公务员的男主人公名为张三,

这显然不是他生活中的真名。那作者为什么要给他起名张三呢？我想，作者的寓意是张三这个人就是我们生活中的每个谨小慎微的小人物，至于他叫"张三"还是"李四"，甚至是"赵五""王六"，那已经不那么重要了，所以，就更没有必要再取一个张建国、李中华这样的名字了。

电影《归来》中陆焉识这个名字也很有寓意。本身"焉识"是个非常文绉绉的名字，表明他出生于书香门第的知识分子家庭，"焉识"从字面上理解，是"能不能认识"，这与剧情中陆焉识的妻子最后因患病而认不出陆焉识的剧情是吻合的，反映了一种令人感慨万千的巧合。《我不是潘金莲》中，"李雪莲"是个地道的农村妇女的名字，与"潘金莲"共有个"莲"字，因此被前夫污为"潘金莲"。为了洗清自己，让大家知道自己不是"潘金莲"，李雪莲开始了上告之路。在李雪莲上告的过程中，有一位县长的名字叫史为民，这个名字除了非常符合人物的身份外，也隐含着官员的"初心"，即一切为了人民。然而由于种种原因，他没能帮助李雪莲"正名"，隐含着些许讽刺的意味。

4. 人物的名字要不落俗套

1998 年，蔡智恒（痞子蔡）创作的一部网络小说《第一次的亲密接触》里男女主角的名字分别是痞子蔡和轻舞飞扬，这是两个具有网络时代风格的名字，都展示了主人公在网络世界里大胆表现的另一个自我。痞子蔡在生活中并不是一个玩世不恭的人，相反，他是一个比较腼腆和纯情的男子。从名字上来看，轻舞飞扬应该是个内心充满灵气、外表轻盈漂亮的小女生。这样的两个名字就非常不落俗套。

电影《大红灯笼高高挂》中，财主四个老婆的名字分别是大太太毓如、二姨太卓云、三姨太梅珊和四姨太颂莲，都起得很有大家闺秀、书香门第的"范儿"。

电影《茉莉花开》中，祖孙三代三个女子的名字分别是"茉"

"莉""花",这样的取名非常特别,在通俗易懂中透着一种不俗,三个女人的名字连起来就是"茉莉花",让人感受到一种母女传承的连续感和整体感。

《战狼》中"冷锋"这一名字采用了一个不太常见的姓氏"冷",彰显出一股冷酷的劲头,又用了非常男性化的"锋"字作为名,简短的名字中透露出阳刚与个性。龙小云的姓氏"龙"则有着中华民族的大气感,小云又让这种大气中糅合进了些许阴柔,既体现出中国军人的大气,又有女性特有的柔和感。

小说《三生三世十里桃花》讲述了青丘帝姬白浅与九重天太子夜华的三生爱恨,主人公的名字起得颇具古风风格。

二、人物设定

在写一个故事前,最好先写一个人物小传,内容包含人物的性格、职业、年龄、性别等基本要素,也应该包含人物的"前史"、现状和未来的发展趋势。

亚里士多德认为,"悲剧的目的不在于摹仿人的品质,而在于摹仿整个行动;剧中人物的品质是由他们的'性格'决定的,而他们的幸福与不幸,取决于他们的行动。他们不是为了表现'性格'而行动,而是行动的时候附带表现'性格'"[1]。

人物性格的设定在故事中至关重要。首先,"文学是人学",文学艺术作品反映的是人,离开人,文学作品什么都不是。其次,人物的行为逻辑是由人物性格决定的,也就是人物在故事中做什么,怎么做,为什么,应该符合人物的性格。同样一件事情,张飞和诸葛亮的处理方法一定不一样,在诸葛亮的行动中表现的是智慧、冷静的性格,而在张飞的行动中,表现的则是鲁莽、义气的性格。

[1] [古希腊]亚里士多德:《诗学 诗艺》,罗念生、杨周翰译,人民文学出版社1962年版,第21页。

第四章　人　物

人物性格设定的方法大致有三种。

第一种是单一性格。小型故事由于篇幅的限制，一般给人物设定单一性格。如戏剧小品《张三其人》中，张三的性格设定是谨小慎微，女同事的性格设定为疑心病重，男同事性格设定为大大咧咧，新领导的性格是新官上任力求革新，老领导的性格设定是退休后十分落寞。

戏剧小品《胡椒面》里，陈佩斯扮演的是一个性格粗犷的工人，而朱时茂扮演的是一个性格文静、细致的知识分子。两人因为性格不同，在一家面馆里因为一小瓶胡椒面闹出许多误会和笑话。

戏剧小品《主角与配角》中，陈佩斯演的是一个自以为怀才不遇的配角演员，老是琢磨着要做主角，朱时茂演的是一个形象正气、艺德高尚的主角演员。"怀才不遇"和"正直高尚"是这两个人物的不同性格设定。

小型故事采用单一的性格设定是符合艺术创作规律的，而有些大、中型的叙事类文艺作品，为了把人物写深、写透，也会给人物设定单一性格。

如电影《阿甘正传》中，阿甘是个先天智力低下的人，他的性格设定就是"傻傻的执着"，这个性格的标志行为就是他不停地奔跑：小时候，为了躲避别人的欺负，他不停地奔跑；参军后，为了躲避枪弹，他不停地奔跑；失恋后，为了排遣心中的苦闷，他不停地奔跑……

电影《华尔街》的男主人公是个追求金钱的人，逐渐在贪婪中越陷越深，并最终锒铛入狱。他的性格设定就是"对金钱十分贪婪"。

第二种是双重性格，多出现于中型故事中。如电影《摔跤吧爸爸》中，父亲的性格就具有双重性，人物兼具严父和慈父双重性格。在训练的时候，他就是一个非常严格、无情的父亲；在生活中，他又是体贴入微的慈父，动足脑筋为孩子们准备滋补的食物，关心她们

的成长。

电影《谈谈情,跳跳舞》中的男主角是个每天按时上下班的中年男人,他的双重性格由"一成不变"和"遭遇激情"构成,故事也是从他不甘于过着一成不变的生活,突然想寻找一些婚姻外的激情而展开的。

电影《更好的生活》中,父亲拥有"老实巴交"和"铤而走险"这双重性格。他既是一个老实巴交、凭手艺挣钱的小人物,又是一个铤而走险从墨西哥偷渡到美国的偷渡者。这两种性格的交织为我们展现了一个为了生活和孩子不惜铤而走险的老实人的形象。

电影《菊次郎的夏天》中,菊次郎作为一个游手好闲的中年人被意外地安排了一次护送孩子的任务,这个人物身上原本的"混账"性格和对孩子"爱护"的性格成为他身上的双重性格。

《阿Q正传》中的阿Q具有"极度自卑"和"极度自傲"的双重性格,自卑时,他想去和赵老太爷攀亲戚;自傲时,他会说"儿子打老子"。

第三种是复杂性格。在大型叙事类文艺作品的故事中,人物可以设定为多重性格复合而成的复杂性格。例如,电影《辛德勒的名单》中的辛德勒就是个自私、冷酷的资本家,同时他也有同情心。多重复杂的性格真实地构建了一个人性尚未泯灭的纳粹党员的真实形象。

电影《蓝色茉莉》中的女主人公是个肤浅、虚伪、虚荣、贪图享乐、自私的女子,这样的性格揭示了她为何会爱上名为金融家实际上是诈骗犯的丈夫,并去欺诈自己的亲妹妹,最后又是如何遭遇富人梦破灭的深层原因。

当然,人物的性格与人物的性别、年龄、职业等有十分密切的关系。因此,在设置人物的性格时要充分考虑上述因素。

三、人物关系

在一个故事中,往往不只有一个人物。一个故事常常由多个人物组成。即使在童话故事里出现的乌龟和兔子表面上是动物,但实际上也是故事的"人物"。故事情节的发展与人物的性格相关,也与人物之间的关系以及关系的发展变化相关。

在写作故事前,设置好人物之间的关系是一个故事成功与否的基础。

1. 人物的关系要蕴含矛盾

小品《主角与配角》中,因为演配角的演员不满足于做配角,要求做主角,但自身的能力明显不足;反之,演主角的演员就是做了配角,仍然有掩饰不住的主角光芒。这样的设置就使得两个人物之间围绕着"主角和配角之争"展开矛盾,并不断爆发出笑料。

小品《警察与小舅子》中,警察为了和女朋友推进关系,需要小舅子多敲边鼓,但是小舅子又有违法行为被警察当场"活捉",警察又必须秉公执法。人物处在"警察与违法分子""姐夫与小舅子"这双重关系的纠结中,两人的矛盾和冲突充满了戏剧性。

小品《张三其人》中,新领导上任并颁布新政,张三、大妈、男同事、新领导和老领导这几个人物在这一背景下,关系变得非常微妙。本来就对张三有偏见的大妈误认为张三在新领导面前告她的状,并把她晒在外面的衣服弄到地上来报复她;老领导认为张三不理自己是因为张三为人势利,自己"人走茶凉",要拍新领导的马屁;男同事的大大咧咧与张三的谨小慎微也暗含了矛盾。可见,短短十分钟的一个小品蕴含了人物关系中的复杂矛盾:老领导与新领导交接,人物性格中的大大咧咧与谨小慎微、小心眼与不善表达。正是这些细小的琐事引发了人与人之间的重重猜忌。

2. 人物之间要有双重或多重关系

以曹禺先生的话剧《雷雨》为例,周萍与四凤是情侣关系,同时

他们也是同母异父的兄妹;周萍和繁漪是继子与继母的关系,同时他们又是情人的关系;周萍与鲁大海是资本家与工人的关系,同时他们又是亲兄弟的关系;周冲与四凤是少爷与丫头的关系,同时又是追求者与被追求者的关系。种种复杂的人物关系,因为周朴园的前情人兼前佣人鲁侍萍的到来,使每个人都陷入危机和不安之中。

古希腊悲剧《俄狄浦斯王》中,俄狄浦斯王与王后既是夫妻关系,又是母子关系;俄狄浦斯王既是杀害前国王的凶手,又是前国王的亲生儿子。如此复杂的人物关系造就了这一传世的悲剧。

印度电影《流浪者》(Awaara)中,男主角拉兹与法官大人既是小偷与法官的关系,又是私生子与亲生父亲的关系,同时还是潜在的丈人与女婿的关系。而男主角拉兹与丽达之间,既是同学又是情侣,还是同父异母的兄妹。这样的人物关系使得这个"孽债"的故事动人心魄。

3. 人物之间的关系要有转变

人物之间的初始关系不是一成不变的,随着情节的发展变化,人物的关系也会发生变化。从敌对到友好,从情侣到陌路,从冷漠到友好,无不体现出人物在故事中的成长,这样才会让读者或观众觉得有趣和好看。

如电影《战狼》中冷锋和龙小云的关系由最初的领导与被领导、互相不服气的战友关系,随着故事情节的发展转变为互相欣赏的情侣关系。这样的人物关系转变体现出冷锋的成长,体现出两人的战友情,更体现出铁血战士有勇有谋、有情有义的丰满人物形象。

电影《放牛班的春天》里,马修老师与学生之间最初的关系是敌对的,随着马修老师春风化雨般的教诲,学生对老师的敌意消除,内心开始感恩老师,最后转变成友好的关系。这样的关系转变让我们看到所谓的"坏孩子"并不是朽木不可雕,也让我们看到

只要教育工作者真正地把爱带给孩子,孩子那颗受伤的心灵是会被温暖转化的。

《霸王别姬》里小石头和小豆子的关系经过了多次变化,最初由互不相识到成为同科兄弟,后来历经苦难共同成角,再后来小豆子对小石头暗生情愫,"文革"时又相互揭发,最后渡尽劫波,恩仇消泯。两个人物的关系变化与社会变迁密切相关,不仅反映了两个人物的爱恨情仇,也反映了人世的沧桑变化。

电影《花样年华》里,报社编辑周先生与隔壁陈太太本是毫不相关的邻居,后来发现对方的丈夫婚内出轨的对象居然是自己的妻子。后来,他们的关系由邻居也转变成同病相怜的情人。这样的人物关系表现出"同是天涯沦落人"的情感主题。

《肖申克的救赎》(The Shawshank Redemption)中,安迪与监狱长的关系最初是犯人与监狱最高管理者的关系,后来监狱长发现了他的金融才能后,他成了监狱长的财务顾问,最后,他举报了涉嫌犯罪的监狱长。这样的人物关系变化令观众得到审美的快感,也应验了一句老话"善有善报,恶有恶报,不是不报,时辰未到"。

思考与练习

1. 回顾一下自己看过的故事和影视作品,有哪些人物的名字起得较好,哪些人物的名字起得一般。
2. 请给下面故事中的人物取个名字。

<center>谢　　谢[①]</center>

一辆高级进口车从度假村出来后,在乡村的泥道上抛锚了,身

[①] 资料来源参见百度文库:https://wenku.baidu.com/view/e3619684d4bbfd0a79563c1ec5da50e2524dd1bf.html.

穿名牌西服的车主焦急地对围观的人喊着:"你们有谁愿意帮我爬进车底拧一下螺丝啊?"

原来他车子的油管出了问题,漏出来的油已经流到地面,而那里离最近的加油站有上百公里,难怪他急得像热锅上的蚂蚁。

他身旁打扮妖艳的女子鼓吹着说:"重赏之下,必有勇夫!"

于是他赶紧掏出一张大钞:"谁帮我拧紧,这钱就是他的了!"

围观的人群里有个小伙子动了一下,却被他的同伴拉住:"别相信有钱人的话!"

这时只见一个小孩子走了过去,说:"我来吧!"

操作很简单,小孩在那人的指挥下不到一分钟就拧好了,爬出来后他就用期待的眼神看着那人,男人刚想把那张钞票递给小孩,却被女人呵斥住了:"你还真打算给他啊?给他一点零钱就好了!"

于是男人从女人手里接过零钱后递给小孩,小孩摇了摇头。

听见人群中的嘘声,男人只好拿出大钞,小孩子竟然还是摇头,男人有些生气了:"你嫌少?再嫌,钱都不给你了。"

"不,我没有嫌少,我的老师说,帮助人是不要报酬的!"

男人很纳闷:"那你怎么还不走?"

小孩说:"我在等你跟我说谢谢!"

3. 请结合下面故事中人物的性别、年龄、职业和性格,给每个人物写个小传,并设计出人物关系。

猪　　事①

派出所院子里跑进来一只小猪,把民警种的菜给吃了,所长让

① 资料来源参见百度文库:https://wenku.baidu.com/view/e1137242960590c69fc3763b.html,收入本书时有删减。

第四章 人　　物

人把小猪抓住先关起来,再找猪的主人,把吃了的菜给赔了,可找了两天没找着。所长怕小猪饿死,主人找来不好说,就让人喂起来了。半年多过去了,眼看就到年底了,猪长了200多斤还没见人来认领,所里研究决定杀了它分给大家过年。猪刚杀好正准备分肉,派出所旁边一老头来到院子对所长说:"你看我家的猪犯了错,你抓也抓了,关也关了,判也判了,而且执行的是死刑,现在你们总得让我来收个全尸了吧?"全所的人几乎晕倒!

正好派出所指导员回来了,了解情况后对大爷说:"根据法律相关规定,认领尸体必须是直系亲属或法定代理人,还需要做DNA鉴定,来给大爷抽个血,去跟猪做个亲子鉴定……"大爷听后直接晕倒!

大爷远在省城做律师的孙子听说了此事后表示不服,让大爷拿着买猪仔时的收据,并动员邻居做证,证明大爷是猪仔的直接监护人,遂向当地法院提起上诉,法院要求派出所对猪进行了冷藏处理,以便日后调查取证。

猪肉没吃成,还成了被告,所里上下都表示很郁闷。

刚好指导员去市局汇报工作,跟局长吃饭聊到此事,回来开庭时,派出所根据局长指示,表示猪可以归还,但是由于监护人监护不力,使被监护人(猪)对政府机关和社会造成严重不良影响,且政府代为管教期间付出了诸多成本。故请求法院判决直接监护人(大爷)支付各种费用及罚款共计2万元后,方能把猪肉拉回。

大爷回家急火攻心,一病不起,跟老伴说这事不解决好就一死了之。老伴很无奈,给在首都做媒体的孙女打电话,叫她回来见爷爷最后一面。孙女接到电话后马上在微博上发了一个帖子:《地方政府以势欺凌耄耋老农,死去的猪到底该何去何从?》,一时间在网络上引起强烈反响,并被多家媒体转载报道。谁都没想到这件小事还能引起轩然大波。无奈,省厅领导直接开电话会议问责当地市县领导,并表示自己会亲自下去调查情况,给社会和媒体一个

交代。

　　当地政府立即组织专门小组，由县委和公安直接领导带队慰问大爷，由县财政直接拨款归还大爷2万元罚款，另外给大爷5000元慰问金，归还已经冷冻了半年的猪，并开除了组织杀大爷猪的派出所临时工。

　　次日，省厅领导在众多媒体的簇拥下来到大爷家慰问，大爷这辈子也没见过这么大的领导，安排儿媳妇把猪肉全部炖掉请领导和媒体朋友一起吃午饭。下午多家媒体再次报道省厅领导端起土碗在大爷家的泥巴院子与基层人民群众融为一体的新闻……

　　晚上，省厅领导和大爷一家端着土碗，把酒言欢，其乐融融，时不时瞄儿媳妇几眼，借着酒兴，说了几个"荤段"，搞得儿媳妇面如桃花。当晚网上也爆出一则新闻："四风反弹"——省厅领导违反八项规定，接受当事人请吃全猪宴，土碗装茅台，席间语言粗俗，调戏妇女，并伴有录音视频。次日下午，省电视台一则新闻报道如下：某厅领导，违反中央规定，顶风违纪，接受宴请，道德败坏，严重损害了党和政府在群众中的形象，现正在停职反省，接受组织调查……

第五章 事 件

故事是由一系列事件构成的,故事创作就是设计一系列事件,并将它们进行合理、巧妙的安排。

一、事件设计

事件设计需要作者运用各种艺术手段对生活事件进行提炼和加工处理。

故事的取材来自生活,作为故事主要构件的事件同样来自生活,需要作者平时对生活进行细致入微的观察和思考。

事件的设计大致有三种来源。第一种,生活的"原材料"接近戏剧性,本身构成故事事件,加工处理的方式相对简单。如《司马光砸缸》中的主要事件是"落水"和"砸缸";《曹冲称象》的主要事件是"送象"和"称象";《孔融让梨》的主要事件是"分梨"和"让梨"。

第二种,生活中会有各种现象,无心之人会熟视无睹,而对于有心人,则会引发深入的思考。所以,有很多故事来自创作者对生活现象的观察和思考。他们对一些现象进行了归纳、提炼、加工和创意,设计出能够表达出自己思考的,能够启迪人们心智的事件。

如很多童话故事源自真实的生活现象,经过作者加工后,借助小动物的形象,呈现出富有趣味的故事。《乌鸦喝水》为了告诉人们,有些看起来很难做到的事情,只要肯动脑筋,就能克服困难,达到目的。因此作者设计了乌鸦"喝不到水"和"投石喝水"这两个主

要事件。《丑小鸭》为了要告诉人们不要嫌弃看上去貌不惊人的人,也许他某一天会惊艳世界。因此,作者设计了"丑小鸭被嫌弃"和"丑小鸭变天鹅"这两个主要事件。《狐假虎威》为了要告诉人们有些人其实并没有什么本事,只是借助别人的威严来助长自己的声势。因此作者主要设计了"狐狸骗老虎"和"狐狸与老虎共同出行"这两个事件。《龟兔赛跑》故事为了告诉人们只要坚持不懈,就能超越能力比你强的人。所以作者设计的主要事件是"龟兔赛跑""兔子领先后睡觉""乌龟赢得比赛"。

有些寓言故事也是如此。《三个和尚》讲述的是生活中的一种奇怪的现象——当只有很少人的时候,事情是有人做的,而当人多的时候,反而产生了人浮于事的状况,结果是没有人愿意做事情了。因此,作者设计了"一个和尚挑水喝""两个和尚抬水喝""三个和尚没水喝"这三个主要事件,来反映生活中这种司空见惯的现象。

第三种,生活中发生的具体事件和人物也会给作者灵感,加以艺术处理形成故事。以《狼来了》为例,这个故事来自生活中的不诚实事件,经过作者的加工,设计了一个孩子三次喊"狼来了"的三个连续事件,告诫读者做人要诚实。

生活中因继母和继女关系交恶而形成恶性关系的情形很多,《白雪公主与七个小矮人》的故事便由此而来。作者在故事中设计了"王后照魔镜""森林里杀白雪公主""七个小矮人救白雪公主""毒苹果事件""王子救活白雪公主"等事件,表达了小矮人们善良的愿望。

《皇帝的新装》嘲讽了虚伪、愚蠢的封建统治者,故事中设计了"骗子上门献技""大臣探访新衣制作""国王试衣""当众游行""孩子说穿真相"等事件。正是一个孩子的童言无忌捅破了貌似庄严的封建统治者的虚伪和愚蠢。

二、事件排序

事件的安排是否合理和巧妙直接影响着故事的艺术水平。事件的不同排列顺序不仅会影响故事的情节发展，还会影响整个故事的内容和主题。下面以《狼来了》为例。

狼　来　了[①]

从前，有个放羊娃，每天都去山上放羊。

一天，他觉得十分无聊，就想了个捉弄大家寻开心的主意。他向着山下正在种田的农夫们大声喊："狼来了！狼来了！救命啊！"农夫们听到喊声急忙拿着锄头和镰刀往山上跑，他们边跑边喊："不要怕，孩子，我们来帮你打恶狼！"

农夫们气喘吁吁地赶到山上一看，连狼的影子也没有！放羊娃哈哈大笑："真有意思，你们上当了！"农夫们生气地走了。

第二天，放羊娃故伎重演，善良的农夫们又冲上来帮他打狼，可还是没有见到狼的影子。

放羊娃笑得直不起腰："哈哈！你们又上当了！哈哈！"

大伙儿对放羊娃一而再，再而三地说谎十分生气，从此再也不相信他的话了。

过了几天，狼真的来了，一下子闯进了羊群。放羊娃害怕极了，拼命地向农夫们喊："狼来了！狼来了！快救命呀！狼真的来了！"

农夫们听到他的喊声，以为他又在说谎，大家都不理睬他，没有人去帮他，结果放羊娃的许多羊都被狼咬死了。

[①] 资料来源参见百度百科，https://baike.baidu.com/item/狼来了/80806? fr＝aladdin。

这个故事中共有四个事件：
① 放羊娃喊"狼来了"戏弄农夫，农夫去救放羊娃。
② 放羊娃喊"狼来了"戏弄农夫，农夫又去救放羊娃。
③ 狼来了，放羊娃喊"狼来了"向农夫求救，农夫没有去救放羊娃。
④ 放羊娃的许多羊被狼咬死了。

我们试着对上面四个事件进行不同的排序。

第一种排序：经典式。按照事件①、②、③、④的顺序来排列，就是我们看到的传统的《狼来了》的故事。它塑造了一个不诚实的，喜欢戏弄别人的放羊娃的形象；它传达了"做人要诚实，否则最终会损害自己的利益"的主题。

第二种排序：颠倒式。如果故事的开端是放羊娃的许多羊被狼咬死了，而当狼来了，孩子向农夫求救时农夫却没有来。于是放羊娃为了报复和戏弄农夫，再次喊狼来了，农夫来了，却发现被孩子戏弄了。最后，孩子又一次喊狼来了戏弄农夫，农夫又来了，结果发现还是被戏弄了。大家会发现，如果事件是这样排序的话，情节改变了，故事的主题和内涵也改变了。故事里的放羊娃就变成一个无辜的人，而大人们就成了冷漠的、自以为是的人。这个故事就告诉我们，即使是孩子的话也不能不当一回事。

第三种排序：减法式。如果我们把事件①取消，只留下事件②、③、④，并按这个顺序排列，那么这个故事最后的高潮则显得铺垫不足。俗话说"事不过三"，而放羊娃只是戏弄了大人一次，就让大人对他产生成见，说明大人也不够宽容。大的主题虽然没有改变，但是人物行为的逻辑没有让读者产生足够的理解，对原有故事的合理性和主题是有所削弱的。

以上三种对《狼来了》故事中四个事件的不同排列方式，形成了三个人物、情节、主题不完全相同或截然相反的故事，所要表达

的主题也不尽相同了。

这里再举一个例子,根据俄罗斯诗人普希金叙事诗改写的故事《渔夫和金鱼的故事》。

渔夫和金鱼的故事①

作者:[俄]普希金
梦海　冯春　译

从前有个老头儿和他的老太婆住在蓝色的大海边,他们住在一所破旧的泥棚里,整整有三十三年。

老头儿撒网打鱼,老太婆纺纱结线。有一次老头儿向大海撒下网,拖上来的是一网水藻。他再撒了一次网,拖上来的是一网海草。他又撒下第三次网,这次网到了一条鱼,不是一条平常的鱼,是条金鱼。金鱼苦苦地哀求,它用人的声音讲着话:"老爷爷,您把我放回大海吧,我要给您贵重的报酬,为了赎回我自己,您要什么都可以。"老头儿大吃一惊,心里还有些害怕:他打鱼三十三年,从没有听说鱼会讲话。他放了那条金鱼,还对它讲了几句亲切的话:"上帝保佑你,金鱼!我不要你的报酬,到蔚蓝的大海里去吧,在那儿自由自在地漫游。"

老头儿回到老太婆那儿去,告诉她这桩天大的奇事。"今天我捕到一条鱼,不是平常的鱼,是条金鱼;这条金鱼会跟我们人一样讲话。它求我把它放回蔚蓝的大海,愿用最值钱的东西来赎回它自己。为了赎得自由,我要什么它都依。我不敢要它的报酬,就这样把它放回蔚蓝的大海里。"老太婆指着老头儿就骂:"你这傻瓜,真是个老糊涂!不敢拿金鱼的报酬!哪怕是要只木盆也好,我们

① 资料来源参见百度百科:https://baike.baidu.com/item/渔夫和金鱼的故事/4532?fr=aladdin。

的那只已经破得不成样啦。"

于是老头儿走向蓝色的大海,看到大海微微起着波澜。老头儿就对金鱼呼唤,金鱼向他游过来问道:"你要什么呀,老爷爷?"老头儿向它行个礼回答:"行行好吧,金鱼,我的老太婆把我大骂一顿,不让我这老头儿安宁。她要一只新的木盆,我们的那只已经破得不能再用。"金鱼回答说:"别难受,去吧,上帝保佑你。你们马上会有一只新木盆。"老头儿回到老太婆那儿,老太婆果然有了一只新木盆。

老太婆却骂得更厉害:"你这傻瓜,真是个老糊涂!真是个老笨蛋!你只要了只木盆,木盆能值几个钱?滚回去,老笨蛋,再到金鱼那儿去,对它行个礼,向它要座木房子。"于是老头儿又走向蓝色的大海,蔚蓝的大海翻动起来。老头儿就对金鱼呼唤,金鱼向他游过来问道:"你要什么呀,老爷爷?"老头儿向它行个礼回答:"行行好吧,金鱼!老太婆把我骂得更厉害,她不让我老头儿安宁,唠叨不休的老婆娘要座木房。"金鱼回答说:"别难受,去吧,上帝保佑你。就这样吧,你们就会有一座木房。"老头儿走向自己的泥棚,泥棚已变得无影无踪;他前面是座有敞亮房间的木房,有砖砌的白色烟囱,还有橡木板的大门,老太婆坐在窗口下,指着丈夫破口大骂:"你这傻瓜,十十足足的老糊涂!老混蛋,你只要了座木房!快滚,去向金鱼行个礼说我不愿再做低贱的老太婆,我要做世袭的贵妇人。"

老头儿走向蓝色的大海,蔚蓝的大海骚动起来。老头儿又呼唤金鱼,金鱼向他游过来问道:"你要什么呀,老爷爷?"老头儿向它行个礼回答:"行行好吧,金鱼!老婆的脾气发得更大,她不让我老头儿安宁。她已经不愿意做庄稼婆,她要做个世袭的贵妇人。"金鱼回答说:"别难受,去吧,上帝保佑你。"老头儿回到老太婆那儿。他看到什么呀?一座高大的楼房。他的老太婆站在台阶上,穿着名贵的黑貂皮坎肩,头上戴着锦绣的头饰,脖子上围满珍珠,

第五章 事 件

两手戴着嵌有宝石的金戒指,脚上穿了双红皮靴子。勤劳的奴仆们在她面前站着,她鞭打他们,揪他们的额发。老头儿对他的老太婆说:"您好,高贵的夫人!想来,这回您的心总该满足了吧。"

老太婆对他大声呵斥,派他到马棚里去干活。过了一星期,又过一星期,老太婆胡闹得更厉害,她又打发老头到金鱼那儿去。"给我滚,去对金鱼行个礼,说我不愿再做贵妇人,我要做自由自在的女皇。"老头儿吓了一跳,恳求说:"怎么啦,婆娘,你吃了疯药?你连走路、说话也不像样!你会惹得全国人笑话。"老太婆愈加冒火,她打了丈夫一记耳光。"乡巴佬,你敢跟我顶嘴,跟我这世袭贵妇人争吵?快滚到海边去,老实对你说,你不去也得押你去。"

老头儿走向海边,蔚蓝的大海变得阴沉昏暗。他又呼唤金鱼,金鱼向他游过来问道。"你要什么呀,老爷爷?"老头儿向它行个礼回答。"行行好吧,金鱼,我的老太婆又在大吵大嚷,她不愿再做贵妇人,她要做自由自在的女皇。"金鱼回答说:"别难受,去吧,上帝保佑你。好吧,老太婆就会做上女皇!"老头儿回到老太婆那里。怎么,他面前竟是皇家的宫殿,他的老太婆当了女皇,正坐在桌边用膳,大臣贵族侍候她。给她斟上外国运来的美酒。她吃着花式的糕点,周围站着威风凛凛的卫士,肩上都扛着锋利的斧头。老头儿一看,吓了一跳!连忙对老太婆行礼叩头,说道:"您好,威严的女皇!好啦,这回您的心总该满足了吧。"

老太婆瞧都不瞧他一眼,吩咐人把他赶跑。大臣贵族一齐奔过来,抓住老头的脖子往外推。到了门口,卫士们赶来,差点用利斧把老头砍倒。人们都嘲笑他:"老糊涂,真是活该!这是给你点儿教训,往后你得安守本分!"

过了一星期,又过了一星期,老太婆胡闹得更加不像话。她派了朝臣去找她的丈夫,他们找到了老头把他押来。老太婆对老头儿说:"滚回去,去对金鱼行个礼。我不愿再做自由自在的女皇,我要做海上的女霸王,让我生活在海洋上,叫金鱼来侍候我,叫我随

便使唤。"

老头儿不敢顶嘴,也不敢开口违拗。于是他跑到蔚蓝色的海边,看到海上起了昏暗的风暴:怒涛汹涌澎湃,不住地奔腾,喧嚷,怒吼。老头儿呼唤金鱼,金鱼向他游过来问道:"你要什么呀,老爷爷?"老头儿向它行个礼回答:"行行好吧,鱼娘娘!我把这该死的老太婆怎么办,她已经不愿再做女皇了,她要做海上的女霸王。这样,她好生活在汪洋大海,叫你亲自去侍候她,听她随便使唤。"

金鱼一句话也不说,只是尾巴在水里一划,游到深深的大海里去了。老头儿在海边久久地等待回答,可是没有等到,他只得回去见老太婆,一看:他前面依旧是那间破泥棚,她的老太婆坐在门槛上,她面前还是那只破木盆。

这个故事里的事件依次为:
① 渔夫捞上来一条小金鱼。
② 小金鱼向渔夫苦苦哀求,只要将它放回大海,它会满足渔夫的所有要求。渔夫没有提任何要求就把小金鱼放回了大海。
③ 渔夫的老婆要渔夫去要一个新木盆。
④ 第二天,渔夫向小金鱼要新木盆。小金鱼答应了。
⑤ 老太婆得到新木盆,又让渔夫去要一间木房子。
⑥ 第二天,渔夫将老太婆的新要求告诉了小金鱼。小金鱼答应了。
⑦ 老太婆住到一栋崭新的木房子里,要当世袭的贵妇。
⑧ 渔夫来到海边告诉小金鱼,老太婆要当世袭的贵妇。小金鱼答应了。
⑨ 老太婆当上了贵妇,住在高大的楼房里。然而,她还不满足,她还要当自由自在的女皇。
⑩ 渔夫在老太婆的训斥下不得不又一次来到海边,小金鱼告诉渔夫,她已经当上了女皇。

⑪ 老太婆已经成了女皇,还要当海上的女霸王,要让小金鱼每日伺候她,听候她的吩咐。

⑫ 渔夫对小金鱼说老太婆要当海上的女霸王,还要让小金鱼每日来伺候她,听候她的吩咐。这一次,小金鱼什么话也没有说,尾巴一划,就沉入了深深的大海。

⑬ 渔夫从海边回来了。金碧辉煌的宫殿无影无踪,面前还是那间居住多年的破草房,老太婆还坐在草房前用破木盆洗着衣服。

在这个故事里一共有 13 个事件,老太婆五次提出物质要求,四次得到满足,第五次没有被满足,且前面得到的东西也失去了,老太婆的物质水平回到故事最初的状态。请注意,老太婆的五次物质要求是层层推进的,从木盆、木房子到贵妇、女皇,再到女霸王,先是实现了一个相对小的愿望,再要求相对大的愿望,这就是一个非常合理的事件安排。如果反过来,老太婆先要求实现大的愿望,再实现小的愿望,就显得不符合常理,在故事情节上也无法起到推动的作用。如果再减少两次要求,也不能充分铺垫故事,最后的转折就不够自然,也不足以引起读者的共鸣和感慨了。

原故事中对 13 个事件的安排,特别是老太婆的五次要求,顺序上合理,次数上充分,超过了一般"重复"的"三番四抖",属于"四番五抖"了,应该说,铺垫得非常充分,入木三分地表现了老太婆霸道、欲壑难填的性格。

可见,在创作故事时,一定要按照生活的常理和事物发展的逻辑把多个事件安排好,完成一个"情理之中、意料之外"的故事,并让这个故事承载作者所要表达的主题。

三、故事不同阶段对事件的要求

一个故事,大致有开端、发展、高潮和结束这四个不同的阶段。故事不同的阶段中需要创作者设计不同的事件。

1. 开端的事件要吸引人

故事的开头一定要吸引人。或者是"晴天霹雳",或者是人物深陷困局、身处险境,以勾起读者和观众的兴趣。总之,故事的开头事件一定是"激变",而不能是"渐变"。什么是"激变"呢?就是有剧烈的变化,充满戏剧性。而"渐变"是缓慢的变化,小说就是"渐变"的艺术。举个例子,"激变"可以是故事一开始,女主人公已经怀上了男主人公的孩子,而女主人公的父亲却要她嫁给另一个男人;"渐变"则是故事即将结束,男女主人公才刚完成初吻。

电影《左右》开端,一对已经离婚并且各自再婚的男女,得知他们的孩子得了白血病。这就是一个"晴天霹雳"。观众关心的是他俩将如何面对,又将如何处理,男女双方现任的妻子和丈夫又有什么反应。

电影《黑炮事件》的故事发生在"极左"的年代,爱下象棋的工程师赵书信因为丢了一枚棋子"炮"而发了一封"丢失黑炮 301 找赵"的电报给旅馆。岂料这封电报招致公安局立案侦查。这样的开头让观众对"黑炮事件"将如何发展以及这一事件将对赵书信产生何种影响产生浓厚的兴趣。

电影《有话好好说》的一开始,安红因为傍上大款刘德龙而向男友赵小帅提出分手,赵小帅苦苦纠缠不同意分手,并与刘德龙发生冲突,在打斗中处于劣势的赵小帅把路人张秋生的背包扔向打他的人,结果包内的电脑被砸得粉碎。这样的事件也让观众对后面情节的发展充满期待。

电影《雨人》(*Rain Man*)的开端是汽车销售商查理的父亲去世了,他只留给查理一辆汽车,而大部分财产被列为信托基金。查理大失所望,他原以为自己是父亲唯一的财产继承人,为此他准备打一场捍卫自己权利的遗产争夺战。——观众会对这场争夺遗产的"家务事"产生好奇和兴趣:本来父亲去世是件坏事,但是给查理留下遗产,对财务状况不佳的查理而言又是件好事。但是大部

分财产又出人意料地没有留给查理,又变成坏事,因此查理要搞清楚真相,并夺回自己的权益。这样的事件设计是符合故事开端需要的。

电影《幸福终点站》的开端,东欧人维克多为了实现父亲的遗愿,坐飞机来到纽约期间,因为祖国发生了政变,他的护照和身份证件全都失效,无法走出肯尼迪机场。这样的事件设计在让男主人公陷入进退两难的境地时,也让观众对他的命运产生了兴趣。故事以这样的方式开场,无疑是成功的,能够吸引人们注意力,引起人们兴趣。

2. 发展的事件要继续吸引观众

故事的开端需要创作者设计足够吸引人的事件,那故事的发展部分呢?

——继续吸引人!

发展的事件要使观众保持对故事的兴趣,因而要与故事开端的事件密切相关,让观众看到人物的"行动"和由于人物的行动而给开端事件带来的一系列发展和变化。

电影《左右》的发展事件是:为了救活唯一的女儿,女主人公与前夫商量,想和他再生一个孩子,用新生儿的脐带血救女儿。由于男女主人公离婚后分别组建了新的家庭,这个提议在两对夫妻之间带来激烈的情感震荡。这样的事件设计无疑是对开端事件的有力推动,让本来听上去就很难的救人方案变得难上加难。这使得观众的注意力无法松懈,迫切想知道两个家庭的另一半能否理解和支持救人这件事。

电影《黑炮事件》的发展事件是当赵书信的电报招致公安局立案侦查后,赵书信被调离原来担任翻译的中德合作项目,让不懂专业的旅游翻译冯良才顶替赵书信,招致德国专家的反对。发展事件让原来和谐的工作产生了矛盾,这个矛盾引发领导、德国专家、旅游翻译等人不同的烦恼。观众也会更加好奇:"黑炮事件"将如

何进一步演绎？

电影《有话好好说》的发展事件是赵小帅发誓要报复刘德龙，而张秋生则要求赵小帅赔偿自己的笔记本电脑。赵小帅于是拉着张秋生一起到刘德龙的公司找他赔电脑。这个发展事件让本来毫不相干的人进入了矛盾的中心，接下来会引发怎样的风暴呢？观众仍在期待！

电影《雨人》的发展事件是查理弄清楚原来巨额遗产的托管人是医院院长，遗产受益者是长期住在该医院的他的亲哥哥、患有自闭症的雷蒙。查理私自将雷蒙带离医院，他认为只要争取到对雷蒙的监护权，也就争回了父亲的遗产。这样的事件让观众好奇：查理会如愿以偿实施他的计划并最终达到他的目的吗？

电影《幸福终点站》的发展事件围绕着护照和身份证件失效的维克多在被困的日子里如何在机场生存，他将采取什么行动来争取自己的权利，最终他能否走出机场并顺利进入纽约展开。男主人公的命运深深地扣动着观众的心。

3. 高潮事件要把观众的期待推向顶点

故事的发展必然要将情节推向高潮。在故事的高潮阶段，创作者要设计能够把观众的心理期待推向高点的事件！

电影《左右》的高潮事件是几次人工授精的尝试失败后，男主人公决定用自然的方式进行怀孕。这几乎就是将男女主人公和他们各自配偶的心理推向了一个极限。理智与情感、法律与道德产生了剧烈的纠结和冲撞。观众的内心也将因为这一故事走向而受到深深的震撼！

电影《黑炮事件》的高潮事件是邮局送来一个寄给赵书信的邮包，公司领导秘密地将其打开，原以为会有重大发现，结果里面竟是一颗棋子。本来这个邮包将揭示真相，特别是它也许能提供证明赵书信是个敌方"间谍"的证据。然而邮包中竟真的就只有一枚棋子。之前的一系列调查、审问、工作调动、外国专家不满等事件

都被证明是一场"瞎折腾"。这样的高潮事件让这个故事的讽刺意味达到了顶点。

电影《有话好好说》的高潮事件是赵小帅、张秋生和刘德龙又约在一家小饭馆见面,打算将事情彻底作个了断。赵小帅举刀要砍刘德龙,音箱却掉下来将刘德龙砸昏,张秋生被小饭店厨师欺负后挥刀一路追砍。所有人头脑中的理性都变成了疯狂,形成了一场火爆的闹剧场面。

电影《雨人》的高潮事件是法官对雷蒙"失踪一周"的情况进行了调查,否决了查理要做雷蒙监护人的要求,并要求雷蒙回到医院,接受医院院长的专业照料。法庭的判决无疑是本故事的高潮事件,这是对前面查理所做的一切能否达到目的的检验。观众通过前面剧情的发展已经了解了查理和雷蒙在这一周中重新建立起兄弟亲情,对查理要做雷蒙监护人的诉求开始理解和支持。然而,法庭还是根据法律判决雷蒙回医院,这在观众的心里又会激起巨大的波浪。

电影《幸福终点站》的高潮事件是维克多拿到了一天紧急旅游签证,但是机场官员却要送他登上回家的飞机。为了维克多,机场清洁工拦截了即将起飞的航班,维克多在所有人的支持下勇敢地走出了机场。从故事的开始,维克多能否走出机场就是一个巨大的悬念。现在,维克多终于可以走出机场了,可还是受到了机场官员的阻挠。在机场清洁工和保安的支持下,他走出了机场。这样的高潮事件让观众的期待达到了顶点。

4. 结果事件要让观众的期待得到满足

故事是由一系列有因果关系的事件组成的。如果说故事的开端是因的话,故事的结尾就是果。结果事件要交代人物的最终命运,好让观众心里的那块石头落地。

电影《左右》的结果事件是女主人公怀孕了,怀的是她和前夫的孩子,她的现任丈夫表示接受,并且要求这个孩子生下来后姓自

己的姓，孩子的亲生父亲将永远成为秘密。事件的结果是当事人为了救孩子做了有违人伦的事情，而当事人的现任配偶同样是因为爱，宽容地接受了这个事实。

电影《黑炮事件》的结果事件是中德合作项目出了重大事故，追查原因是因为中方在翻译上出了问题。而这个结果就是因为"黑炮事件"造成的。这样的结尾可以让人们对产生这个结果的"因"进行反思。

电影《有话好好说》的高潮事件是原本老实巴交的知识分子张秋生因为别人的欺凌而进行还击，用刀砍了人，被拘留了几天。被放出来后，赵小帅请了出租车司机来接他，还赔给他一台新的笔记本电脑。这个结果事件给了全剧一个"光明的尾巴"，让人们对比出"有话不好好说"和"有话好好说"的天壤之别，从而思考在生活中应该学会理性地对待别人，理性地处理矛盾和难题。

电影《雨人》的结果事件是查理没有争取到雷蒙的监护权，不得不送他踏上回疗养院的火车。但是查理与雷蒙约定，以后每两个星期会去探望他一次。这样的结果让观众看到本来一心为了钱的查理开始发现生活中还有比金钱更重要的，那就是血浓于水的亲情。这个结局不仅圆满，而且也满足了观众希望看到大团圆结局的心理期待。

电影《幸福终点站》的结果事件是维克多找到了父亲生前崇拜的美国音乐家，得到了签名，完成了父亲的遗愿。维克多颇像历经九九八十一难，最后取得真经的唐僧，他跌宕起伏的故事让观众在意犹未尽中走出影院。

思考与练习

1. 请认真观看本章列举的电影，并揣摩开端、发展、高潮、结局中的事件。

2. 请看下面的故事，并分析故事中是如何安排事件的。

第五章 事　件

看　风　水[①]

赵子豪做生意发了财，花钱在郊区买了块地皮，修了栋三层的别墅，花园、泳池很是气派，后院更有一株百年荔枝树，当初买地就是看中了这棵树，谁叫他老婆喜欢吃荔枝呢。

装修期间，朋友劝他找个风水先生看看，以免犯煞。原本不怎么信这套的赵子豪，这次居然表示赞同，专程去香港请了个大师。

大师姓曹，从事这一行三十余年，圈内很有名气。

在市里吃过饭，赵子豪开车载着曹大师前往郊区。一路上，如果后头有车要超，赵子豪都是避让。

曹大师笑道："赵老板开车挺稳当呢。"虽然是香港人，一口普通话还算流利。

赵子豪哈哈一笑："要超车的多半有急事，可不能耽误他们。"

行至小镇，小镇的街道远比市内要狭窄，赵子豪放慢了车速。

一个小孩嬉笑着从巷子里冲了出来，赵子豪一脚刹车正好避开，小孩笑嘻嘻地跑过去以后，他并没有踩油门前行，而是看着巷子口，似乎在等着什么。片刻，又有一个小孩冲了出来，追赶着先前那个小孩远去。

曹大师讶然问："你怎么知道后头还有小孩？"

赵子豪耸耸肩："小孩子都是追追打打，光是一个人他可不会笑得这么开心。"

曹大师竖起了大拇指，笑道："有心。"

到了别墅，刚下车，后院突然飞起七八只鸟。见状，赵子豪停在门口，抱歉地冲曹大师说道："麻烦大师在门口等一会儿。"

"有什么事吗？"曹大师再次讶然。

[①] 资料来源参见百度文库：https://wenku.baidu.com/view/673cb16d9a89680203d8ce2f0066f5335b816761.html。

"后院肯定有小孩在偷摘荔枝,我们现在进去,小孩自然惊慌,万一掉下来就不好了。"赵子豪笑着说道。

曹大师默然片刻:"你这房子的风水不用看了。"

这次轮到赵子豪讶然了:"大师何出此言?"

"有您在的地方,都是风水吉地。"

第六章　戏 剧 情 境

现在,我们来谈一谈戏剧情境设置的问题。所谓情境,就是人物的处境,或者说人物的困境。文学是人学,人们始终关心的是故事中人物的处境和命运。在故事一开始,主人公就处在一个困境中,会引发人物一系列的动作,也会让观众产生兴趣并对他们提起注意。

我们在进行故事创作时并不是在写一出戏剧,为什么要谈"戏剧情境"的设置？其实,要谈"戏剧情境",就不得不先讲一下与戏剧情境密切相关的一个概念——"戏剧性"。中央戏剧学院教授谭霈生认为,"'戏剧性'一词,已经远远超出戏剧创作的领域,而渗入其他的艺术样式及生活的各个角落"。"在生活中发生了一件事,它充满了巧合、出人意料、令人震惊,就会有人说,'这真是戏剧性！'"[①]大家知道,小说是"渐变"的艺术,而戏剧是"激变的艺术",如何来理解这句话呢？假定小说和戏剧里都有一对恋爱的男女,在小说快结尾的时候,他们才有了第一次接吻,而在戏剧中,可能他们在一开场就有了私生子。

应该说,故事也是"激变"的艺术,因此,故事天生就应该具有戏剧性。

① 谭霈生：《论戏剧性》,北京大学出版社1984年版,第5页。

一、故事的戏剧性

故事天生就应该具有戏剧性。

试看以下几个富有强烈戏剧性的故事：

《猴子捞月亮》中的猴子决定从水里捞月亮，它能成功吗？观众们已经准备好看它失败的过程和失败后的窘态了！

《小蝌蚪找妈妈》中的小蝌蚪根据别人描述的外形去找妈妈，结果不断失败，它们能找到自己的妈妈吗？

《司马光砸缸》中，一个小朋友掉到了装满水的大缸里，性命危急之际，司马光将如何进行营救，大人们对他的举动又将如何评价？

《咕咚来了》中森林里传来的"咕咚"声让小动物们非常不安，它们担心有一个令人恐惧的怪兽，真相将如何揭露呢？

我还可以列出一个长长的经典故事的清单，它们也都是充满着戏剧性的。请大家想一想，这些故事距你第一次听到可能已经过去十年，二十年，或者更久。可是现在仅看故事名，你仍然可以清晰地回忆起故事的具体内容。这正说明，它蕴含的戏剧性让你时隔多年，仍能对故事记忆犹新。这就是故事的"戏剧性"的魅力。

二、戏剧情境就是"挖坑"

戏剧情境就是给人物"挖坑"，一位戏剧大师认为，设置情境就是给人物"挖坑"，能爬上来的就是喜剧，爬不上来的就是悲剧。这个坑，用戏剧理论家威廉·阿契尔的话来讲，就是"危机"。戏剧情境设计得越好，故事的戏剧性就越强，故事的可看性就越强。

谭霈生认为，"'戏剧情境'是促使人物产生特有动作的客观条件，是戏剧冲突和爆发的契机，又是戏剧情节的基础"[1]。在一个

[1] 谭霈生：《论戏剧性》，北京大学出版社1984年版，第122—123页。

充满戏剧性的情境中,人物会产生特有的动作,比如人物被困在荒岛、面临破产、面对死亡威胁等情境,就会产生自救、自裁或反抗等特有的动作,而人物的这一系列动作就构成情节。

按照对整个故事的作用,情境又可分为总体情境和局部情境。事关整个故事的就是总体情境,事关故事中的某个局部段落和单个事件的就是局部情境。

一些影视剧故事的总体情境设置大致可以分为外部危机和心理危机。

1. 外部危机

电影《秋菊打官司》的情境是贫穷的农村妇女秋菊的丈夫在与村长争执中,被村长踢伤了要害,只能整日躺在床上。为了讨个公道和走出生活危机,已有六个月身孕的秋菊开始了艰难的告状之旅。这个总情境的设置为整个故事情节的发展打下了扎实的基础,秋菊的一系列动作都建立在此情境之上。

电影《食神》的情境是史蒂芬·周原是全香港知名的食神,被徒弟唐牛设计陷害得身败名裂,导致他在饮食界无法立足,沦落庙街,还要被夜市古惑女"火鸡"欺负。由"食神"到"食渣",他面临一个巨大的人生困境,男主人公将如何在困境中求生,如何在困境中奋起并摆脱困境呢?这个情境好似把男主人公的动作和整个故事的情节放到了一个弹性十足的"蹦床"上。

电影《桃姐》中,桃姐是伺候了李家数十年的老佣人,一天突然中风住院,李家少爷罗杰是由桃姐抚养长大的。作为电影制作人的罗杰停下工作开始为桃姐寻找合适的养老院。这是一个"考验人性"的情境,老佣人中风对东家而言是个棘手的难题。管她的话,东家也有很多事情要忙;不管她吧,好像显得人情味不足。这个故事中的少爷义无反顾地担起了"儿子"的责任。这个情境的设计带领观众进入了一个前所未知的生活圈子,探寻"富人"阶层为人处世的独特方式。

电影《为奴十二载》(*12 Years a Slave*)中,索洛蒙本来是一个自由人,以演奏小提琴为生,有一个妻子和两个孩子,生活其乐融融。不料他却被两个白人以为马戏团表演伴奏所骗,去了华盛顿,一觉醒来发现自己成了黑奴。这是一个从天堂跌落到地狱的情境,巨大的生活落差和人生遭遇让人物试图挣脱,也让观众为他的命运感到揪心。

电影《这个杀手不太冷》(*Léon*)中,一名黑帮成员因私藏一小包毒品而被灭门,他10岁的女儿马蒂尔达外出回家目睹亲人被灭口的惨状,机智地敲开隔壁邻居里昂的门寻求保护。而里昂其实是一名孤独的职业杀手。里昂将如何对待这个小姑娘,他们将如何相处,小姑娘将如何复仇?这都成为男女主人公一系列动作的客观条件,并给全剧情节的构成提供了坚实的基础。

电影《老无所依》(*No Country for Old Men*)中,美国得克萨斯州乡村,老牛仔在猎杀羚羊时发现几具尸体、几包海洛因和200万现金。老牛仔决定将毒品和现金占为己有,谁知却遭到黑帮和冷血杀手的跟踪和追杀,陷入了逃亡的险境。老牛仔能否险境求生,追杀者和逃生者将如何演绎一场"猫捉老鼠"的游戏?人物的动作在推进,故事的剧情也在推进。

电影《小萝莉的猴神大叔》一开场,巴基斯坦6岁哑女沙希达在去印度德里的大清真寺朝圣祈愿返程时,与母亲走失,滞留在了印度。流落街头的沙希达遇到靠扮演猴神为生的帕万,当得知沙希达的身世后,帕万把孩子送到有关部门让他们来解决,可是有关部门互相推诿,"猴神大叔"只好不惜违反法令,送沙希达回到与印度互相敌视的巴基斯坦。在这个情境中,敌对中的两个国家成了孩子回家的最大障碍。猴神大叔能否突破重重障碍带着孩子安全回家?观众在等待猴神大叔"放大招",也期待着看到圆满的结局。

2. 心理危机

有不少故事表面上看起来风平浪静,并没有什么令人担忧、惶

恐的外部危机。但平静的表象下却是暗波涌动,这个暗波就是人物的心理危机。

在当下全球一体化、社会整体趋向富足的时代,人的心理问题日益严重,文艺作品中心理危机的设置频率远高于以往的年代。

我国 20 世纪 40 年代的经典电影《小城之春》的情境是这样的:青年医生章志忱回到江南小城,住在好友戴礼言家,为重病缠身的他看病。而戴礼言的太太正是章志忱的前女友,同时戴礼言的妹妹戴秀又喜欢上了章志忱。这样的四角关系构成了人物的心理危机——章志忱将如何同时面对自己的好友、深爱的前女友(同时她又是好友的妻子)、爱自己的女学生(同时她又是好友的妹妹)?几个人物又是如何处理好相互之间的微妙关系的?整个故事的情节就是在这样一种剪不断、理还乱的心理危机中展开的。

电影《黑天鹅》中,纽约剧团要重排《天鹅湖》,总监决定海选新领舞,且要求领舞要分饰黑天鹅与白天鹅。年轻而优秀的舞者妮娜非常想脱颖而出,但是她面临着激烈的竞争和巨大的内心压力。在这样的情境下,女主角想尽一切办法让自己在竞争中脱颖而出,而她的竞争者也要想尽办法击败她。在这场心理危机中,人们都将采取各自的行动解救自己,情节的发展就这样按照人物心理的发展而构建成一个扣人心弦的故事。

电影《克莱默夫妇》中,原本克莱默夫妇的生活就像千千万万个普通美国家庭那样和谐而平静。有一天,这样的平静被一场突如其来的心理危机打破了。原来,克莱默先生忙于工作而忽略了在家照料 6 岁儿子的太太。克莱默太太提出离婚并离家去寻找自己的价值,家中只剩下了父子俩。现在,克莱默面临的是一方面要忙于工作,另一方面又要照顾儿子的手忙脚乱的局面。特别是克莱默太太将克莱默告上法庭,要和克莱默在法庭上争夺孩子的抚养权,这让人物处于亲情取舍两难的境地。这样的心理危机足以令剧中人物纠结,也让银屏前的观众揪心。

电影《国王的演讲》中，未来的英国国王约克郡公爵因患口吃而无法在公众面前发表演讲，这令他接连在大型仪式上丢脸。他贤惠的妻子伊丽莎白为了帮助丈夫，到处寻访名医，力求解决他演讲中的口吃问题，约克郡公爵也在名师的训练中克服着自己的心理障碍。国王无法当众演讲是本故事最大的心理危机，整个故事围绕这个情境进行，国王克服心理危机的过程就是人物转变和情节发展的过程。

电影《45周年》(45 Years)中，女主角凯特与丈夫杰夫的45周年结婚纪念日即将来临，而此时丈夫却收到一封来信——他五十年前在瑞士阿尔卑斯山因意外丧生的女友的遗体被找到了。表面上两人的生活一切如常，照常共同筹备着45周年结婚纪念日；实际上，在这样的情境设置中，夫妻两人都承受着一场外人无法察觉的心理危机。这种难以言说的复杂、敏感而又微妙的内心矛盾，终于在剧情结束前爆发。两人在纪念舞会中表面上温馨、和谐，实际上女主人公却流下了别人不易察觉的泪水。

电影《完美陌生人》(Perfetti sconosciuti)中，正在聚餐的三对夫妻和一个单身男子是好朋友，突然女主人提议，任何人接到电话和短信后都必须公开。原以为彼此坦诚相爱的夫妻开始不安起来，原来每个人都有着不为人知的秘密，每个人都试图掩盖自己的秘密。情节在这样充满不确定性的气氛中进行，随时可能被揭示出来的秘密就像一颗颗随时会被引爆的定时炸弹，令餐桌上的人坐立不安，也让观众期待着情节在这一个个电话中被一步步推向高潮。

三、戏剧情境的设置要求和方法

戏剧情境的设置，需要充分考虑读者和观众的心理，也就是传播学中讲的"媒体受众"。老戏剧家胡可曾说过，观众要看的是百岁挂帅，而不是百岁做寿；观众要看的是十二寡妇征西，而不是十

二寡妇上坟;观众要看的是武松打虎,而不是武松打狗;观众要看的是木兰从军,而不是木兰出嫁。

要想写出一个精彩巧妙、吸引读者的故事,首先就要把戏剧情境设置好,戏剧情境的设置要求可以总结为四点:"奇""特""动""情"。

1. 奇

所谓奇,就是特殊的,罕见的。李渔认为"无奇不传也",盘古开天辟地、女娲补天、百岁挂帅、木兰从军都是非常与众不同的事情。奇事背后一定有原因,这也是观众想知道和探寻的。

以下举两个电影故事的例子:

实习生一般是刚大学毕业的年轻人,而在美国电影《实习生》中,曾是企业高管的70岁退休老人本·惠科特以高龄实习生的身份加入了由年轻女孩创办的时尚购物网站。与现实中的大多数情况正好相反,因此堪称奇事一桩。

东京是世界上著名的大都市,繁荣发达。然而,在这样一个繁华的大都市,却生活着一个不仅靠老人养老金生活,还要靠小偷小摸生存的"小偷家族"。这就是日本电影《小偷家族》讲的咄咄怪事。

2. 特

特,就是作者要设计独特、特别的事件,或有特别的人物处理方式。与众不同、特立独行的创意是故事创作者存在的价值所在。

电影《百万英镑》(*The Million Pound Note*)中的美国人亨利,因为海上失事流落到伦敦,恰巧一对银行家兄弟打赌,要把一张百万英镑借给他一周。这是一件特别的事情,无论是对观众还是对剧中人而言。也正是这张百万英镑引发了剧中人物的各种丑态,演绎了一场人间喜剧。

电影《一日贵妇》(*Lady for a Day*)中的安妮是个卖苹果的穷老太,她远在西班牙的女儿将带着她的贵族未婚夫及未婚夫的父

亲来美国。为了不让女儿难堪,安妮决定装一天贵妇。"穷老太装贵妇"不是我们能在日常生活中常见的事情,因此具有特殊性。而故事的外壳,就应该是这样经过作者巧妙构思的特别的事。

3. 动

动,就是设计的情境对故事情节的发展充满推动力,它是"定时炸弹",是"蹦床",是让人物想尽一切办法"行动"起来的原动力。

电影《手机》中,电视台《有一说一》栏目的著名主持人严守一把手机忘了家里,他的妻子余文娟无意间发现了他与陌生女子间的秘密,于是引发了一系列连锁反应。人物围绕手机和手机里的秘密"动"了起来。

日本电影《追捕》中,为人正直的东京地方法院检察官杜丘被人诬告犯有抢劫、强奸罪,并身陷囹圄。为了洗清自己的冤屈,杜丘开始了逃亡之路,他一边躲避警察的追捕,一边坚持追查自己被诬告的真相,而诬告他的人,也在寻找他。所有的人都围绕着对杜丘的追捕"行动"了起来。

4. 情

情,就是情境的设置将引起人物心理和情感巨大的波澜和动荡,是人物行为的内在原因和动力。

电影《欲望都市》中,女作家凯莉即将要嫁给一生中最爱的男人——"大人物",为此通知了她的三个好闺蜜和亲朋好友们来参加婚礼。可是婚礼当天,"大人物"却逃婚了。这个事情让凯莉难堪,好友们想尽办法来宽慰凯莉。接下来,人物如何在这场重大的情感打击中站起来,将引起与此有类似经历的都市白领的关注。

电影《天才少女》中,七岁女孩玛丽出生于一个数学天才世家,拥有万里挑一的聪明大脑。在她的数学家妈妈自杀后,她和舅舅弗兰克生活在一起。舅舅希望玛丽有个平凡而快乐的童年,而玛丽的外婆伊芙琳相信具有数学天才的玛丽更适合特殊学校。因为亲人持有不同的教育理念,一场围绕玛丽抚养权问题的法律诉讼

在玛丽外婆与舅舅之间展开。这样的情境设计,将"情""理""法"放在了价值衡量的天平上,剧中人物的内心波涛汹涌,观众的内心也随着人物情绪的变化和故事情节的发展而起伏。

思考与练习

请将以下题目中的故事情境设置完整:

1. 上课铃响了,老师还没有来。今天是语文课,教语文的吴老师平时从不迟到,深受同学爱戴,今天发生了什么事?

2. 赵雪是班上的特困生,成绩很好。张晓梅也是班上的好学生,家境十分优越,两人成绩不相上下。期末考试,赵雪考了全班第一,可是她看上去并不高兴,为什么呢?

3. 小丽是班上最漂亮的女生,平时对自己要求很严格,洁身自好,这一天老师突然把她找去,说有人反映她……

4. 小明的父亲是个公司老板,家里很有钱。小明很聪明,平时调皮捣蛋,鬼点子多,让老师们伤透了脑筋。这天上外语课,小明和老师不知为了什么吵了起来……

5. 小红的父母感情不和,在闹离婚,小红很痛苦。这天她放学回家,听见父亲和母亲正在……

第七章 矛盾与冲突

《韩非子·难一》中"自相矛盾"的故事在中国家喻户晓,脍炙人口,"矛盾"被后人用来比喻相互抵触、互不相容。在哲学中,矛盾指事物内部对立着的诸方面之间的相互依赖又相互排斥的关系。矛盾存在于事物发展的一切过程中,又贯穿于一切过程的始终,是一切事物发展和变化的根本原因[①]。"在叙事性作品中,冲突是构成情节的基础。"[②]在故事中,矛盾是冲突产生的根源,冲突则是构成情节的基础。

一、 普遍存在的矛盾和冲突

故事中,矛盾和冲突普遍存在。下面举例说明一些常见的矛盾或冲突。

1. 真与假

戏剧《钦差大臣》展现的是真假钦差大臣身份的冲突;《百万英镑》展现的是真假百万富翁身份的冲突;韩国电影《出租车司机》《辩护人》展现的都是真相与谎言之间的冲突;美国电影《楚门的世界》(The Truman Show)展现的是真实与虚假的世界之间的

[①] 《辞海》编辑委员会:《辞海》(1979年版缩印本),上海辞书出版社1980年版,第1812页。
[②] 同上书,第363页。

冲突。

2. 善与恶

电影《战狼》讲述了中国特种兵与国际恐怖分子之间的善恶之战；《艾利之书》(*The Book of Eli*)讲述了以艾利为代表的善良的人们与以黑帮头目为代表的邪恶势力之间的善恶对决；《未来水世界》(*Waterworld*)中展示了男主人公代表的正义力量与海盗们的善恶矛盾。

3. 美与丑

童话《白雪公主》展现了白雪公主与皇后之间从外貌到内心的美与丑的冲突；小说《巴黎圣母院》展现了爱丝梅拉达的美、噶西莫多的丑、卫队长和主教的道貌岸然之间的矛盾与冲突。

4. 正与邪

戏曲《白蛇传》展现了法海与白蛇的正邪之战；小说《西游记》中展现的孙悟空除妖降魔也是正与邪的较量。

5. 是与非

电影《我不是潘金莲》中，李雪莲一路上告是为了讨一个说法，这属于是与非的冲突；电影《集结号》中，谷子地的坚持是为了还死去的战友一个公道，也是对是与非的执着。

6. 情与法

法国电影《女人韵事》讲的是女主人公从事的是法律禁止的堕胎工作，面临法律的严惩，但是女主人公的行为又取得了人们在感情上的理解；印度电影《流浪者》中，法官审判的贼是自己的私生子，无论是法官、他的私生子还是过去的旧情人，都面对着情与法的矛盾。

7. 生与死

电影《后天》(*The Day after Tomorrow*)中反映的是人类与自然界的矛盾。由于人们对环境的破坏，温室效应正威胁着人类的生存，给人类带来灾难。电影《萨利机长》中，萨利机长在飞机起飞

爬升过程中遭到加拿大黑雁的撞击，导致两个引擎同时熄火，飞机完全失去动力，全机人员面临死亡威胁。萨利机长决定于哈德逊河河面进行迫降，所有的人员面对着生与死的考验和抉择。电影《罗拉快跑》(*Lola rennt*)讲的也是生与死的矛盾，罗拉为了救男友曼尼的性命，必须在20分钟内筹齐10万元。

8. 爱与仇

电影《成事在人》(*Invictus*)通过讲述首位南非总统曼德拉与南非橄榄球队的故事，反映了由于南非白人长期实行的"种族歧视"法律而产生的黑人与白人间的种族矛盾。令观众关心的是，长期的对立和仇视，能否在爱的力量下消除仇恨？朝鲜电影《卖花姑娘》表现的是卖花姑娘对亲人的爱和对地主的仇恨，这是基于阶级斗争的爱与仇。

9. 奴役与自由

电影《为奴十二载》讲述了一个自由黑人被卖到华盛顿成为奴隶后不断争取自由的历程，展现了奴役与自由的矛盾。

10. 贫与富

电影《蓝色茉莉》(*Blue Jasmine*)展现的是女主人公在破产前后的故事，展现了贫与富的矛盾。

11. 战争与和平

电影《大独裁者》(*The Great Dictator*)展现了战争狂人与普通犹太人的矛盾，也就是独裁与自由、战争与和平的矛盾。

二、冲突的出发点

在故事中，人物之间为什么而冲突，冲突的出发点又在哪里？简单来讲，大致有两种：一个是人物之间的意志冲突，一个是性格冲突。

1. 意志冲突

人物之间的意志发生冲突会构成故事情节的推动力，使故事

中产生矛盾并不断激化。

美国电影《日光下的葡萄干》(A Raisin in the Sun)讲的是20世纪50年代的芝加哥,一个贫穷的黑人家庭突然得到了一大笔钱,是独子沃特的爷爷死去后的保险金。关于这笔钱如何使用的问题引发了家庭成员的意志冲突。男主人公沃特希望用这笔钱投资酒店,而男主人公的妹妹柏妮莎则希望用这笔钱去大学学习,而沃特的妈妈丽娜反对沃特投资酒店,支持柏妮莎上大学,还准备在白人居住区买一套住房。这些不同的意志来自人物的身份和生活的经验,由于人物对自身意志的坚持,使剧本充满矛盾和冲突。

电影《东方快车谋杀案》(Murder on the Orient Express)的意志冲突是,大侦探波洛要探寻谋杀案的真凶,而12位嫌疑人却要掩盖真相。面对这两种意志的冲突,人物行为诡异,全局悬念丛生。

美国电影《录取通知》(Accepted)中,高中毕业生巴特比希望能上一所充满自主精神的大学,而父母则希望他能上一所传统的名校,这形成了两代人间的意志冲突。这样的意志冲突导致人物想尽一切办法自办学校,"录取"与自己有同样想法的高中毕业生。

《罗密欧与朱丽叶》(Romeo and Juliet)中,罗密欧与朱丽叶的爱情与双方家族的反对形成了意志冲突。家人的反对让一对青年人的相爱障碍重重,剧情的冲突因此而展开。

2. 性格冲突

人物间的矛盾冲突,除了意志冲突,也有来自人物性格的冲突。矛盾冲突如果从人物的性格出发,构成、展开、深化冲突,推进情节,故事的创作将更加符合人物性格逻辑。

在美国电影《日光下的葡萄干》中,除了人物的意志冲突,同样也存在着性格冲突。沃特是个单纯、轻信朋友的人,不甘于做一个酒店门童,在朋友的鼓动下准备投资酒店,做着发财梦。沃特的妈妈丽娜是个沉稳、富有人生阅历的人,对儿子的性格十分了解,所

以起初她对儿子的计划坚决反对,因为她知道那将是一场血本无归的投资。但是她又非常爱自己的儿子,在他的恳求下她心软了,拿出了一部分钱给他投资。沃特的妹妹柏妮莎与哥哥的性格也有冲突,她有梦想、好学,是个学霸,与不爱学习、交友不慎的哥哥有着较强的性格冲突。

电影《遗愿清单》展现的是低调朴实的黑人汽车修理工卡特与高调嚣张的亿万富翁爱德华之间的性格冲突。这两个原本不属于同一个世界的人,阴差阳错地住进了同一间病房,由于性格、身份的不同,以及财富的差异,两人之间的故事充满了喜剧的矛盾和冲突。

电影《憨豆的黄金周》(*Mr. Bean's Holiday*)中憨豆先生的"憨"与其他人的"聪明"形成了性格冲突。正是因为憨豆先生的"憨",他的所作所为在"聪明人"的世界里显得那么滑稽可笑而又洋相百出,给观众带来了笑料。

思考与练习

1. 请阅读并分析话剧《雷雨》《日出》中的矛盾和冲突。
2. 请观看并分析电影《我不是药神》中的矛盾和冲突。

第八章 悬念与延宕

一、什么是悬念

很多学生在面对故事创作类考题中的戏剧情境续写时,不把故事往下编,而是开始"倒叙",并认为这是悬念。错!这里我们有必要明确悬念的概念。

悬念是"欣赏戏剧、电影和其他文艺作品时的一种心理活动,即关切故事发展和人物命运的紧张心情"[①]。谭霈生认为,悬念"指的是人们对文艺作品中人物的命运、情节的发展变化的一种期待的心情"[②]。

希区柯克曾经举过的一个例子非常生动形象地解释了什么是悬念,而且是一个悬念运用的经典案例。

希区柯克称这个例子为"炸弹在五分钟后爆炸":四个人围坐在桌子边讨论棒球,如果编剧事先告诉观众,桌子下面有颗炸弹,这就会造成强有力的悬念,观众就会非常关切这五分钟的谈话场面。而如果观众不知道桌子下面有炸弹,桌子在五分钟后突然爆炸,观众只会有"十秒钟的震惊",而对那讨论棒球的五分钟,感到

[①] 《辞海》编辑委员会:《辞海》(1979年版缩印本),上海辞书出版社1980年版,第1593页。

[②] 谭霈生:《论戏剧性》,北京大学出版社1984年版,第179页。

十分沉闷。

好的故事在一开始就应该设计好、交代好整个故事矛盾冲突的主要内容,形成总的故事悬念。

二、悬念是怎样构成的

悬念的构成大致有以下四种情况。

1. 悬而未决的冲突

悬而未决的冲突构成悬念。《罗密欧与朱丽叶》中的一对有情人能否终成眷属;《李尔王》中李尔王能否老有所依?《哈姆雷特》中的哈姆雷特能否成功复仇;《战狼2》中的冷锋能否在非洲找到杀害爱人的仇人;《喜剧之王》中的尹天仇是个醉心于表演艺术的小演员,虽有很好的演技,但只能在剧组扮演死尸,有一天他遇到了赏识他的女明星,他的演员梦能否实现?这些悬而未决的冲突都构成悬念。

2. 面临威胁

当人物面临着生命、财产、隐私、前途等各方面的威胁时也会构成悬念。在电影《一盘没有下完的棋》中,江南棋王况易山与日本围棋高手松波因棋结缘,却在首次切磋中被警察带走,留下一盘没有下完的棋。1937年,日本发动全面侵华战争,况易山与松波均被卷入战争,连生存都受到威胁。这盘棋能否下完,两位棋手的命运如何?这些都成为故事的悬念。

电影《金陵十三钗》的故事背景是南京大屠杀。1937年,日军入侵南京,战火中的六朝古都化为废墟,众多中国军民包括中国军人、普通市民、商人、女学生、妓女等被困在一座教堂中。日军随时随地会冲进教堂杀害中国军人、侮辱女学生……中国的军人、普通百姓,还有那些妓女们的命运将如何?这构成故事的总悬念。

3. 叠加的危机

当危机接踵而至,人物因此陷入重重危机,也会构成悬念。

电影《一盘没有下完的棋》中,江南棋王况易山与日本围棋高手松波先是在首次切磋中被警察带走,后因战争与自己的亲生儿子骨肉分离,接着况易山在战争中切指明志,松波也被强征入伍。危机不断叠加,让人们对两位棋手的命运十分关切。

《战狼2》中,冷锋去非洲寻找杀害爱人的仇人,却碰到该国政变,恐怖分子绑架中国医疗队队员……真是一波未平,一波又起,重重危机不断吸引着观众的目光。

4. 不要对观众保密

创作故事时要告诉观众一部分"已知数 X 和 Y",这样才能让观众更加期待那个"未知数 Z"。

要不要对观众保密?这是故事创作初学者的一个困惑。根据前辈的经验,如果对观众保密,就犹如作者没有将"桌子下有炸弹"这件事告诉观众,观众的心中不会产生紧张感。

以下有三种情况:

(1) 观众略微知道一点,但想知道更多。

电影《东方快车谋杀案》和《尼罗河上的惨案》的故事均改编自阿加莎·克里斯蒂的推理小说,都是以一桩离奇的谋杀案开场,观众略微知道死者生前和谁有矛盾,但并不知道更多,越是这样,观众就越是想知道更多的信息,以帮助自己判断谁是凶手。

电影《寻枪》的故事是从警察马山一觉醒来,发现配枪丢失开始的。观众知道丢枪对警察来说是重大的失误,但不知他因何而丢枪,随着剧情发展,观众急于知道马山丢枪的缘由。

(2) 观众已经知道很多,但想知道更多。

在话剧《雷雨》的故事中,观众知道了侍萍是当年被周朴园抛弃的情人,是周萍和四凤的亲生母亲,而周萍正和四凤谈恋爱,周萍又是继母繁漪的情人——观众已经知道很多了,他们想知道侍萍的到来会给周家带来一场怎样的雷雨风暴。

前南斯拉夫电影《瓦尔特保卫萨拉热窝》的开头就交代了德国

党卫军为了误导游击队,派出了假的瓦尔特。这样一来,大多数游击队员都搞不清楚谁是真瓦尔特,谁是假的。而这一切观众是清楚的,观众期待游击队员们也能搞清楚谁是假瓦尔特,并把他清除掉,以免落入德国党卫军的圈套。

话剧《日出》中,从金八爷那里出逃的"小东西"逃到了陈白露的客房,陈白露为了保护"小东西",对追来的黑三谎称金八爷和潘四爷正在里屋说话,黑三不明究竟,不敢贸然闯入。但观众知道金八爷并不在房间的里屋,因而会对陈白露能否把黑三应付过去,以及她是如何应付的产生期待。

电影《你好,之华》的故事从袁之华冒充去世的姐姐袁之南参加初中同学会开始,会上她遇见了自己当年仰慕的学长尹川。之华以为尹川没有认出她,开始和尹川交往并以之南的名义给尹川写信。其实尹川早就认出了之华。这一点观众已经知道了,而且通过故事的发展,观众也知道了他们三人之间的往事。观众期待的是在尹川与之华以及之南的女儿之间,究竟会演绎出怎样的故事和纠葛,以及他与她们之间还有多少往昔的秘密。

(3) 观众居高临下、洞察一切,甚至能猜到结局,但还是想看。

果戈理的喜剧《钦差大臣》的故事发生在俄国某个被一群贪官把持的小城市。当这群贪官污吏风闻有一位微服私巡的钦差大臣已经到达本市后,惊慌失措。他们把投宿于城内唯一一所旅馆的赫列斯达可夫误认为钦差大臣。观众是明眼人,已经看穿了一切,他们要看的是赫列斯达可夫如何利用贪官们的弱点来达到自己的目的,而贪官们又是如何在假的钦差大臣面前丑态百出的。

美国作家马克·吐温的小说《百万英镑》讲述了一对银行家兄弟打赌,把一张百万英镑大钞借给身无分文的美国小伙子亨利·亚当,并决定一个月后收回这张钞票的故事。观众对这张百万英镑大钞的由来十分清楚,但还是想看下去,看看这出戏将如何演绎——亨利这一个月里会不会饿死或被捕,饭店老板和裁缝店老

板知道真相后会作何反应,亨利能否赢得漂亮小姐的芳心。这些都是观众比较关心的悬念。

三、常见的悬念设置方法

常见的悬念设置方法大致有以下六种。

1. 限时解除危机

"炸弹在五分钟后爆炸"就是一个典型的限时解除危机的例子。这一方法在影视作品中的运用很多,如电影《十天》中,少年交通员必须在十天内把情报送达,否则我军将难以取得战斗的胜利;《战狼2》中,因为外交原因,冷锋必须在限定时间内把人质从恐怖分子手中救出,安全护送到中国海军的军舰上;《火星救援》(*The Martian*)中,美国宇航局必须在尽可能短的时间内救回被遗留在太空中的宇航员马克,否则只剩下一个月的食物储备的马克将饿死在太空。

2. 残局处理

在下象棋的时候,高手之间经常会下出残局。而有些故事的悬念也像象棋的残局,看起来无法破解。

话剧《雷雨》中,周朴园多年前抛弃的女人鲁侍萍来到周家,见到的却是自己亲生的一对儿女正在偷偷恋爱,而且女儿四凤怀了儿子周萍的骨肉。而周朴园的现任妻子,也就是周萍的后母,又与继子周萍有着不可告人的私情——她不甘于被周萍抛弃,要阻止周萍和四凤相爱。这残局如何处理,观众的心悬在半空。

电影《至暗时刻》(*Darkest Hour*)中,面对德国法西斯的进攻,英国内阁分为主战派和主和派,而英军在欧洲节节败退,面临着被德军全歼的威胁。新任首相丘吉尔将如何选择,英国将何去何从,观众拭目以待。

3. 阴谋与陷阱

希区柯克悬疑电影《电话谋杀案》(*Dial M for Murder*)中,丈

夫要谋杀自己的妻子以获得高额保险赔偿,设计了"电话谋杀"的阴谋。观众要看他是否能得逞,或者最好不要得逞。

4. 终极竞争

即通过一场比赛决定对手之间的最终胜负。如战争电影故事中的敌我双方谁能率先"抢占摩天岭",谁就能取得战斗的最后胜利;体育类电影故事中夺取一场关键比赛的胜利也是一种终极竞争,如《摔跤吧,爸爸》中对女子摔跤冠军的争夺,《洛奇》中的拳王争夺赛,《沙鸥》中的女排冠军争夺赛。这些竞争都会激发起观众的兴趣和期待。

5. 破案

故事情节围绕案件的侦破也会使观众十分感兴趣。《神探狄仁杰》《福尔摩斯探案》(Шерлок Холмс)、《精神病患者》(Psycho)等围绕离奇案件展开的剧情,勾起观众参与逻辑推理和一起破案的兴趣,不探寻出案件的真相,便不能让观众得到审美的满足。

6. 复仇

弱小的正义者向强大的邪恶势力发起复仇行动,如《战狼2》、《英伦对决》(The Foreigner)、《哈姆雷特》(Hamlet)、《基督山伯爵》(Le comte de Monte Cristo)等都以复仇作为中心事件,使观众对复仇的过程和结果产生浓厚的兴趣。

四、延宕

不要急着解开悬念,那样观众会觉得不过瘾。所以,创作者需要对故事进行延宕。所谓延宕,就是把观众的期待拉长。不要急于解开故事的总悬念,要通过叠加危机对悬念进行延宕。

那么,悬念应在何时解开?

整个故事的悬念(总悬念)应该在故事的高潮处解开,而每个段落的悬念(小悬念)应该在该段落结束时解开。

1. 延宕的例子

在《水浒传》之《鲁提辖拳打镇关西》这个故事里,鲁提辖得知郑屠欺负人,嫉恶如仇的鲁提辖便去找郑屠。这里的悬念是"鲁提辖将如何'修理'郑屠"。作者不急于解开悬念,作为一个脾气直爽的人,鲁提辖一反常态,并没有直接打郑屠,而是"消遣他",这个消遣便是对悬念的延宕。鲁提辖先是让郑屠亲自切十斤不带一点肥肉的精肉,切成臊子,然后又命他切十斤不带一点瘦肉的肥肉,切成臊子,郑屠忍着不满但还是完成了鲁提辖吩咐的任务。岂料鲁提辖又"再要十斤寸金软骨,也要细细地剁做臊子,不要见些肉在上面"。这回郑屠有点按捺不住了,半开玩笑半当真地说:"却不是特地来消遣我?"鲁提辖这才翻脸开打——把两包臊子劈面打将去,却似下了一阵的"肉雨"。

这个故事的总悬念是鲁提辖将如何"修理"郑屠,通过数次延宕,最终在故事的高潮处解开了这个悬念,让读者看得非常解气和过瘾。

小悬念则是郑屠面对鲁提辖的每一次"消遣"将如何应对。第一次消遣(小悬念),郑屠欣然接受(小悬念解开);第二次消遣(小悬念),郑屠已有不满(小悬念解开);第三次消遣(小悬念),郑屠以开玩笑的方式表示不满,鲁提辖准备开打(小悬念解开)。

鲁提辖如何揍郑屠是整个故事的高潮,郑屠最后被打死,把整个故事的悬念解开了。

请看一下这段故事的原文:

鲁提辖拳打镇关西[①]

作者:施耐庵

三人上到潘家酒楼上,拣个济楚阁儿里坐下。鲁提辖坐了主

[①] 故事节选自〔明〕施耐庵:《水浒传》,上海古籍出版社2009年版,第27—31页。

位,李忠对席,史进下首坐了。酒保唱了喏,认得是鲁提辖,便道:"提辖官人,打多少酒?"鲁达道:"先打四角酒来。"一面铺下菜蔬、果品按酒,又问道:"官人,吃甚下饭?"鲁达道:"问甚么?但有,只顾卖来,一发算钱还你。这厮只顾来聒噪。"酒保下去,随即烫酒上来,但是下口肉食,只顾将来,摆一桌子。三个酒至数杯,正说些闲话,较量些枪法,说得入港,只听得隔壁阁子里有人哽哽咽咽啼哭。鲁达焦躁,便把碟儿、盏儿,都丢在楼板上。酒保听得,慌忙上来看时,见鲁提辖气愤愤地。酒保抄手道:"官人要甚东西,分付买来。"鲁达道:"洒家要甚么?你也须认的洒家,却怎地教甚么人在间壁吱吱的哭,搅俺弟兄们吃酒。洒家须不曾少了你酒钱!"酒保道:"官人息怒,小人怎敢教人啼哭,打搅官人吃酒。这个哭的,是绰酒座儿唱的父子两人。不知官人们在此吃酒,一时间自苦了啼哭。"鲁提辖道:"可是作怪!你与我唤的他来。"

　　酒保去叫,不多时,只见两个到来:前面一个十八九岁的妇人,背后一个五六十岁的老儿,手里拿串拍板,都来到面前。看那妇人,虽无十分的容貌,也有些动人的颜色。但见:

　　　　鬅松云髻,插一枝青玉簪儿;袅娜纤腰,系六幅红罗裙子。素白旧衫笼雪体,淡黄软袜衬弓鞋。蛾眉紧蹙,汪汪泪眼落珍珠;粉面低垂,细细香肌消玉雪。若非雨病云愁,定是怀忧积恨。

　　那妇人拭着眼泪,向前来深深的道了三个万福。那老儿也都相见了。鲁达问道:"你两个是那里人家?为甚啼哭?"那妇人便道:"官人不知,容奴告禀:奴家是东京人氏。因同父母来这渭州,投奔亲眷,不想搬移南京去了。母亲在客店里染病身故,子父二人,流落在此生受。此间有个财主,叫做镇关西郑大官人,因见奴家,便使强媒硬保,要奴作妾。谁想写了三千贯文书,虚钱实契,要了奴家身体。未及三个月,他家大娘子好生利害,将奴赶打出来,不容完聚。着落店主人家追要原典身钱三千贯。父亲懦弱,和他争执不得,他又有钱有势。当初不曾得他一文,如今那讨钱来还

第八章 悬念与延宕

他？没计奈何，父亲自小教得奴家些小曲儿，来这里酒楼上赶座子。每日但得些钱来，将大半还他；留些少子父们盘缠。这两日酒客稀少，违了他钱限，怕他来讨时，受他羞耻。子父们想起这苦楚来，无处告诉，因此啼哭。不想误触犯了官人，望乞恕罪，高抬贵手。"

鲁提辖又问道："你姓甚么？在那个客店里歇？那个镇关西郑大官人在那里住？"老儿答道："老汉姓金，排行第二；孩儿小字翠莲；郑大官人便是此间状元桥下卖肉的郑屠，绰号镇关西。老汉父子两个，只在前面东门里鲁家客店安下。"鲁达听了道："呸！俺只道哪个郑大官人，却原来是杀猪的郑屠。这个腌臜泼才，投托着俺小种经略相公门下做个肉铺户，却原来这等欺负人！"回头看着李忠、史进道："你两个且在这里，等洒家去打死了那厮便来。"史进、李忠抱住劝道："哥哥息怒，明日却理会。"两个三回四次劝得他住。

鲁达又道："老儿，你来，洒家与你些盘缠，明日便回东京去如何？"父子两个告道："若是能够回乡去时，便是重生父母，再长爷娘。只是店主人家如何肯放？郑大官人须着落他要钱。"鲁提辖道："这个不妨事，俺自有道理。"便去身边摸出五两来银子，放在桌上，看着史进道："洒家今日不曾多带得些出来，你有银子，借些与俺，洒家明日便送还你。"史进道："直甚么，要哥哥还。"去包裹里取出一锭十两银子，放在桌上。鲁达看着李忠道："你也借些出来与洒家。"李忠去身边摸出二两来银子。鲁提辖看了见少，便道："也是个不爽利的人。"鲁达只把十五两银子与了金老，分付道："你父子两个将去做盘缠，一面收拾行李，俺明日清早来，发付你两个起身，看那个店主人敢留你！"金老并女儿拜谢去了。

鲁达把这二两银子丢还了李忠。三人再吃了两角酒，下楼来叫道："主人家，酒钱洒家明日送来还你。"主人家连声应道："提辖只顾自去，但吃不妨，只怕提辖不来赊。"三个人出了潘家酒肆，到街上分手，史进、李忠各自投客店去了。只说鲁提辖回到经略府前

下处,到房里,晚饭也不吃,气愤愤的睡了。主人家又不敢问他。

再说金老得了这一十五两银子,回到店中,安顿了女儿。先去城外远处觅下一辆车儿,回来收拾了行李,还了房宿钱,算清了柴米钱,只等来日天明。当夜无事。次早五更起来,子父两个先打火做饭,吃罢,收拾了,天色微明,只见鲁提辖大踏步走入店里来,高声叫道:"店小二,那里是金老歇处?"小二哥道:"金公,提辖在此寻你。"金老开了房门,便道:"提辖官人,里面请坐。"鲁达道:"坐甚么?你去便去,等甚么?"金老引了女儿,挑了担儿,作谢提辖,便待出门,店小二拦住道:"金公,那里去?"鲁达问道:"他少你房钱?"小二道:"小人房钱,昨夜都算还了。须欠郑大官人典身钱,着落在小人身上看管他哩!"鲁提辖道:"郑屠的钱,洒家自还。你放这老儿还乡去。"那店小二那里肯放。鲁达大怒,揸开五指,去那小二脸上只一掌,打的那店小二口中吐血;再复一拳,打下当门两个牙齿。小二扒将起来,一道烟走向店里去躲了。店主人那里敢出来拦他?金老父子两个,忙忙离了店中,出城自去寻昨日觅下的车儿去了。且说鲁达寻思:恐怕店小二赶去拦截他,且向店里掇条凳子,坐了两个时辰。约莫金公去的远了,方才起身,径到状元桥来。

且说郑屠开着两间门面,两副肉案,悬挂着三五片猪肉。郑屠正在门前柜身内坐定,看那十来个刀手卖肉。鲁达走到面前,叫声:"郑屠!"郑屠看时,见是鲁提辖,慌忙出柜身来唱喏道:"提辖恕罪。"便叫副手掇条凳子来,"提辖请坐"。鲁达坐下道:"奉着经略相公钧旨,要十斤精肉,切做臊子,不要见半点肥的在上头。"郑屠道:"使得,你们快选好的,切十斤去。"鲁提辖道:"不要那等腌臜厮们动手,你自与我切。"郑屠道:"说得是。小人自切便了。"自去肉案上,拣下十斤精肉,细细切做臊子。那店小二把手帕包了头,正来郑屠家报说金老之事,却见鲁提辖坐在肉案门边,不敢拢来,只得远远的立住,在房檐下望。这郑屠整整的自切了半个时辰,用荷叶包了道:"提辖,教人送去。"鲁达道:"送甚么?且住!再要十斤,

第八章　悬念与延宕

都是肥的,不要见些精的在上面,也要切做臊子。"郑屠道:"却才精的,怕府里要裹馄饨,肥的臊子何用?"鲁达睁着眼道:"相公钧旨,分付洒家,谁敢问他?"郑屠道:"是合用的东西,小人切便了。"又选了十斤实膘的肥肉,也细细的切做臊子,把荷叶来包了。整弄了一早晨,却得饭罢时候。那店小二那里敢过来,连那正要买肉的主顾,也不敢拢来。郑屠道:"着人与提辖拿了,送将府里去。"鲁达道:"再要十斤寸金软骨,也要细细地剁做臊子,不要见些肉在上面。"郑屠笑道:"却不是特地来消遣我!"鲁达听罢,跳起身来,拿着那两包臊子在手里,睁眼看着郑屠道:"洒家特地要消遣你!"把两包臊子,劈面打将去,却似下了一阵的肉雨。郑屠大怒,两条忿气从脚底下直冲到顶门心头。那一把无明业火焰腾腾的按纳不住,从肉案上抢了一把剔骨尖刀,托地跳将下来。鲁提辖早拔步在当街上。众邻舍并十来个火家,那个敢向前来劝?两边过路的人都立住了脚,和那店小二也惊的呆了。

　　郑屠右手拿刀,左手便来要揪鲁达,被这鲁提辖就势按住左手,赶将入去,望小腹上只一脚,腾地踢倒在当街上,鲁达再入一步,踏住胸脯,提着那醋钵儿大小拳头,看着这郑屠道:"洒家始投老种经略相公,做到关西五路廉访使,也不枉了叫做镇关西。你是个卖肉的操刀屠户,狗一般的人,也叫做镇关西!你如何强骗了金翠莲?"扑的只一拳,正打在鼻子上,打得鲜血迸流,鼻子歪在半边,却便似开了个油酱铺,咸的、酸的、辣的,一发都滚出来。郑屠挣不起来,那把尖刀,也丢在一边,口里只叫:"打得好!"鲁达骂道:"直娘贼,还敢应口!"提起拳头来,就眼眶际眉梢只一拳,打得眼棱缝裂,乌珠迸出,也似开了个彩帛铺的,红的、黑的、绛的,都绽将出来。两边看的人,惧怕鲁提辖,谁敢向前来劝。郑屠当不过,讨饶。鲁达喝道:"咄!你是个破落户,若是和俺硬到底,洒家倒饶了你;你如何对俺讨饶,洒家偏不饶你。"又只一拳,太阳上正着,却似做了一个全堂水陆的道场,磬儿、钹儿、铙儿一齐响。鲁达看时,只见

郑屠挺在地下,口里只有出的气,没了入的气,动弹不得。鲁提辖假意道:"你这厮诈死,洒家再打。"只见面皮渐渐的变了。鲁达寻思道:"俺只指望痛打这厮一顿,不想三拳真个打死了他。洒家须吃官司,又没人送饭,不如及早撒开。"拔步便走,回头指着郑屠尸道:"你诈死,洒家和你慢慢理会。"一头骂,一头大踏步去了。街坊邻舍,并郑屠的火家,谁敢向前来拦他?鲁提辖回到下处,急急卷了些衣服、盘缠、细软、银两,但是旧衣粗重,都弃了。提了一条齐眉短棒,奔出南门,一道烟走了。

《醉打蒋门神》出自施耐庵的《水浒传》第二十九回《施恩重霸孟州道　武松醉打蒋门神》。故事的总悬念是武松要如何痛打蒋门神,夺回快活林酒店。作者没有急于解开悬念,而是设置了一些小悬念来对总悬念进行延宕。第一个小悬念:武松要求出东门到快活林总有十二三家客店,要一路喝酒,喝到快活林。第二个小悬念:武松装醉要老板娘伴他喝酒,遭拒绝后把老板娘丢进大酒缸里。第三个悬念:几个酒倌过来要打武松,也被武松扔进了酒缸里。接着是故事的高潮——武松痛打蒋门神,让他"把抢来的客店还给人家"。到这里,故事的总悬念解开了。

2. 叠加危机的例子

美国电影《狙击电话亭》就是一个将危机不断叠加,把剧情一步步推向高潮的案例。

已婚公关斯图每天会在同一时间到同一公用电话亭打电话约会女艺人潘。不料,一次他刚和潘通完电话,电话铃又响了。出于习惯,斯图拿起了听筒。电话那头的男声警告斯图不要挂掉,因为那个男子正在不远处注视着他,而且他还知道斯图的个人信息和家庭住址等情况。故事的总悬念产生了:电话那头的男子是谁,他为什么要打电话给斯图,为什么要给他送披萨,他的真实意图是什么?为了保持观众的兴趣,编故事的人采用了叠加危机的方法,

一步步地把危机推向高潮。

叠加危机一：电话那头的男子打电话给潘，让斯图旁听，男子告诉潘，斯图已经结婚，他每天打电话给潘只是为了骗她上床。

叠加危机二：男子要斯图给老婆打电话，承认自己想与别人上床，斯图不肯承认。

叠加危机三：这时，两个妓女嫌他占用电话亭太久，要他出来。

叠加危机四：男子警告斯图，只要一挂电话，男子就会杀了斯图。为了证明这一点，男子引爆了一个小机器人。

叠加危机五：斯图发现了身上来自狙击枪瞄准器的红点，男子告诉斯图，前几天有一个猥亵男童的艺术家和黑心的股票经纪人死于这把枪。

叠加危机六：妓女们的领班来和斯图交涉，要他走出电话亭。

叠加危机七：领班在与斯图争执时被男子用狙击枪击中身亡，妓女们一致认为是斯图杀了领班。

叠加危机八：斯图准备悄悄用手机拨打报警电话，男子看出他的意图，向他射击，打伤了斯图的耳朵。

叠加危机九：警察来到现场，把斯图当作杀人犯，举枪包围了斯图，命令斯图举手走出电话亭，而男子却命令斯图不能放下电话，也不能走出电话亭。

叠加危机十：警察队长决定亲自和斯图谈判。斯图向警察队长解释自己没有枪，却遭到妓女们的一致指认。

叠加危机十一：男子要求斯图用语言挑衅警察队长，否则将杀了警察队长。

叠加危机十二：男子告诉斯图，全国的新闻媒体都来报道了，他现在成了公众的焦点。

叠加危机十三：警察们开始布置狙击手，斯图的电话响了（是男子诱使他接电话，好让警察击毙他），此时斯图的妻子也到了现场。

叠加危机十四：警察队长和斯图的妻子一起对斯图喊话，可

是斯图不承认妻子是自己的太太,并口出恶语。

叠加危机十五:警察正在追查和斯图通电话的号码,而男子告诉斯图,自己用的是来自费城的虚拟号码,等半个小时后查到这个号码时,所有的事情都结束了。

叠加危机十六:男子要斯图向妻子说出自己渣男的真相,这样他才有可能放过他。斯图这么做了,可是男子并不打算兑现承诺。斯图愤怒地挂断了电话,准备向警察投降。

叠加危机十七:电话铃又响起了,在警察队长的示意下,斯图又接起了电话。男子告诉他,有一把枪藏在电话亭天花板上,这就是他杀害妓女领班的凶器。

叠加危机十八:这时潘来到现场,男子命令斯图把枪拿下来,否则将杀了潘或他的妻子凯莉。

在影片的最后,编剧解开总悬念:第一,斯图当众揭穿自己的种种谎言——骗妻子、骗女艺人、骗同事、骗媒体的种种谎言;第二,警察已经查到了狙击手的位置,并准备攻击;第三,男子威胁要杀死凯莉,斯图勇敢地从天花板拿起枪,冲出电话亭;第四,警察找到了男子,男子已经自杀,他是曾经被斯图羞辱过的披萨外送员(他是个退伍老兵);第五,斯图被送上救护车,一个眼镜男经过身边,而他才是真正的狙击男子,他的身份、动机等仍然是个谜(这是创作者不同凡响的设计,具有很多深意)。

思考与练习

1. 请以"悬崖边""大海里""屋顶""宾馆"为场景,分别设计四个故事的悬念。

2. 请用叠加危机的方法对以上述命题设计出来的故事进行悬念延宕设计。

第九章　误会和巧合

一、误会

故事中人物无意或有意的"错"——看错、听错、说错、做错、搞错、理解错,都会产生误会,造就戏剧性的效果,并在人物之间造成矛盾和冲突。

1. 看错

例1:张三路过一个院子,看见门上挂着一块牌子,牌子上有两个字——"情人"。他突然觉得这个院子的主人还挺有趣,于是轻轻推门进去。结果,还没走两步,突然从旁边冲出来两只大狼狗……他才发现原来那块牌子上面的两个字是"慎入"[①]。

男子患有近视眼,把"慎入"看成"情人",在好奇心的驱使下走进一个院子,结果被狗咬了。

例2:一男子练双刀八年,在当地渐渐没了对手,于是决定出游,以武会友。在华山脚下,他看见一座建筑深藏于幽谷之间,上书"华山派"。男子非常兴奋,亮出双刀大摇大摆地走了过去。刚进门便被十几个强壮大汉围住,最后终于寡不敌众被制服……经连夜审讯,男子哭诉:"警察同志,树叶太茂密我真没看见'华山派'后面还有'出所'两个字啊……"

[①] 资料来源参见糗事百科:https://www.qiushibaike.com/article/117665171。

这个故事出自微电影《功守道》,酷爱武术的男子到处比武,由于树叶遮挡,把公安机关"华山派出所"误看成武术门派"华山派"。

例3:一记者街头采访:"大妈,您觉得大雾给您的生活带来了什么影响?"大妈:"影响太大了!首先你得看清楚,我是大爷!"

记者在大雾天采访一个大爷,由于雾太大,把大爷误认为大妈。

2. 听错

关于听错的误会,有这样一个故事。

顾客:"豆腐多少钱?"

老板:"两块。"

顾客:"两块一块啊?"

老板:"一块。"

顾客:"一块两块啊?"

老板:"两块。"

顾客:"到底是两块一块,还是一块两块。"

老板:"是两块一块……"

顾客:"那就是五毛一块呗。"

老板:"去你的,不卖给你了!都给老子整糊涂了!"[1]

上述案例中,两人口中的"块"既是豆腐计量单位,又是钱的计量单位。在口语沟通时,由于过度省略,老板和顾客分别省略了"块"后面的"豆腐"和"钱",导致买豆腐的顾客混淆了豆腐的价格。

3. 说错

例1:某君发微信请领导吃饭,领导婉拒。他本想回"好的",却回成了"妈的"。结果,他五十多岁就失业了。

由于手机文字输入有误,导致"说错"被误会为对领导不满,领导因此炒了某君的鱿鱼。

[1] 资料来源参见搜狐网:https://www.sohu.com/a/117848621_395079。

第九章　误会和巧合

例2：刘宝瑞的单口相声《珍珠翡翠白玉汤》中，相传明朝开国皇帝朱元璋，一次兵败安徽徽州，逃至休宁一带，腹中饥饿难熬，命随从四处寻找食物，一个随从找到一些逃难百姓藏在草堆里的剩饭、白菜和豆腐。因别无他物，随从只得将剩饭、白菜和豆腐加水煮了，端给朱元璋吃。不料味道竟十分鲜美，朱元璋吃了非常高兴，问道："这是什么美食？"随从顺口答道："珍珠（剩饭）翡翠（白菜）白玉（豆腐）汤。"转败为胜后，朱元璋下令随军厨师大量烹制"珍珠翡翠白玉汤"犒赏三军[①]。

4. 搞错

例1：《暗恋桃花源》中，剧场经理的疏忽导致两个风马牛不相及的剧组在同一个时间的同一个剧场排练。

例2：韩国电影《这时对，那时错》讲述一个导演搞错电影节的开幕时间，提前一天来到举办电影节的城市，碰到了年轻漂亮的女主角。

例3：法国电影《资产阶级的审慎魅力》(*Le charme discret de la bourgeoisie*)中，一开始，一群客人来到塞内夏尔家参加晚宴，却发现搞错了时间，晚宴是在明晚举行。他们只好去一家小酒馆吃饭。

5. 做错

例1：相声《买猴》中，工作马虎的文书马大哈因为心不在焉把"到（天津市）东北角，买猴牌肥皂五十箱"错写成"到东北买猴儿五十个"了。导致采购员北上长白山、南下四川到处买猴。

例2：电影《嫁个有钱人》中的阿咪一心想嫁给有钱人，而汽车修理工阿诞常常伪装成富家公子。一次飞机旅程中他俩相遇，展

[①] 资料来源参见百度网：https://baike.baidu.com/item/%E7%8F%8D%E7%8F%A0%E7%BF%A1%E7%BF%A0%E7%99%BD%E7%8E%89%E6%B1%A4/3690405。

开了一段充满误会的爱情故事。

6. 理解错

例1：马总最近因"双十一"顾客纷纷退款一事心烦意乱，便去求见一位德高望重的禅师。禅师沉默不言，意味深长地拿出一个热水袋，往里面倒热水。倒满之后，禅师轻轻一抖，热水袋突然爆开了。

马总若有所思地说："禅师的意思是说我这次的难关，会像热水袋一样不攻自破？还是说我不应该自我膨胀？还是说生命的热度，只有瞬间？……"

禅师摇摇头说："都不是！我只是想让你知道——这是我在某宝买的！"[1]

马总理解的和禅师表达的完全是两个意思。禅师要表达的是"双十一"退款问题的根源，并没有那么具有"禅意"，而是因为产品质量问题。

例2：西方某国总统某天再出狂言："再过40天，中国就陷入如西方媒体和经济学家预测的那样——工厂停工，商店关门，股市无法交易，有钱人拖家带口奔向海外，老百姓把货币兑换成食物，人们无所事事，酗酒，打牌，儿童成群结队讨钱……"外交部回应："那叫过大年！"[2]

这是西方人对中国文化的无知，导致了他们对中国春节假期的理解产生重大错误。

例3：单口相声《珍珠翡翠白玉汤》的最后，当了皇帝的朱元璋请文武百官喝"珍珠（剩饭）翡翠（白菜）白玉（豆腐）汤"。因为难以下咽，每个大臣口中含了一口汤，当皇帝问他们口味如何时，大家

[1] 资料来源参见哈哈网：https://www.hahamx.cn/joke/2059223?_t=t。
[2] 资料来源参见百度贴吧：http://tieba.baidu.com/p/5512696409?traceid=，选入本书时有删减。

无法说话,只好竖起两个大拇指。皇帝理解错了:"啊,众位爱卿,你等大家不语,各伸双指,朕已明白你等之意——你们是想每人再来两大碗!"

这其中透露出的就是皇帝与文武百官表达间完全相反的理解。

例4:相声《贾行家》中,满不懂、贾行家因为不是专业经营药铺的,错误理解了客户要购买的药材。早晨来了一位客人,要买一毛钱的银朱,贾行家花两块钱给他打了两个大银珠子;客人要买一毛钱白及,贾行家又花两块钱买了三斤多的一只大白鸡;后来又有人来买附子,贾行家又把满不懂父子给卖了;最后有客人来买砂仁儿,他把徒弟窝囊废、贾先生和满不懂的老婆全卖了。

由于不通专业知识导致的错误理解,贾行家给顾客的根本就不是顾客要购买的药材。

二、巧合

俗话说,无巧不成书。巧合让故事充满了戏剧性,也充满了趣味。先来看几个小故事,体会一下什么是巧合。

故事1:大妈早上去广场散步,看到有个老头拿着海绵笔在地上写大字,忍不住凑上去看。

老头看了大妈一眼,提笔写了个"滚"字。大妈心想:"看一下至于吗?"老头又看大妈一眼,又写了个"滚"。大妈再也忍不住了,上去一脚将老头踹倒在地。

警察来了询问事因,老头委屈地说:"我就想写句'滚滚长江东逝水',刚写头两个字,就被她踹倒了。"[1]

这个故事的巧合是心急又好奇的大妈看大爷写毛笔字,而大爷恰好写的是"滚",让大妈误以为让她滚。

[1] 资料来源参见糗事百科:https://www.qiushibaike.com/article/120845465。

故事2：一个姑娘上了高铁，见自己的座位上坐着一位男士。她核对自己的票，客气地说："先生，您坐错位置了吧？"男士拿出票，大声嚷嚷："看清楚点，这是我的座位，你瞎了眼吗?！"女孩仔细看了他的票，不再作声，默默地站在他的身旁。一会儿火车开动了，女孩低头轻轻地对男士说："先生，您没坐错位，但您坐错了车！"[①]

这个故事的巧合之处是，男士坐了不同班次高铁的同节车厢的同个座位。

中外电影中也有不少关于巧合的例子。

俄罗斯电影《命运的捉弄》(Ирония судьбы, или С лёгким паром!)中也有着令人不可思议的巧合。新年之夜，外科医生安德烈喝多了酒，乘错了飞机，从莫斯科来到了圣彼得堡。在这里居然有和莫斯科同样名字的街道，完全一样的房间和家具，房门钥匙也通用。不同的是，这里住着的是一个单身女人。这样的巧合不仅让故事波折不断，也讽刺了千篇一律的城市规划和人们一成不变的生活状态。

美国电影《桃色公寓》中，巧合的是多人借用同一套公寓。公司小职员巴克斯特有一间单身公寓，他的几位领导都有情人，为了和情人共处，领导们都不约而同地向他借公寓，因此经常为了在同一时间借用公寓而产生矛盾——本来，不同人在不同的时间使用同一个空间倒也相安无事，可是，一旦时间上发生重叠和错乱，这些见不得人的隐私就有可能被撞见和曝光，故事的"戏"就来了。故事里还有一个巧合之处是巴克斯特对开电梯的姑娘情有独钟，而这个姑娘却是巴克斯特顶头上司的情人。

电影《电话谋杀案》中的巧合是，汤尼设计了精确的谋杀时间，

[①] 资料来源参见百度贴吧：https://tieba.baidu.com/p/6070279434?red_tag=3446189435。

而在谋杀当晚他的手表却坏了,导致整个谋杀计划泡汤——他没能如约在 11 点给家里打电话,等到他和别人对表,才知时间已经是 11 点 07 分。到了公用电话亭,有人占用电话亭打电话,汤尼的计划又被推延了。本以为列斯杀玛戈轻而易举,岂料在搏斗中玛戈抓到一把剪刀刺入列斯的后背,列斯在倒下时,剪刀背恰巧朝向地面,深深地扎入列斯体内。这一连串的巧合让本来策划周密的电话谋杀计划失败了,谋杀者成了被杀者,使得剧情更加扣人心弦。

《资产阶级的审慎魅力》中也有两处巧合,一个垂死的老人向牧师忏悔:多年前曾经杀死了雇用自己当园丁的雇主夫妇。而牧师正是那对夫妇的儿子。这个巧合让牧师无意间找到了杀害父母的凶手,并报了仇。另一个巧合的地方是,当部长要求警长马上释放米兰达共和国大使,并解释理由时,天空有一架飞机飞过,噪音掩盖了他的话音。而接下来,警长要求手下警察释放犯人并解释理由时,他的声音又被打字机的声音给掩盖了。这样的巧合可以把内容一致的解释巧妙地省略。

《拯救大兵瑞恩》(*Saving Private Ryan*)中,有几处与主人公瑞恩同名同姓或同姓不同名的巧合。约翰上尉奉命寻找大兵瑞恩,先是在行军队伍中找到一个瑞恩,可惜同姓不同名;他又在一个小镇找到了同名同姓甚至也同样有几个兄弟的瑞恩,但他们都在念中学。找瑞恩的过程并不简单,这样的巧合既有剧情上的需要,又有主题的需要,即战场上所有的战士都是"瑞恩"。

相声《贾行家》中,有三个外行凑在一起的巧合,也有三个买药人买谐音药材的巧合。满不懂、贾行家、窝囊废这三个人共同接手经营药铺本身就是非常巧的事情,三个在不同方面有严重性格缺陷的人做一个自己完全不懂的买卖,又碰上三个顾客所买药材的谐音与"银珠""父子""仨人"相同,于是产生了令人捧腹的"笑果"。

巧合是偶然性事件,而偶然性的事件往往是为了说明必然性

的结果。匈牙利电影《废品的报复》（A selejt bosszúja）讲述了发生在制衣厂纽扣工埃迪身上的故事。他经常漫不经心地为各类服装钉纽扣。为了见漂亮的女朋友，埃迪特意去商店买了一套新衣服准备跳舞时穿。在舞厅里，埃迪同漂亮的女友翩翩起舞时，他背带裤上的纽扣却一颗颗从裤子上掉下来，最后埃迪的整条裤子从身上滑落下来。埃迪在女友面前出丑，便投诉了那家出售衣服的商店。商店经过认真调查核实，发现为这套礼服钉纽扣的不是别人，正是埃迪本人。偶然的巧合事件揭示了制造废品者一定会自食其果的必然结果。

第十章 发现与突转

发现，指从不知到知的转变，它可以是主人公对自己身份或者与其他人物关系的新发现，也可以是对一些重要事实或无生命实物的发现。

突转，指剧情向相反方向的突然变化，即由逆境转入顺境，或由顺境转入逆境。它是通过人物命运与内心感情的根本转变来加强戏剧性的一种技法；在创作实践中，发现通常总是与突转相互联用或者同时出现，叙事文艺作品往往通过发现来造成情节的激变。

一、发现的方法

所有的发现都应该让看故事的人觉得自然而然，所以创作者应该巧妙地设计，让故事中的发现符合逻辑，而不是让读者和观众感觉生搬硬套。

发现的方法大致有以下四种。

1. 故事中人自述

莫泊桑小说《项链》中，对假项链的发现来自故事中人物的自述：

卢瓦瑟尔太太一下子就尝到了穷人的那种可怕的生活，好在她事先就已经英勇地下定了决心。他们必须还清这一大笔可怕的债务，为此，她得付出代价。他们辞退了女佣，搬了家，租了一间屋

顶上的阁楼栖身。

家里所有的粗活,厨房里所有的油污活,她都体验到了。她得洗碗碟锅盆,玫瑰色的手指在油腻的碗碟上、在锅盆底上受磨损。她得用肥皂搓洗脏内衣内裤、衬衫以及餐巾抹布,然后把它们晾在一根绳子上。每天早晨,她得把垃圾运下楼,把水提上楼,每上一层楼都不得不停下来喘气。她穿得和平民百姓的家庭妇女一样,她要手挎着篮子,跑水果店、杂货铺、肉铺,她要一个子儿一个子儿地捍卫自己那可怜的钱包,讨价还价,锱铢必争,常常不免遭人辱骂。

他们每个月都得偿还几笔债,有一些借约则要续订,以求延期。

丈夫每天傍晚都去替一个商人清理账目,夜里,经常替人抄抄写写,每抄一页挣五个子儿。

这样的生活,他们过了十年。

十年过去了,他们还清了全部债务,的确是全部,包括高利贷的利息,还包括利滚利的利息。

卢瓦瑟尔太太现在显然是见老了。她变成了一个穷人家的妇女,强悍、泼辣而又粗野。头发不整齐,裙子歪系着,两手通红,说话粗声粗气,大盆大盆地倒水洗地板。但是,有几次,当丈夫去部里上班的时候,她自己坐在窗前,总不免回想起,在从前的那次舞会上,她是多么漂亮,多么令人倾倒。

要是她没有丢失那串项链,她的命运会是什么样?谁知道呢?谁知道呢?生活真古怪多变!只需小小一点东西,就足以使你断送一切或者使你绝处逢生。

一个星期天,她上香榭丽舍大街溜达,好消除一个星期来的疲劳。突然,她看见一位太太带着小孩在散步。原来是福雷斯杰太太,她还是那么年轻,那么漂亮,那么迷人。

卢瓦瑟尔太太感到很激动。要不要上去跟她搭话?是的,当然要去。现在,她既然还清了全部债务,就可以把一切都告诉她。

第十章　发现与突转

为什么不告诉呢?

她走了过去:

"让娜,您好!"

对方一点也没有认出她来,这么一个平民女子竟如此亲热地跟自己打招呼,她不禁大为诧异。她结结巴巴地回答:

"不过……太太……我不知道……您大概是认错人了。"

"没有认错,我是玛蒂尔德·卢瓦瑟尔呀!"

她昔日的女友喊了起来:

"哟……我可怜的玛蒂尔德,你的变化太大了……"

"是的,我过了好些苦日子,自从上次我跟你见面以后,我不知道有过多少艰难困苦……而这,都是因为你……"

"因为我……那是怎么回事?"

"你还记得我向你借了那串项链去参加部里的晚会吧。"

"是的,那又怎么样?"

"怎么样!我把它弄丢了。"

"怎么可能!你不是已经还给我了吗?"

"我还给你的,是跟原物式样相像的另一串。这十年,我一直在为这串项链欠债还债。你知道,这对我们可真不容易,我们本来什么家底都没有……现在,终于把债全还清了,我简直太高兴了。"

福雷斯杰太太听到这里,停下脚步,问:

"你是说,你花钱买了一串钻石项链来赔我的那一串吗?"

"正是,你一直没有发觉,是吧?两串项链简直是一模一样。"

说着,她感到一种既骄傲又天真的欢快,面上露出了笑容。

福雷斯杰太太非常激动,她一把握住朋友的双手,说:

"哎呀,我可怜的玛蒂尔德,但我的那一串是假钻石呀,它顶多值五百法郎……"①

① [法]莫泊桑:《莫泊桑中短篇小说选》,柳鸣九译,译林出版社2012年版,第23—24页。

另一个例子是电影《拯救大兵瑞恩》中,当又有一名突击队员为了拯救瑞恩牺牲,约翰上尉还放走了德国战俘,其他队员们为了是否还要继续寻找瑞恩互相争执和指责时,约翰把自己的故事告诉了他们——参军前,他是一名高中教师和棒球教练。接着他又亲手掩埋了死去的战友,突击队员们这一刻沉默了,放下了因执行本次任务而产生的怨气,继续去寻找他们要拯救的瑞恩。

2. 第三人证言

《俄狄浦斯王》第四场,俄狄浦斯为了解救城市和众人的苦难,全力以赴查访杀父娶母的罪人,最后由于报信人无意之中透露真情,他发现正是自己在无意之中犯下了这一罪孽。

《肖申克的救赎》中,监狱里一个新转来的犯人知道杀害安迪妻子的真凶,并把这个信息告诉了安迪,给他带来了洗清罪名的希望。

京剧《红灯记》中,"痛说家史"就是在父亲李玉和被汉奸抓走后,通过奶奶的诉说来让李铁梅了解自己身世的。我们来看这段精彩的戏剧片段:

铁梅(关好门,放下"卷窗",环视屋内):"奶奶!"(扑到奶奶怀里痛哭。少顷。)

"奶奶,我爹……他还能回来吗?"

李奶奶:"你爹……"

铁梅:"爹……"

李奶奶:"铁梅,眼泪救不了你爹!不要哭。咱们家的事应该让你知道了!"

铁梅:"奶奶,什么事啊?"

李奶奶:"坐下,奶奶跟你说!"

〔李奶奶眼望围巾,革命往事,闪过眼前;新仇旧恨,涌上心头。

〔铁梅搬小凳傍坐在奶奶身边。

李奶奶:"孩子,你爹他好不好?"

铁梅:"爹好!"

李奶奶:"可是爹不是你的亲爹!"

铁梅(惊异):"啊! 您说什么呀? 奶奶!"

李奶奶:"奶奶也不是你的亲奶奶!"

铁梅:"啊! 奶奶! 奶奶,您气糊涂了吧?"

李奶奶:"没有。孩子,咱们祖孙三代本不是一家人哪!"(站起)"你姓陈,我姓李,你爹他姓张!"[1]

3. 当事人无意听到

隔壁或隔墙无意听到他人的对话。

电影《这个杀手不太冷》中,男主人公职业杀手莱昂通过自己家门上的猫眼发现隔壁邻居一家被黑道灭门,通过隔着门和墙壁暗中偷窥而得到的一系列"发现",莱昂知道了他们被杀的原因和唯一幸存的小女孩玛蒂尔达的危险处境。

电影《甲午风云》中有一场非常经典的"隔壁戏"。邓世昌受到中堂大人李鸿章的召见,来到李鸿章的官邸。此时,李鸿章正在大堂接待各国公使,邓世昌便在二堂等候。通过隔离两间客堂的窗棂,邓世昌能够听到各国公使的各种谬论和狼子野心,也能听到李鸿章对各国公使的一味退让和奴颜婢膝。片中的这段"发现",既揭露了清朝上层对外奴颜婢膝,对内声色俱厉的双面表现,又表现了邓世昌忠心报国的爱国情怀。

《电话谋杀案》中,玛戈的情人马克躲在小房间偷听探长和汤尼的对话,听到探长盘问汤尼蓝色小箱子的去向,马克发现小房间里正好放着汤尼暗藏的蓝色小箱子。马克打开箱子,发现里面全

[1] 节选自现代京剧《红灯记》第五场《痛说革命家史》。

是1元的钞票,由此案情离揭开真相迈进了一大步。

4. 亲眼目睹

以下列举的两个小故事都是当事人亲眼目睹某些境况,从而引发自身转变。

故事1:

<center>散　　步①</center>

一女在违背父亲意愿下结婚又离婚,父女反目,她生活贫困并携有一子。

其母心慈,劝女儿趁其父散步的空闲带着儿子回家吃顿热饭,于是她便常带着儿子刻意避开父亲回娘家吃饭。

直到一日下雨,父女两人在社区偶然相遇回避不及,父亲尴尬道:"以后回家吃饭就别躲躲藏藏的,害得我下大雨都得出来!"

这个故事的"发现"是因为雨中的一场偶遇,才让女儿亲眼看到父亲,发现父亲多年来的散步都是为了避开女儿,让她留有自尊。

故事2:

<center>墙　　下②</center>

有个人高中时沉迷网络,时常半夜翻墙出校上网。

一日他照例翻墙,翻到一半即拔足狂奔而归,面色古怪,问之不语。从此认真读书,不再上网,学校盛传他见鬼了。

后来他考上名校,昔日同学问及此事,他沉默良久说:

① 资料来源参见糗事百科:https://www.qiushibaike.com/article/119458313。
② 同上。

"那天父亲来送生活费,父亲舍不得住旅馆,在墙下坐了一夜。"

这个故事中的"发现"是儿子深夜翻墙去网吧,亲眼见到父亲为了省钱坐在学校墙角休息,由此受到触动而洗心革面,发奋图强。

电影《起跑线》(*Hindi Medium*)中,服装店老板拉吉和妻子米塔为了给孩子争取到进入名校的资格,装成穷人住进了贫民区,当学校审核员来他们家考察时,发现他们吃披萨、喝可乐。审核员认为这算是"奢侈消费",断定他们一家其实是伪装成穷人的有钱人。这个发现给拉吉的升学计划蒙上了阴影,带来了新的危机和障碍。

电影《最佳出价》(*La migliore offerta*)的最后,顶级拍卖师奥德曼先生正满怀憧憬地准备拥有自己的爱情时,打开自己的收藏室,突然发现他毕生收藏的各种时期的肖像画全都被洗劫一空。此时,他终于明白自己陷入了一场精心设计的骗局。这个发现无情地嘲弄了被爱冲昏头脑的男主人公。

《肖申克的救赎》中,监狱长发现他保险柜里暗藏的钱居然只是一本镂空的圣经时,发现自己被安迪无情地捉弄了。这个发现点明了整个故事"善有善报、恶有恶报"的主题。

二、突转的作用

由于重大发现而造成的情节突转在一个故事里有着非常重要的作用。

1. 人物性格的合理转变

与情节突转同步的必然是人物性格的转变,比如从粗鲁到文明,从懵懂到成熟,从倔强到柔顺,从武断到理智,从柔弱到坚强,从懒散到自律,从爱到恨等。

电影《桃花扇》中,李香君正期待着与侯朝宗渡尽劫波后的重逢,但是她发现此时侯朝宗已经向清朝投降,于是对侯朝宗的态度有了一个180度的转变——她怒撕定情信物桃花扇,侯朝宗只能落寞地独自离去。

《拯救大兵瑞恩》中,厄本原来是个只会打字和翻译的军中文书,从军前从未开过枪,在一次次残酷的战争场面中目睹最亲密的战友死在自己面前,他懦弱的性格终于改变——他拿起枪,枪毙了杀害自己战友的德军士兵。

2. 揭露真相

"不识庐山真面目,只缘身在此山中。"故事中的人由于认识上的局限性,会迷失在表象中而找不到真相。

电影《成长教育》(An Education)中,16岁的珍妮爱上了成熟时髦、风趣迷人又富有的男人大卫,备考牛津的念头也被抛到九霄云外。某一天在加油站,珍妮偶然发现大卫是有妇之夫。这个人玩弄少女的丑陋真相瞬间被揭露了出来,给情节造成了突转。

韩国电影《我的野蛮女友》中,丑男牵牛在地铁救了因醉酒而差点掉下铁轨的"她",外表漂亮无比的她常常对牵牛发飙。而牵牛则逆来顺受,甚至愿意穿上她的高跟鞋在公园里跑步。最后,牵牛发现,她之所以经常醉酒,背后的真相其实是男友的不幸离世让她无法走出悲痛。

印度电影《流浪者》中,大法官拉贡纳特发现自己要重判的流浪者拉兹居然是自己的私生子,这验证了他信奉的"法官的儿子一定是法官;贼的儿子一定是贼"是一种荒谬的"血统论",也鞭挞了拉贡纳特的虚伪和自私。

电影《完美陌生人》里,在三对夫妻和一个朋友的七人聚餐中,女主人提议所有人分享进餐中收到的每一个电话、每一条短信和每一封邮件的内容。于是很多属于人物内心的秘密和

真相被一一揭露出来——复杂的男女情感和婚姻中的难言之隐。

3. 揭示主题

叙事类文艺作品往往以发现和突转来给作品带来意想不到的结局并揭示发人深省的主题。

故事1：

<center>丢　　脸[①]</center>

他在县城上学，成绩很好。父亲是农民，经常去看他，穿一双破旧凉鞋，戴着草帽，在教室窗外看着他傻笑，同学们都投去异样的目光。

他恼羞成怒道："不要再来学校！"

父亲默默地走了。

后来，他上大学，又入政坛，风生水起。正是春风得意的时候却锒铛入狱，财产充公。

父亲去监狱看他，穿着极不合身的西装。他问父亲西装哪来的，父亲在窗外看着他傻笑道："怕给你丢人，借的。"

他潸然泪下……

这个故事最后的发现与突转，让大家看到一个自卑的、不愿意给孩子丢脸的父亲的心思，甚至在自己的孩子进了监狱时，父亲仍记得儿子当年的话，要借了西服去探监，以免给孩子丢脸。这不由得引发人们的深思：是父亲给儿子丢了脸，还是儿子给父亲丢了脸？

[①] 资料来源参见百度文库：https://wenku.baidu.com/view/e3619684d4bbfd0a79563c1ec5da50e2524dd1bf.html。

故事2：

困　　惑[1]

一位老者看到自己的双脚突然变成紫色，心中不悦。

孩子发现了，不惜误工请假送他去医院。医生认真开单检查：CT、核磁共振、B超、多谱勒、心电图、脑电图、拍片筛查等各种化验，检查费花了近万元，经与骨科专家共同会诊，确诊为：袜子掉色。

这个故事的发现与突转以夸张的方式批评了劣质产品和医院某些医生的不负责任。

故事3：

国　　足[2]

一位大叔出车祸，成了植物人，一直在医院躺着，想尽办法都无济于事，医生也说没什么希望了。直到晚上护士打开了电视，正好直播国足比赛，他硬是爬起来把电视关了……

这个故事的突转讽刺了国足成绩之差，都可以气得植物人爬起来关电视。

[1] 资料来源参见百度贴吧：https://tieba.baidu.com/p/5240584647?red_tag=1474505045。

[2] 资料来源参见花粉俱乐部：https://club.huawei.com/forum.php?mod=viewthread&tid=13034807。

故事4：

<center>吵　架[1]</center>

两口子吵架了。

老公说："分手吧！"

女人说："好。"

老公说："各走100步吧，以后见面还是朋友。"

他忍着心痛走了99步，最后一步他回头了，却一头撞在了她脸上。

他愣住了！

女人平静地说："只要你肯回头，我会一直在你身后。"

他哭得泣不成声，紧紧地把她搂在怀里！

她悄悄地扔掉了藏在背后的砖头……

这个故事有两个突转，第一个突转是丈夫改变主意，拥抱妻子，表现了虽然生活中有矛盾，丈夫还是爱妻子的；第二个突转是妻子把砖头扔掉，表现了夫妻之间又爱又恨的复杂情感。

思考与练习

请以独幕剧《故去的亲人》为例，谈一谈剧中主要人物在阿拜尔·麦利威泽上场之前都各自"知"些什么，"不知"些什么，他们是怎样从"不知"到"知"的，他们从"不知"到"知"是否同时也构成情节的"突转"？

[1] 资料来源参见糗事百科：https://www.qiushibaike.com/article/120269274。

故去的亲人[①]

人物

斯雷特太太

维多利亚·斯雷特——她的女儿,十岁

亨利·斯雷特——她的丈夫

觉登太太——她的妹妹

布恩·觉登——觉登太太的丈夫

阿拜尔·麦利威泽——她的父亲

〔事情发生在外省的一座小城里,时间是星期六下午。

〔在一座小城的下层中产阶级的住宅区中,一所小房子的客厅里。观众的左侧有一个窗户,百叶窗是关着的[②]。窗前有一只沙发。右侧有一个壁炉,旁边放着一把扶手椅。在面向观众的墙的中间有一个门,通到走廊里。门的左边有只值不了多少钱的陈旧的五屉柜,右边有个餐具架。屋子的中央摆着一张桌子,周围放着几把椅子。壁炉架上放着一些装饰品和一只廉价的美国钟,壁炉里有一把水壶。餐具架旁边有一双华美的新拖鞋。桌子上摆着一部分茶具,正准备喝茶,餐具架上摆着餐具,还有几份晚报、《珍闻杂志》和《皮尔逊周刊》。出了屋门向左转可以到大门,向右转可以上楼。走廊里可以看到一只帽架。

〔幕启时,斯雷特太太在摆桌子。她精神十足,身体丰满,面色

① 施蛰存海岑编:《外图独幕剧选》,庄绎传译,上海文艺出版社1981年版,第1—23页。
② 英国有一种风俗,家里死了人,要把百叶窗落下来。——译者

第十章 发现与突转

红润,是一个俗气的女人。为了达到自己的目的,她什么话都说得出来。她穿着黑色衣裳,倒也并不全身都是丧服。她停下来听了一会儿,然后走到窗前,打开窗子,朝着街上喊。

斯雷特太太 (尖声地)维多利亚,维多利亚!你听见了吗?进来好吧?

〔斯雷特太太关上窗户,拉上百叶窗,又走回来摆桌子。维多利亚上。她是个十岁的小姑娘,很懂事,身上穿着花衣裳。

斯雷特太太 你可真不错,维多利亚,真不错。外公的尸首还在楼上停着,我不懂你怎么能在大街上东跑西跑。快点,趁你姨妈伊丽莎白和姨夫布恩没来,快把衣裳换了。让他们看见你穿得花花绿绿的,可不得了。

维多利亚 他们来干嘛?他们好久都不上咱这儿来啦。

斯雷特太太 他们要来谈谈你那可怜外公的事儿。一发现他死了,你爸爸马上就给他们打了个电报。

(听到了一个声音)哎哟,可别是他们哪。

(斯雷特太太匆匆地赶到门前,把门打开)谢天谢地,原来是你爸爸。

〔亨利·斯雷特上。他身体粗壮,有些驼背,唇上挂着一撮小胡子。他身穿黑色燕尾服,灰裤子,系着一条黑领带,头戴黑色礼帽。手里拿着一个小小的纸包。

亨 利 还没来啊?

斯雷特太太 你一看还不知道他们没来吗?维多利亚,快上楼去,快!穿上你那件白外衣,系上条黑带子。

〔维多利亚下。

斯雷特太太 (向亨利)我真不满意,不过新的丧服还没做好,也就只好这样了。况且,布恩和伊丽莎白还怎么也想不到穿丧服

呢,所以,在这一点上,咱可比他们强。(亨利坐到壁炉旁边的扶手椅上)把靴子脱了,亨利,伊丽莎白眼尖得要命,连一顶点儿脏东西也溜不过她的眼。

亨　利　我怀疑他们到底会不会来。上次你和伊丽莎白吵架的时候,她就说绝不再进咱家的门儿。

斯雷特太太　为了分外公的遗产,她会马上就来。你知道,她要厉害起来可真够呛。她这种脾气是打哪儿来的,我真莫名其妙。

〔斯雷特太太把亨利带回来的包儿打开。包儿里是切成片的牛舌头。她从桌子上拿了一个碟子,把舌头放在碟子里。

亨　利　我看这是家传的。

斯雷特太太　这是什么意思,亨利·斯雷特?

亨　利　我是说你爸爸,不是说你。我的拖鞋哪儿去啦?

斯雷特太太　在厨房里。……不过你该来双新的啦,那双旧的都快破啦。(差一点哭出来)你不知道我现在这样忍着有多难受。我一看见外公的这些小东西在四下里摆着,再想到他永远也不能再用了,我的心简直就要碎了。(轻快地)喂!你就穿外公这双新的吧。真走运,是他刚买的。

亨　利　会太小吧,亲爱的。

斯雷特太太　穿穿不就大了吗?我反正不能让它闲搁着。(这时她摆完了桌子)亨利,我一直在想外公屋里那张写字台。你知道,我早就想等他死了的时候拿过来。

亨　利　那你得在分东西的时候和伊丽莎白商量。

斯雷特太太　伊丽莎白可精哩,她会看出来我想要这张写字台,那她就要使劲跟我讲条件。唉,见财眼红那个下贱劲儿,可真是要不得!

亨　利　没准儿她也看上这张写字台了呢。

斯雷特太太　自打外公买了来,她还没来过呢。要是把它摆在楼下这儿,不是搁在外公屋里,她怎么也猜不到这不是咱自个

第十章 发现与突转

儿的。

亨　利　(吃了一惊)阿米莉亚！(站起来)

斯雷特太太　亨利,咱干嘛不马上把它抬下来搁在这儿？不等他们来到,咱就弄完了。

亨　利　(目瞪口呆地)我不干。

斯雷特太太　别那么傻啦。干嘛不干呢？

亨　利　未免太不文雅了吧。

斯雷特太太　咱可以把这个破烂柜子搬上去放在现在放写字台的那儿,伊丽莎白可以把它拿去,我还乐意让她拿去呢。我早就想把它给打发掉了。(她指着柜子)

亨　利　万一咱还没搬完,他们就来了呢？

斯雷特太太　我去把大门插上。你把上衣脱了,亨利,咱说搬就搬。(斯雷特太太出去插大门)

〔亨利脱去上衣。

斯雷特太太　(上)我先上楼去把椅子搬开,省得挡路。

〔维多利亚依照母亲的吩咐换了衣裳,上。

维多利亚　妈妈,你打后头给我系上好吗？

斯雷特太太　我忙着哩,让爸爸给你系。(匆忙地跑上楼去)

〔亨利替维多利亚系带子。

维多利亚　你把上衣脱了干嘛,爸爸？

亨　利　我要和妈妈把外公的写字台搬下来。

维多利亚　(想了一想)是不是趁伊丽莎白姨妈还没到,把它偷下来？

亨　利　(震惊地)不,我的孩子。外公没死的时候就给了妈妈了。

维多利亚　是今儿早晨给的吗？

亨　利　嗯。

维多利亚　啊！他今儿早晨喝醉了。

亨　利　嘘……不许再说他喝醉了,啊!

〔亨利替女儿系好了带子。

斯雷特太太　(夹着一只漂亮的座钟上)我想不妨把这个也捎下来。(把座钟放到壁炉架上)咱那个钟连一个子儿都不值,我老早就看上这一个啦。

维多利亚　这是外公的钟。

斯雷特太太　嘘!住嘴!现在是咱的了。(走到柜子跟前)来,亨利,把你那一头抬起来。维多利亚,钟和写字台的事,你可一个字也不许跟姨妈说。(与亨利抬着柜子往走廊里走去)

维多利亚　(自言自语地)我早就知道准是偷的。

〔过了一会儿,大门口有激烈的敲门声。

斯雷特太太　(从楼上喊)维多利亚,要是姨妈和姨夫,你可不许开门呐。

维多利亚　(从窗户里往外瞅)妈,是他们。

斯雷特太太　不等我下来,不许开门。(又是一阵敲门声)让他们敲去吧。(一声很重的碰撞声)小心墙,亨利。

〔亨利和斯雷特太太热得满脸通红,歪歪斜斜地抬进一张漂亮的老式写字台,有锁锁着。他们把写字台放在原来放柜子的地方,整理一下装饰品等。又是一阵敲门声。

斯雷特太太　真悬呐!开门吧,维多利亚。亨利,快把上衣穿上。(她帮他穿上衣)

亨　利　咱碰下来一大块墙皮吗?

斯雷特太太　别管墙皮啦。看我这样行吗?(照着镜子理头发)伊丽莎白看见咱都穿上半丧服,看她神色如何,好好注意。(把《珍闻杂志》扔给他)给你这个,坐下。尽量装得好象咱一直在等候他们。

〔亨利坐在扶手椅里,斯雷特太太在桌子左边坐下。两人装模作样地看报。维多利亚引进觉登夫妇。觉登太太是个自鸣得意的

第十章 发现与突转

胖女人,板起了脸,那种自以为是的神气,有些令人讨厌。她身穿全套的新丧服,头戴一顶大黑帽子,上面插着羽毛。布恩·觉登也是全套的新丧服,黑手套,帽子上还有块黑布条。这人身材不高,性情活泼,总是很幽默。不过,眼下这令人悲痛的场合,他也得设法适应一下。他讲话声音不响,却清爽干脆。觉登太太大模大样地走进屋来,严肃地直走到斯雷特太太跟前,和她亲吻。两个男的握手。觉登太太亲一亲亨利。布恩亲一亲斯雷特太太。大家一言不发。斯雷特太太偷偷地观察他们穿的新丧服。

觉登太太 哎,阿米莉亚,这么说他到底是完啦。

斯雷特太太 嗯,完啦。到大上个礼拜天,他整整的七十二岁。(一滴眼泪就要掉下,她用鼻子抽了回去)

〔觉登太太在桌子左边坐下。斯雷特太太在右边坐下。亨利坐在扶手椅里。布恩坐在沙发上,维多利亚在他旁边。

布　恩　(爽朗地)嗳,阿米莉亚,你也别太伤心了。咱们早晚都得死。事情也许还会更糟呢。

斯雷特太太　怎么呢?我不懂。

布　恩　没准是我们之中哪一个死了呢。

亨　利　你们是耽搁了好久才来的吧,伊丽莎白?

觉登太太　哦,我可不能那样。说什么也不能那样。

斯雷特太太　(怀疑地)不能怎样?

觉登太太　我可不能不穿丧服就上这儿来。(瞅一瞅她姐姐)

斯雷特太太　我们已经定做了,这你可以放心。(尖刻地)现成的东西,我可多咱也不买。

觉登太太　不买?我反正不马上穿丧服心里就不安。现在是不是把详细经过给我们谈谈。大夫说什么来着?

斯雷特太太　哦,大夫还没影儿呐。

觉登太太　还没影儿?

布　恩　(同时说)你们没有马上请他来吗?

斯雷特太太　当然请啦。你当我是傻瓜吗？我马上就让亨利去请平格勒大夫来,可是他不在家呀!

布　恩　那你们就该另请一个,嗯,伊莱莎①。

觉登太太　可不是。你们真是错透了。

斯雷特太太　他活着的时候是平格勒大夫照管他,死了的时候还得平格勒大夫照管他。做大夫的都有这规矩。

布　恩　嗳,该怎么办,你当然很清楚,不过……

觉登太太　你们真是错透了。

斯雷特太太　别瞎扯啦,伊丽莎白。就是大夫来了,又有什么用?

觉登太太　有多少人不都是人家以为死了,过了好几个钟头,还又救过来了呢。

亨　利　那都是淹死的。你爹可不是淹死的呢,伊丽莎白。

布　恩　(幽默地)这不用担心。他活着的时候,什么都不怕,就是怕水。(他笑起来,别人都不笑)

觉登太太　(痛心地)布恩!(布恩马上不笑了)

斯雷特太太　(生气地)我敢说他总是按时洗澡的。

觉登太太　即便他有时多喝几杯,咱现在也不必多谈这个啦。

斯雷特太太　爸爸今儿早晨挺高兴。吃了早点不大会儿,就出去缴保险费去啦。

布　恩　哟,他真做了件好事。

觉登太太　这种地方,他总是很周到的。他是个正人君子,哪能不缴保险费就离开我们呢。

斯雷特太太　他后来准是又上"铃圈"去过,因为他回来的时候高兴极啦。我说:"咱等亨利回来就吃午饭。"他说:"午饭,我不吃了,我要睡觉。"

① 伊丽莎白的昵称。——译者

第十章 发现与突转

布　恩　（摇着头）啊！啧啧！

亨　利　我回来的时候，就发现他脱了衣裳，在床上舒舒服服地躺着。（他站起来，站在壁炉前的地毯上）

觉登太太　（肯定地）嗯，我敢说他准是感到什么预兆了。他知道是你吗？

亨　利　知道。他还对我说话来。

觉登太太　他说他感到什么预兆了吗？

亨　利　没有。他说："亨利，劳驾把靴子给我脱了，我上床的时候忘了脱啦。"

觉登太太　他准是在说胡话。

亨　利　不，他的确穿着靴子呢。

斯雷特太太　等我们吃完了饭，我想该拿盘子送点东西上去了。他躺在那儿，完全像是睡着了，我就把盘子放在写字台上……（连忙改口）放在柜子上……然后就走过去唤醒他。（停一下）他已经冰冷冰冷的了。

亨　利　接着我就听见阿米莉亚叫我，我就跑上楼去。

斯雷特太太　我们当然一点办法也没有了。

觉登太太　他死了吗？

亨　利　毫无疑问是死了。

觉登太太　我早就知道他到头来总会突然死去。

〔停了一会儿。大家都擦眼睛、抽鼻子，以免掉下眼泪来。

斯雷特太太　（终于轻快地站起来，以非常冷淡的口气）你们是现在就上去看看呢？还是先喝茶？

觉登太太　你说呢，布恩？

布　恩　我无所谓。

觉登太太　（拿眼扫一下桌面）那么，要是水已经准备好了，就先喝茶吧。

〔斯雷特太太把壶坐在火上，准备茶。

亨　利　有一件事我们不妨马上决定一下，那就是在报上登讣告的事。

觉登太太　我也在想这件事呢。你说怎么写好？

斯雷特太太　某某某逝世于女儿的寓所，上考般街 235 号，等等。

亨　利　来两句诗好不好？

觉登太太　我喜欢用"永志不忘的"，这个字眼儿雅致。

亨　利　不错，不过说这样的话未免早了一点儿吧。

布　恩　人死了，你总不至于隔天就把他忘了吧。

斯雷特太太　我总是喜欢说："一个亲爱的丈夫，慈祥的父亲，忠实的朋友。"

布　恩　（怀疑地）你觉得这样说合适吗？

亨　利　管它合适不合适，那有什么关系。

觉登太太　没关系，主要是给人看。

亨　利　我在昨天的《晚报》上看到了一首短诗。是地道的好诗。还押韵呢。（他找到那份报，念起来）"你可能受人鄙视，被人忘记，但它对我们是神圣的——你所长眠的土地。"

觉登太太　这可不行。有谁说"对我们是神圣的"呢？

亨　利　报上就是这么写的。

斯雷特太太　平常说话是不这么说，可是诗就不同了。

亨　利　你知道，作诗有作诗的那一套。

觉登太太　不行，这说什么也不行。诗里得说明我们是多么爱他，得提到所有他那些好的品质，还得说明他的死给我们带来了多么巨大的损失。

斯雷特太太　照你这样，就得整整一首诗。那可花钱太多啦。

觉登太太　那咱就喝了茶再捉摸捉摸吧。然后咱就看看他有些什么东西，开个单子。他屋里还有那么些家具呢。

第十章 发现与突转

亨　利　珠宝一类的贵重东西可没有。

觉登太太　他有只金表,许给我们吉美啦。

斯雷特太太　许给你们吉美啦? 我压根就没听说过有这档子事儿。

觉登太太　哦,他在我们那儿住的时候,可的确是许啦,阿米莉亚。他可喜欢我们吉美呢。

斯雷特太太　哦。(吃惊地)我不知道。

布　恩　不管怎么说,反正还有他的保险金呢。他今儿早晨付保险费的收据有吗?

斯雷特太太　没瞧见。

〔维多利亚从沙发上跳起来,走到桌子后边。

维多利亚　妈妈,我看外公今儿早晨没去缴保险费。

斯雷特太太　他是出去过。

维多利亚　是啊,可他没上大街。他在街上碰见了泰特索老爷爷,他们就一块走了,还打圣菲力普教堂旁边经过来着。

斯雷特太太　准是上"铃圈"去啦。

布　恩　什么"铃圈"?

斯雷特太太　就是肖洛克寡妇开的那家酒馆儿。他总是在那儿消磨。哦,要是他没去缴,那可怎么办呐?

布　恩　你看他是没去缴吗? 早就到期了吗?

斯雷特太太　我看是早就到期了。

觉登太太　我就感觉得出他没去缴。我有个预兆,我就是知道……他没去缴。

布　恩　这个老酒鬼。

觉登太太　他是诚心这样做,好气咱。

斯雷特太太　我给他做了多少事啊。这三年住在我们家,真够人受的。这简直是讹人。

觉登太太　我受了他五年哩。

斯雷特太太　可你一直都想把他推给我们。

亨　　利　不过咱还不能断定他没缴保险费。

觉登太太　我敢断定。我忽然觉得他是没缴。

斯雷特太太　维多利亚,上楼去把外公梳妆台上那串钥匙拿来。

维多利亚　(胆怯地)在外公屋里?

斯雷特太太　嗯。

维多利亚　我……我不愿意去。

斯雷特太太　这傻孩子。没谁能把你吃了。(维多利亚无可奈何地走出去)咱看他是不是把收据锁在写字台里了。

布　　恩　在哪儿?在这玩意儿里?(他站起来,仔细看写字台)

觉登太太　(也站起来)这是哪儿来的,阿米莉亚?我上回来还没见呢。

〔他们仔细地看写字台。

斯雷特太太　哦……有一天亨利碰上了买来的。

觉登太太　我很喜欢。挺艺术。是在拍卖的地方买的吗?

亨　　利　嗯?我在哪儿买的,阿米莉亚?

斯雷特太太　嗯,是在拍卖的地方。

布　　恩　(轻蔑地)哦,旧货。

觉登太太　别装内行啦,布恩。只有旧货才是艺术品。你看那些古人的名画。

〔维多利亚重上,非常害怕的样子。进来后把门关上。

维多利亚　妈妈!妈妈!

斯雷特太太　什么事儿,孩子?

维多利亚　外公起来了。

布　　恩　什么?

斯雷特太太　你说什么?

第十章 发现与突转

维多利亚 外公起来了。

觉登太太 这孩子发疯了。

斯雷特太太 别说傻话了。你不知道外公死了吗?

维多利亚 没死,没死。他起来啦。我看见他来着。

〔他们都惊呆了;布恩和觉登太太在桌子左边;维多利亚紧紧地抓着斯雷特太太,在桌子右边;亨利在壁炉旁边。

觉登太太 你最好亲自上楼去看看,阿米莉亚。

斯雷特太太 喂,跟我来,亨利。

〔亨利十分震惊地往后退。

布　恩 (突然地)咳!听!

〔他们朝门望去。听到门外有轻微的笑声。门开了,出现了一个老年人,身穿一件褪了色的但是华丽的睡衣。脚上只穿着袜子。虽然年过七十,仍然精神充沛,面色光润;光亮的,怀有恶意的两眼,在两道微红的灰色浓眉下面闪烁着。这显然是阿拜尔·麦利威泽外公,要不就是他的鬼魂。

阿拜尔 小维琪①是怎么回事儿啊?(他看见布恩和觉登太太)喂!你们怎么来了? 你好啊,布恩?

〔阿拜尔朝布恩伸出手,布恩利落地往后一跳,和觉登太太一起躲到沙发前比较安全的地方。

斯雷特太太 (战战兢兢地靠近阿拜尔)外公,是您吗?

〔她用手戳他一下,看是不是活人。

阿拜尔 当然是我。别乱戳,米莉亚②。你这么瞎胡戳,到底是什么意思?

斯雷特太太 (对另外的人说)他没死啊。

布　恩 不像是死了的样子。

① 维多利亚的昵称。
② 即阿米莉亚。

阿拜尔 （看大家在耳语，有些不高兴）你们好久没来了。丽莎①，现在你们来了，看见我，好像不大高兴啊。

觉登太太 您来得太突然了，爸爸。您身体好吗？

阿拜尔 （尽量想听清）啊？什么？

觉登太太 您身体好吗？

阿拜尔 噢，我身体还不错，就是有点头痛。我敢跟你们打赌，咱家里头一个往公墓里送的绝轮不到我。我总觉得亨利的气色不怎么好。

觉登太太 喔，我可从来不觉得这样。

〔阿拜尔向扶手椅走去，亨利给他让路，走到桌子前面。

阿拜尔 米莉亚，新买的那双拖鞋，我倒是弄哪儿去啦？

斯雷特太太 （发慌地）没在炉子旁边吗，外公？

阿拜尔 我找不着哇。（看到亨利正在脱拖鞋）怎么，你穿上啦，亨利。

斯雷特太太 （马上接上）是我让他穿上撑一撑的，新鞋太硬。喂，亨利。

〔斯雷特太太很快地从亨利手里拿过拖鞋，递给阿拜尔，阿拜尔穿上，然后坐到扶手椅上。

觉登太太 （向布恩）我看这可不怎么妙，这么急就穿死人的鞋。

〔亨利走到窗前，把百叶窗拉起来。维多利亚跑过去，在阿拜尔脚旁就地坐下。

维多利亚 哦，外公，你没死啊，我真高兴。

斯雷特太太 （以威胁的口气轻声说）住嘴，维多利亚。

阿拜尔 嗯？怎么？谁死啦？

① 伊丽莎白的昵称。

第十章　发现与突转

斯雷特太太　（大声地）维多利亚说您头痛得要死,她很难过。

阿拜尔　啊,谢谢你,维琪,我现在觉得好点儿啦。

斯雷特太太　（向觉登太太)他可喜欢维多利亚呢。

觉登太太　（向斯雷特太太)嗯,他也喜欢我们吉美呢。

斯雷特太太　你最好还是问问他,是不是把金表许给你们吉美啦。

觉登太太　（很窘的样子）马上问,我可不干。这种事我干不出来。

阿拜尔　怎么,布恩,你穿着丧服啊!丽莎也是。还有米莉亚,还有亨利,还有小维琪!是谁死啦?准是咱家里的什么人。(嘻嘻地笑起来)

斯雷特太太　您不认识,爸爸。是布恩家的人。

阿拜尔　布恩家的什么人?

斯雷特太太　他的一个哥哥。

布　恩　（向斯雷特太太)胡扯,我从来就没有过什么哥哥。

阿拜尔　啧啧。他叫什么,布恩?

布　恩　（不知所措）嗯……嗯……(他走到桌子前面)

斯雷特太太　（在桌子右边,提醒道)弗莱德利克。

觉登太太　（在桌子左边,也提醒道）阿尔伯特。

布　恩　嗯……弗莱德……阿尔……艾塞克。

阿拜尔　艾塞克?这个艾塞克,他是在哪儿死的啊?

布　恩　在……嗯……在澳大利亚。

阿拜尔　啧啧。他许比你大吧,嗯?

布　恩　嗯,大五岁。

阿拜尔　唉,唉。你打算去参加葬礼吗?

布　恩　哦,是啊。

斯雷特太太 不,不。
觉登太太

布　恩　不,当然不去。(他又回到左边)

阿拜尔　(站起来)啊,我想你们都在等着我喝茶了吧。我觉得有点饿了。

斯雷特太太　(提起水壶)我来沏茶。

阿拜尔　来吧!都坐下,让咱们高兴高兴。

〔阿拜尔坐在上首,面向观众。布恩和觉登太太在左边。维多利亚搬了把椅子,坐在阿拜尔身边,斯雷特太太和亨利在右边。两个女人都挨着阿拜尔。

斯雷特太太　亨利,给外公来点牛舌头。

阿拜尔　谢谢。我来带头吃。(他拿黄油面包吃起来)

〔亨利递过牛舌头,斯雷特太太斟茶。只有阿拜尔一人吃得挺带劲儿。

布　恩　麦利威泽先生,您虽然不大舒服,胃口倒很好,我很高兴。

阿拜尔　没什么要紧的。我就是躺了躺。

斯雷特太太　睡着了吗,外公?

阿拜尔　没有,我没睡着。

斯雷特太太　哦!
亨　利

阿拜尔　(连吃带喝)究竟是怎么样,我也记不清了,不过我记得好像有点头晕眼花。手脚一点也不听使唤。

布　恩　当时您还能看见或是听见什么吗,麦利威泽先生?

阿拜尔　能啊,不过我记得好像没看见什么。递给我芥末,布恩。

〔布恩把芥末递过去。

第十章 发现与突转

斯雷特太太 当然没看见什么,外公,那都是您的幻想。您一定睡着了。

阿拜尔 （暴躁地）跟你说我没睡着,米莉亚。哼,这我总该知道。

觉登太太 您没看见亨利或是阿米莉亚上您屋里去吗?

阿拜尔 （挠头）让我想想……

斯雷特太太 我可不这么逼他,伊丽莎白。快别逼问他啦。

亨　利 是啊。要是我,我也不让他这么伤神。

阿拜尔 （突然想起来）啊,我的天哪!米莉亚,亨利,你们把我的写字台从我屋里搬走,可倒是什么意思啊?（亨利和斯雷特太太张口结舌）听见没有?亨利!米莉亚!

觉登太太 什么写字台啊,爸爸?

阿拜尔 怎么,我那张写字台,就是我买的那张……

觉登太太 （指着写字台）是这张吗,爸爸?

阿拜尔 啊,就是这张。弄这儿来干嘛?嗯?（停了一会儿。壁炉架上的座钟敲了六下。大家都转过头去看）这钟要不也是我的,我就去见鬼。咱家里倒是在搞些什么鬼呀?

〔稍停片刻。

布　恩 哎呀,真是活见鬼。

觉登太太 （站起来）爸爸,我来告诉你家里在搞些什么吧。不折不扣的抢劫。

斯雷特太太 住嘴,伊丽莎白。

觉登太太 我偏不住嘴。我看这是耍两面三刀。

亨　利 得啦,得啦,伊丽莎白。

觉登太太 你也一样。难道你就是那么个可怜虫,她让你干什么不干不净的事儿,你就得干?

斯雷特太太 （站起来）别忘了你在谁家里,伊丽莎白。

亨　利　（站起来）好啦,好啦,不要吵架。

布　恩　（站起来）我妻子想说什么就有权利说什么。

斯雷特太太　那就出去说,别在我这儿说。

阿拜尔　（站起来,用拳头敲着桌子）真他妈的,你们谁能不能告诉我这倒是怎么回事儿?

觉登太太　好,我来告诉你。我不能让人抢你。

阿拜尔　有谁抢我来着?

觉登太太　阿米莉亚和亨利。他们偷了您的钟,偷了您的写字台。（越说越上火）他们夜里像贼似地溜到您屋里,您死了以后,他们就把东西偷出来了。

亨　利
斯雷特太太　　嘿!住嘴,伊丽莎白!

觉登太太　我偏说。您死了以后,我是说。

阿拜尔　谁死了以后?

觉登太太　您呐。

阿拜尔　可是我没死啊?

觉登太太　是啊,可他们以为您死了呢。

〔静止片刻。阿拜尔睁着大眼挨个看他们。

阿拜尔　啊哈!大概这就是为什么你们今天都穿黑的。你们以为我死了。（他咯咯地笑了笑）这你们可想错了。（他坐下,又继续喝起茶来）

斯雷特太太　（抽抽搭搭地）外公。

阿拜尔　还没等多大工夫,你们就动手分我的东西啦,啊。

觉登太太　没有,爸爸,您可不能那么想。阿米莉亚根本在一个人独吞呐。

阿拜尔　你总是这么精,阿米莉亚。你大概觉得我的遗嘱不公平吧。

第十章　发现与突转

亨　利　你立过遗嘱吗？

阿拜尔　嗯，在写字台里锁着呢。

觉登太太　怎么写的，爸爸？

阿拜尔　现在已经无所谓了。我正打算把它毁了，另立一个。

斯雷特太太　(抽抽搭搭地)外公，您不会跟我过不去吧。

阿拜尔　劳驾再给我倒杯茶，米莉亚！两块方糖，多搁点儿牛奶。

斯雷特太太　好的，外公。(她斟茶)

阿拜尔　我不会跟任何人过不去。让我告诉你们我要怎么办。自从你们的妈妈死了以后，我有时跟你，米莉亚，住在一起，有时跟你，丽莎，住在一起。现在我打算立一个新的遗嘱，我临死的时候和谁住在一起，就把我所有的东西留给谁。这你们觉得怎么样？

亨　利　这有点儿像是买彩票。

觉登太太　那么，从今以后您打算跟谁住在一起？

阿拜尔　(一边喝着茶)我正要说呐。

觉登太太　爸爸，您知道，您早就该上我们那儿去住啦。我们会使您生活得很舒服。

斯雷特太太　不行。他上回在你那儿住了那么长，在我们这儿还没住到日子呢。

觉登太太　今天出了这种事儿，我看没准儿爸爸还不愿意再跟你住了呢。

阿拜尔　看来你又愿意我去住啦，丽莎？

觉登太太　您知道我们愿意您去住，想住多久就住多久。

阿拜尔　这你有什么说的，米莉亚？

斯雷特太太　我只想说伊丽莎白这两年来可不像过去那样想啦。(站起来)外公，您知道上回我们为什么吵架吗？

觉登太太　阿米莉亚，别胡闹，坐下。

斯雷特太太 我不,我要是留不住他,你也捞不着。那回我们吵架是因为伊丽莎白说:给她多少钱,她都不愿意接您去。她还说,这一辈子算给您缠够了,得我们养您啦。

阿拜尔 依我看来,这样对待我,你们谁也没有什么可骄傲的。

斯雷特太太 我要是有什么不是,我可真的太对不起您啦。

觉登太太 我也完全是这样想的。

阿拜尔 现在说这个未免有点儿晚了。过去你们俩谁都不想要我。

斯雷特太太
觉登太太 不,不,外公。

阿拜尔 唉,你们这么说,是因为听说我要把钱财留给谁。好吧,既然你们不要我,我就去找要我的人吧。

布　恩 哎,麦利威泽先生,两个女儿,您可总得跟一个吧。

阿拜尔 我来告诉你们我要干什么。下礼拜一我得做三件事。我得到律师那儿去更改一下我的遗嘱,我还得到保险公司去缴保险费,我还得到圣菲力普教堂去结婚。

布　恩
亨　利 什么!

觉登太太 结婚?

斯雷特太太 他疯啦。

〔全体愕然。

阿拜尔 我是说我要结婚。

斯雷特太太 和谁?

阿拜尔 和"铃圈"酒馆的肖洛克太太。我们早就定了,我一直没告诉你们,想使你们惊喜一番。(他站起来)我觉得自己对你们多少是个负担,所以就找一个乐意照料我的人。我们非常欢迎你们来参加婚礼。(他走到门口)那么,下礼拜一见。十二点在圣

菲力普教堂。(开开门)米莉亚,你把这写字台搬到楼下来,倒也不错。礼拜一往"铃圈"酒馆搬就更方便了。(他走出去)

——幕落

第十一章 高　　潮

高潮是"叙事性文艺作品中主要矛盾冲突发展到最尖锐、最紧张的阶段,是决定矛盾双方命运和发展前景的关键一环,为情节结构的组成部分之一。在高潮中,主要人物的性格、作品的主题思想都获得最集中、最充分的表现"[1]。

一、高潮在故事中的位置

高潮一般出现在故事的后半部分,如电影《拯救大兵瑞恩》的高潮就在后半部分的一开始。米勒上尉终于在战场上找到了瑞恩,告诉了瑞恩他的兄弟全部战死的消息,并说明自己来的目的是要带他回家。可是瑞恩为了和战友们共同守护大桥,不愿意离开战场。经过激烈的思想斗争,米勒上尉决定率领剩下的战士和守护大桥的士兵一起作战,并制订了作战计划。

由于敌我力量悬殊,为了保护瑞恩并成功守桥,战士们和敌军展开了猛烈的交火。最终,米勒上尉和其他战士们都牺牲了,但是他们成功地守住了大桥,也使瑞恩活了下来。

二、如何把故事情节推向高潮

要把故事情节推向高潮,就必须先抑后扬,必须有充分的铺

[1] 《辞海》编辑委员会:《辞海》(1979年版缩印本),上海辞书出版社1980年版,第2045页。

第十一章 高 潮

垫。下面详细分析《拯救大兵瑞恩》是怎样一步一步充分铺垫,把故事推向高潮的。

① 故事是以一位老人(瑞恩)带着他的家人来到墓地,通过回忆开始的。

② 回忆从"二战"时奥马哈海滩登陆开始,士兵们以惨重的伤亡成功登陆。

③ 来自爱荷华州的瑞恩三兄弟牺牲了,只剩下生死未卜的詹姆斯·瑞恩。

④ 美军参谋长马歇尔下达指令:营救大兵瑞恩。

⑤ 上尉米勒接受到上级命令并选了其他七位士兵。

⑥ 共八位士兵踏上了拯救瑞恩的道路。

⑦ 士兵们在一个小镇与敌军交火,一名战士被敌军狙击手射中,英勇牺牲。

⑧ 他们找到了瑞恩,但并不是要找的爱荷华州的詹姆斯·瑞恩。

⑨ 在伤兵营,他们从一位战士口中得知真正的瑞恩的下落。

⑩ 战士们重新踏上寻找瑞恩的道路,与德军再次交火。

⑪ 在途中,医疗兵韦德被敌军炸死。

⑫ 战友的连续牺牲引起战士们对执行这个任务的不满。

⑬ 米勒推心置腹地与战士们沟通,终于重新把他们团结起来,继续和敌人作战,继续寻找瑞恩。

思考与练习

1. 请分析你熟悉的一部文艺作品的高潮部分。
2. 请划出单口相声名作《连升三级》的高潮部分并分析其与前面铺垫部分的关系。

连 升 三 级[①]

刘宝瑞先生演出本

有这么一个人呢,一个字都不认识,连他自己的名字都不会写,他上京赶考去了。哎,到那儿还就中了,不但中了,而且升来升去呀,还入阁拜相,你说这不是瞎说吗? 哪有这个事啊。当然现在是没有这个事,现在你不能替人民办事,人民也不选举你呀! 我说这个事情啊,是明朝的这么一段事情。因为在那个社会啊,甭管你有才学没才学,有学问没学问,你有钱没有? 有钱,就能做官,捐个官做。说有势力,也能做官。也没钱也没势力,碰上啦,用上这假势力,也能做官。什么叫"假势力"呀,它因为在那个社会呀,那些个做官的人,都怀着一肚子鬼胎,都是这个拍上欺下,疑神疑鬼,你害怕我,我害怕你,互相伤害,这里头就有矛盾啦。由打这个呢,造成很多可笑的事情。今天我说的这段就这么回事。

在明朝天启年呐,山东临清州有一家财主张百万,他有一个儿子,叫张好古,三十来岁啦,这家伙,从小就是娇生惯养,也没念过书。不认识字,连自己的名字都写不上来,每天呢,就是狐朋狗友啊,提笼架鸟,茶馆酒肆,吃喝玩乐就这个。那么大伙儿呢,见他面都尊敬他,"哦,大少爷!"当着面管他叫"大少爷",背地里头,人都管他叫"狗少"。

有这么一天呢,张好古去街上溜达去了,一看围着一圈子人,一分人群儿进来,是个相面的。这相面的正在这儿说着呢,一看:哟,认识。这不是张百万家那狗少嘛,有的是钱,这要奉承他两句,起码得弄一两银子,奉承奉承他。一看张好古,假装地:"哎呀! 这位老兄,你双眉带彩,二目有神呢,可做国家栋梁之材,这要是上京

[①] 资料来源参见百度百科: https://baike.baidu.com/item/连升三级/8317? fr=aladdi.

第十一章 高　潮

赶考,准能得中。"要搁别人呢,明白的,给他一嘴巴!我上京赶考?我一个字都不认识,我拿什么考啊?可是张好古啊,他没往那儿想。他想什么呀?我们家里有的是钱呢,想做个官儿,那还不容易吗?他倒乐啦!"哦?我要现在上京赶考准能得中吗?""我保您中前三名,你要得中之后,我喝您的喜酒。""好,给你二两银子!"这就给人二两银子。

到家里头,打点行囊包裹,上京赶考。你不想你自个儿怎么去呀?再说这赶考你也得先乡试,山东临清州乡试,乡试完了省试,到这个山东济南府,省试完了才能入都呢,到北京叫会试啊。他这个隔着两道手呢,愣上北京。家里有的是钱,多带金子,少带银子,骑了一匹高头大马,奔北京啦。

可是他动身那天就晚了,赶到北京啊,考场最末一天。甭说进考场,到北京的时候,他连北京城门也进不来了,半夜里三更天,都关城啦!可巧啊,他就撞到西直门来啦,半夜三更天。嘿,正赶上西直门呢,进水车。明、清两代的皇上是这个制度,他在北京坐着,他得喝京西玉泉山的水,半夜里头让老百姓往城里弄水,还得喝当天的。张好古到这儿的时候呢,正赶这水车来。守城官老远地把城门开放,往里进水车。要搁别人啊也不敢,懂啊。张好古他也不懂,骑着马就跟着水车后头往里走。

城官也不敢问他,打算他给皇上家押水车的呢。就这么着他跟着进来啦。可是进了城啦,也不行,他不认识考场在什么地方,乱撞。也不怎么就撞到棋盘街啦,一看呢,对面来了一群人,头面有两个气死风灯,当中有一匹高头大马,谁呀?九千岁魏忠贤查街。张好古骑着这马呢,一看那么多人,一看这灯亮,这马要惊。他一勒丝缰没勒住,得!他这马呀,正撞着魏忠贤的马!魏忠贤?那还了得?那是明朝天启年间皇上宠信的太监,执掌生杀之权,要搁着哪天撞他马啦,甭问!杀。先斩后奏,有生杀之权。今儿个呐,今儿没有。怎么?魏忠贤那儿怎么这么好呀,今儿他心里高

兴,想要问问他,什么事情这么忙?这一问行啦,"咳,这小子啊,黑更半夜的,你闹什么丧啊!"张好古也不知道他就是九千岁呀,打家里说话惯啦!"啊,你管哪?我有急事。""哟!猴崽子,真横啊!黑更半夜的你有什么急事啊?""我打山东来,上这儿赶考,晚了,我进考场进不去啦。你说考场进不去,这不给我前三名给耽误了吗!""啊?你就准知道你能中前三名?你就有这个学问?有这个把握?""那当然啦!没这把握大老远的谁上这儿干吗来呀?""那也不行啊,现在考场关门啦,你也进不去啦!""那我不会去砸门吗?"还没听说过去考场砸门去的呢?

他这么一说,魏忠贤这么一想,怎么着?他就准知道他能中前三名?准有这么大的学问?不对!这是撞了我的马啦,想法要跑,不能让他走!"来呀!去!把这个人给送进考场,拿我一张名片。"魏忠贤的意思是到底看看你有这么大学问没有,可魏忠贤也混蛋呢,你要看他学问就让他自个儿去得啦,他到那儿也中不了啊,他给拿名片送,考场敢不中吗?就给送去了。

到里头,这么一递片子。这两位主考官一看,怎么着?九千岁魏忠贤,黑更半夜送来的人。哎呀,俩主考官半夜都起来啦,俩人坐这儿一研究:"哎呀,年兄!九千岁黑更半夜送来的人,这一定是九千岁的亲支近派呀,这咱们得收留下呀。"这说:"不行啊,年兄。咱们这号房都住满啦!""哎,那也得想办法呀!号房住满了没关系,咱俩人凑合凑合。我在你屋,让他在这儿。"好!半夜里头大主考腾房搬家,把房子给腾啦。

那么他进来啦,这俩主考官又研究上啦。"年兄,咱们得给他出题呀。"这个说:"这怎么出题呀?这玩艺儿咱也不知道他温习的什么书啊,回头他要写不上来,中不了,这不得罪九千岁吗?""那怎么办呢?""怎么办呢?这不这儿有卷纸嘛,干脆!我出题,我说,你写!"

他们俩人给办啦。

第十一章 高　　潮

　　一个说，一个写，完啦。俩人这么一看，写完了一瞧："行！还好！"这不废话吗？自个儿出题自个儿做还不好啊？完啦俩人又这么一商量："这玩艺儿要真给中个头一名？这可太下不去啦！""你说要不中？又怕得罪九千岁，得啦！给中个第二名吧。"中了第二名，一个字没写，来了个第二。

　　中了以后啊，到了三天头上，应当赶考的举子啊，去拜师去，拜主考，递门生帖，算他的学生啦。张好古没去，他倒不是架子大，他不懂啊！没去。没去可这俩主考官又研究上啦！"年兄，这个张好古太不尽乎人情啦，虽然你是打九千岁那儿来的，可是啊，我们这样地关照你，也没出题、没让你作文，给你中了个第二名，你怎么这么点面子都不懂啊？怎么都不来行拜师礼！不来看看我们？这架子可太大啦！"那个说："哎，别着急，你想想，咱们不是冲着九千岁吗？再说回来啦，这是九千岁的近人呢，将来他要做了大官，咱还得让他关照咱们呢！他不是不来看咱们吗？走，咱们瞧瞧他去。"

　　好！老师拜学生来啦！

　　到这块儿啦，坐下这么一谈话，"哎呀，那天呢，要不是九千岁拿片子送你呀，这考场你可进不来啦！"他也不知道哪儿的事儿，什么九千岁？就含糊着答应着。等两个主考官走了他这么一打听，一问人家，才知道：哎哟，九千岁魏忠贤？好家伙！哦，我撞他马那就是魏忠贤呐？嚯！哎，撞他倒好啦！要不然，没片子，我还进不了考场啦！您就知道他多糊涂啦！他还不知道：你进考场怎么中啊？他没往那儿想。就是没这片子我中不了啦。这我得看看九千岁去。

　　有的是钱呢，买了很多的贵重的礼品，就到了九千岁魏忠贤的府，往这一递：底下人拿到里头，魏忠贤一看：张好古？不认识，就打算不见，可又一瞧这礼单，还得叫进来。进来了，这么一说话呢，"嘿呀，千岁！那天要没有您的片子，我还进不去考场啦！"魏忠贤这才知道："噢！就是你撞我的马啦？哎，你怎么样啦？""托千岁的

洪福,我中了个第二名。""啊!哎呀!怨不得那天说话那么大口气,敢情真有这个学问呢?嗬!"魏忠贤一想:这将来我要面南背北我要登基之后……他是憋着谋朝篡位。我登基之后,这路人我有用处啊。款待!大摆酒宴。这么一款待,张好古一个字——吃!

吃饱了,喝足喽,端茶送客,亲自送到魏王府外。这一下子不要紧,北京城嚷嚷动啦。文武百官、大小官都嘀咕:"为什么这个新科的进士张好古上他那儿去他怎么给送出来呀?""哎,你还不知道吗?我听说啦,他进考场的那天呢,还是九千岁拿名片黑更半夜给送进去的。你甭问啦!这一定是九千岁的亲支近派,这还许是九千岁的长辈呢。""对,对对!"大伙这么一商量:"既然是九千岁的长辈,那咱们应当大家联名保荐一下啊,将来他要做了大官儿,咱不还有个关照吗?""对!"大伙儿啊,做大官的联名上了个奏折,保荐新科进士张好古。奏折上去啦。

皇上这么一瞧:"啊,哎呀!既然这个人有这么大的才干,为什么才中第二名呢?屈才呀!这个人,应当入翰林院呢!"好!他入了翰林院啦!

嘿,他一到翰林院呐,这些翰林,大伙就都商量了,都知道他是九千岁的人,又是大伙联名保荐来的,哪个谁不尊敬他?都害怕他。有事情也不让他做,有写的也不让他写。不但不让他写,而且别人写完了还拿到他跟前儿让他给看看,"哎呀,张年兄,你看这怎么样?"他也不懂,装模作样一看:"哦,行!很好,很好!"就这一句话,他在翰林院愣混了一年多。没事。

赶到转过年来呀,魏忠贤的生日。翰林院里头呢,也就说这档子事情啦。啊,九千岁啊,快到生日了,这个说你送什么礼?我这礼单什么什么,我礼单什么什么。哎,咱得写写呀。张好古一看,这天打四宝斋路过呢,也买了一个挑扇,一副对子。没写的。拿着,进翰林院了。大伙儿,翰林这么一看,"哎哟,嗬!张年兄,您这是给九千岁送的?""是啊。""我们看看,哟?您怎么?还没写呢?"

第十一章 高　潮

"啊,可不是吗。""那好极啦! 您来了一年多呀,到翰林院呐,我们都没看见您写过字啊! 今天借着这个机会,可得瞻仰瞻仰您的墨宝啦!""不! 不! 你们写得挺好! 还是你们来吧!"大伙一听怎么着? 还我们来?

赶到晚上呐,下了班之后,张好古照例头一个走。他走啦,这翰林们就留到这儿,大伙这么一研究:怎么回事啊? 其中有个聪明的,"这家伙别就仗着九千岁魏忠贤的门子,许是没学问,不认识字吧! 一个字儿没看他写呀? 咱们写的东西也有的时候写错了让他看,他也没看出来呀。后来咱们发现看出来的,这……这什么意思啊? 大概齐许是不认识字!"这说:"是啊! 要这么着好办啦,那怎么办呢? 我有主意,咱俩人办。"商量好啦。

赶到了第二天,张好古来了。"怎么着? 张年兄,瞻仰瞻仰您的墨宝?""不! 不不! 你们写得挺好嘛,你们来!""好,要既然这样,那我写这挑扇。"这人写啦,写了八句,什么词啊? "红尘浊浪两茫茫,忍辱柔和是妙方,从来硬弩弦先断,自古钢刀口亦伤。人为贪财身先丧,鸟为夺食命早亡,任你奸猾多取巧,难免荒郊土内藏。"给来了这么八句,一个"死",一个"亡"。"张年兄,您看这个怎么样?"张好古一瞧,他瞧什么呀? "噢,行! 很好! 很好! 就这样啦。"就这样啦?

那个写对子的心里有谱啦! 哦,行啦! 一动脑筋,编了一个词儿,大骂魏忠贤,说魏忠贤要谋朝篡位,图谋不轨,写完啦。"张年兄,您看这行吗?"他还那句:"很好,很好!"这也很好啊? "好,好好。"到这天,他就真给送去啦!

送去啦,他礼品很多,礼单很贵重啊。把他迎接进去了。

那对子挑扇刚要钉钉子要挂,就这工夫,魏忠贤还没看呐,皇上的圣旨来啦,亲赐"福""寿"字。他呀,魏忠贤得接"福""寿"字去,设摆香案挺麻烦的,把这茬隔过去啦! 那这东西可这挂上了。说挂上了没人看出来吗? 有人看出来,大官这么一看:"啊! 这不

是骂九千岁吗?"看出来可看出来了,文武百官都不敢说,怎么不敢说呀?他知道魏忠贤这脾气呀。有人一告诉:"千岁,某某人可骂您呢。"魏忠贤一听,怎么着?敢骂我?杀,先斩后奏,杀了。杀完了他一想:不对呀,他骂我他一个人知道,他告诉我了他也知道,这我更寒碜啦,这也杀!这也完啦!谁敢告诉他呀?

就这个,打这儿挂了一天,没事。又过了几年呢,这个天启皇上死啦,崇祯即位。崇祯这么一登基呀,好嘛,打这个魏忠贤家里头,抄出来龙衣、龙冠,这一定是要篡位呀。杀!魏忠贤,全家该斩,灭门九族。

那么就有人大堂跪下了说:"启奏我主万岁,翰林院的翰林张好古也是魏忠贤的人!"皇上说:"杀!"他一说杀,旁边又跪下一个官儿,"哎呀!启奏我主万岁,要说别人是魏忠贤的人,我相信,要说张好古,那他绝对不是魏忠贤的人。"皇上说:"你怎么知道呢?""我怎么知道啊?因为呀,在前几年,魏忠贤做寿,张好古给送了一幅桃扇,一副对子。那副对子我记得是大骂魏忠贤,上、下联我还记得呢。是这个'昔日曹公进九锡,今朝魏王欲受禅'。拿他比曹操,说他要篡位啦,你琢磨,他是他的人吗?"

皇上一想:"哎呀,那不是!不但不是啊,这还是忠臣呐!那好,连升三级!"

好!一群混蛋。

第十二章 主 题

　　主题,又叫"主题思想",文艺作品通过描绘现实生活和塑造艺术形象表现出来的中心思想。它是作品内容的主体和核心;是文艺家经过对现实生活的观察、体验、分析、研究,经过对题材的提炼而得出的思想结晶;也是文艺家对现实生活的认识、评价和理想的表现。文艺家在创作过程中如何确定形式和结构,都必须服从表达主题的需要[①]。

　　故事的主题要符合正确的世界观、人生观、价值观,要具备正能量和大情怀,同时也需要具备生活的哲理。试举几个常见的主题。

一、爱

　　爱是文艺作品中普遍而永恒的主题。一般认为,爱是人类主动给予或自觉期待的满足感和幸福感。爱是人的精神投射出的正能量,是人主动或自觉地以自己或某种方式,珍重、呵护或满足他人无法独立实现的某种人性需求,包括思想意识、精神体验、行为状态、物质需求等。爱的基础是尊重。所以,爱是一种发自内心的情感,是人对人或人对某个事物的深切感情。这种感情持续的过

[①]《辞海》编辑委员会:《辞海》(1979年版缩印本),上海辞书出版社1980年版,第1202页。

程也就是爱的过程。通常多见于人与人或人与事物之间。爱是认同、喜欢的高度升华,不同层次的爱对应着不同层次的感受或结果①。

"爱"包含爱情、友情、亲情、博爱以及人类的根本情感。

比如爱情。《简·爱》讲了简·爱和罗切斯特超越金钱和门第的爱情;《艺术家》讲了男明星与女粉丝之间的爱情;《罗密欧与朱丽叶》讲了朱丽叶与罗密欧之间超越了家族仇恨的爱情;《梁山伯与祝英台》讲了梁山伯与祝英台超越了世俗规范的爱情。

比如亲情。《美丽人生》表现了父子之间的骨肉亲情;《桃姐》表现了男主人公罗杰和桃姐之间不是亲人胜似亲人的感情。

比如友情。《霸王别姬》表现了程蝶衣和段小楼几十年的友情;《水浒传》表现了水浒一百零八将的友情和义气,如宋江与李逵,林冲与鲁智深等。

比如博爱。《放牛班的春天》表现了失业的作曲家马修对一帮"野孩子"的爱;《小萝莉的猴神大叔》表现了猴神大叔对一个流落到异国他乡的小女孩的同情和爱。

二、生命

生命是指由高分子的核酸蛋白体和其他物质组成的生物体所具有的特有现象②。

《我不是药神》通过一个药贩子的经历,表现了病患生存的权利和生命的尊严;《你的名字》通过一个穿越时空、男女互换身份的故事,表现了他们在自然灾害面前拯救生命的努力;《山河故人》通过几个男女在时代大潮中的奋斗故事和情感纠葛,表现了世事的

① 参见百度百科:https://baike.baidu.com/item/爱/433? fr=aladdin。
② 《辞海》编辑委员会:《辞海》(1979年版缩印本),上海辞书出版社1980年版,第1727页。

变迁和生命的沧桑。

电影《忠犬八公的故事》中,一位大学教授收养了一只秋田犬,取名"八公"。它讲了另一种"生命的守望"——每天早上,八公将教授送到车站,傍晚等待教授一起回家。教授不幸因病辞世后,八公依然每天按时在车站等待,直到最后死去。

三、人性

在文艺作品中,人性一般指人具有的或应有的区别于其他动物的属性。人性中有善,人性中也有恶;人性中有奉献,人性中也有贪婪;人性中有爱,人性中也有恨。

电影《辛德勒的名单》通过"二战"时期辛德勒救助犹太人的故事,表现了他人性的转变;电影《钢琴家》通过"二战"中一个犹太钢琴家的遭遇,展现了人性中的博弈;小说《阿Q正传》通过江南小镇一个流浪汉的故事,表现了当时中国人的某些国民劣根性,比如阿Q的"精神胜利法"。

四、梦想

梦想是人们对未来的一种美好期望。

电影《摔跤吧,爸爸》通过退役摔跤手不顾世俗反对,对女儿进行摔跤训练,表现了一个退役摔跤手对摔跤的热爱和望女继承这一事业的梦想;电影《天堂影院》通过一个小镇孩子的童年回忆,表现了小男孩多多对电影和未来的梦想。

五、希望

希望是人们心中最真切的盼望和愿望。

电影《肖申克的救赎》讲述了银行家安迪被指控枪杀妻子而被判无期徒刑,含冤入狱,期间还被监狱长剥夺了绝佳的洗清冤屈的机会。在如此的绝境下,安迪不懈地努力,终于成功脱逃,并使监

狱长畏罪自杀,达成了他惩恶扬善、恢复自由的愿望。

电影《小鞋子》中,一个贫穷的孩子丢失了一双鞋,因此他想尽一切办法渴望通过赛跑赢取一双新鞋子。而他的父亲也通过艰辛的劳动为子女买了新的鞋子。圆满的结局表现了穷人对美好生活追求的希望。

海明威的小说《老人与海》里,主人公是一位名叫圣地亚哥的老渔夫,他已经一连八十四天都没有钓到一条鱼,但他仍不肯认输,保持着希望,终于在第八十五天钓到一条大马林鱼。经过两天两夜的殊死搏斗,他终于杀死大鱼,把它拴在船边。但许多鲨鱼立刻前来抢夺他的战利品。最终,老人筋疲力尽地拖回一副鱼骨头。

六、责任

责任是对自己、对他人、对社会应尽的职责和义务。

《西游记》中孙悟空护送唐僧前去西天取经,一路需要降妖除魔。起初师徒间还是存在许多不理解,比如唐僧被白骨精的妖术迷惑,不能识出她的真面目,反而冤枉孙悟空,但是孙悟空渐渐意识到一种责任,不计师徒间的摩擦和矛盾,守护唐僧历经八十一难的取经之路。

《战狼2》中,冷锋是一名中国人民解放军前特战队员,他守卫国家与人民生命财产安全的责任感使得他在异国他乡也不惜用自己的生命来保护同胞和非洲朋友。

《刺客聂隐娘》中,聂隐娘为了国家的安危大局,最终放弃了刺杀杀父仇人。

思考与练习

请分析以下戏剧作品的主题:
(1)《玩偶之家》(挪威,易卜生)
(2)《哈姆雷特》(英国,莎士比亚)

(3)《等待戈多》(爱尔兰,塞缪尔·贝克特)
(4)《牡丹亭》(中国,汤显祖)
(5)《雷雨》(中国,曹禺)
(6)《茶馆》(中国,老舍)

第十三章 结 构

　　结构是文艺作品的组织方式和内部构造。作家、艺术家根据对生活的认识,按照塑造形象和表现主题的需要,运用各种艺术表现手法,把一系列生活材料、人物、事件等分为轻重主次,合理而匀称地加以安排和组织,使其既符合生活的规律,又适合一定作品的体裁的要求,达到艺术上的完整和谐[①]。

　　故事的结构,不管它的篇幅如何,大致分为"四段式"或"三段式"。"四段式"结构大致按篇幅把整个故事分为起、承、转、合,每个部分大约占总篇幅的四分之一。而"三段式"结构把整个故事分为三段,与四段式相同的是,它们都有起和合这两段;不同的是,"三段式"结构把承和转合并成了一段。在我国戏曲编剧理论中,讲究结构的"凤头、猪肚、豹尾","三段式"结构正好符合这个要求。不管是"四段式"结构还是"三段式"结构或是其他结构,故事的结构总是万变不离其宗的。这里将主要分析常见的包含起、承、转、合的"四段式"结构。

一、起

　　"起"是整个故事的开端。在这部分需要完成以下任务:首先,需要交代故事发生的时间、地点、社会背景、人物和他们之间的

[①]《辞海》编辑委员会:《辞海》(1979年版缩印本),上海辞书出版社1980年版,第1168页。

关系；其次，主角和主要的人物必须在这个部分登场；最后，故事的情境、总悬念也必须在这个段落里设置完成。

二、承

"承"是故事的发展。在这部分需要完成以下任务：首先，需要承接第一部分的情境，进行情节的展开，即展示主角为了摆脱危机和困境而展开的行动；其次，次要人物陆续出场，相应的情节副线开始展开，故事变得越来越复杂，矛盾也随之加剧；再次，冲突的加剧与深化；最后，人物性格在情节的发展中呈现、形成并发展。

三、转

"转"是故事的高潮。在这部分需要完成以下任务：首先，要揭示整个故事最令人紧张的时刻，或人物的命运到了最关键的时刻；其次，此时危机的叠加到了顶点；最后，主要人物的性格发生转变。

四、合

"合"是故事的结局。在这部分需要完成以下任务：

首先，故事的主要矛盾已经解决，主要冲突以一方战胜另一方或和解的方式解决；其次，交代主要人物和次要人物的最终命运；最后，让主题在故事情节画上句号后完整凸现。

例1：

<center>**领导的衣兜**[①]</center>

<center>作者：孙庆丰</center>

二十年前大学毕业后，我被分配到县政府给一位副县长做秘

[①] 资料来源参见搜狐网：http://www.sohu.com/a/202759017_170827。

书。副县长姓王,大家都叫他王县长,虽然不是正职,但在日常称呼时副字往往都会被省略,就连王县长的父亲也称他为王县长。

那时的王县长四十刚出头,正值年富力强、干事业的好时候,因此我这个做秘书的整天风里来雨里去,跟着他没少吃苦头。

王县长早年丧母,结婚后依然和父亲住在一起。每晚送王县长回家,他都有这样一个习惯,那就是先去父亲的房间待一会儿,和父亲聊几句。至于聊什么,因为关着门,我也听不清楚。

记得有一次,离开王县长家后,我突然有事又返了回来。当我走进院子,发现屋门没有关,隔着门缝,看到王县长的父亲正在拿着王县长的上衣检查衣兜,王县长的父亲掏出一个小本子随意翻看了两页,脸上很快露出了欣慰的笑容,然后说了一句王县长你辛苦了。

当时那一幕看得我一头雾水,王县长都已经成家立业了,且好歹也是堂堂的副县长,就算对父亲再孝顺,怎么能像个小孩子被父亲检查衣兜呢?

从那以后,那件事在我心里就成了一个疑团,越是好奇,就越想知道事情的真相。终于有一天,我禁不住好奇心的驱使,在王县长开会时,我就把手不自觉地伸进了他的衣兜,因为我是他的秘书,每次开会前他都会脱下上衣交给我保管。

那时领导们穿的都是清一色的中山装,上衣都有四个衣兜,我把四个衣兜全部掏了一遍,在右下边的衣兜里掏出了一个小本子,就是王县长的父亲翻看的那个小本子。打开小本子,里边密密麻麻地记满了王县长做过的事和要做的事,完成的事就打个钩,譬如某年某月某日到某工厂调研,某日到某小学查看雨灾后校舍维修情况,某日到某村慰问五保户李某,等等。难怪王县长的父亲会对儿子说辛苦了,原来知道儿子都是在为民办好事。

从那以后,一有机会我就会掏王县长的衣兜。慢慢地,我发现他的衣兜里多了降压药。有时发现药快没了,我就偷偷买来药给

第十三章 结 构

他补上,虽然深知掏领导衣兜的行为人所不齿,但我好像已经患上强迫症了。可是两年以后,市里突然一纸调令,让我给一位副市长去做秘书。按理说这是好事,但我却舍不得王县长。王县长让我服从组织决定,说到哪里都是给党和人民工作,我就只好依依不舍地离开了王县长。

给副市长做秘书后,或许是因为跟随王县长时养成了坏习惯,有一天我居然掏了副市长的衣兜,当时就吓出一身冷汗。倒不是被副市长抓了个现行,而是我掏出了一个数额很大的存折,我心里知道,那个数额与副市长的正常收入绝对是不相等的。之后,每次掏副市长的衣兜,我几乎都会有新发现,有时是大额现金,有时是黄金首饰,有时是避孕套。

我思前想后,最终选择了辞职经商。当时有很多人深感不解,因为那时已经传言副市长要升任市长了,而我也可能被安排到某地当个副县长。后来很多人都说我很明智,因为就在我辞职不久,副市长就出事了。有人问我何以有先见之明,我只是微微一笑,不知该如何作答。因为我实在难以启齿,说自己有掏领导衣兜的坏习惯。

就在前几天的全省优秀企业家表彰会上,我怎么也没想到给我颁奖的嘉宾居然是我日夜思念的老领导王县长,当时泪水就哗地涌了出来。

十几年未曾谋面,自然少不了与老领导亲热地叙叙旧。

"知道吗?"老领导说,"退休以后,我从不出席任何公开活动。可当我看到受表彰的企业家名单中有你的名字,就欣然同意出席了。因为我知道你这个荣誉没有丝毫水分。就从这十几年来我从副县长一直做到省委书记,你却一次也没有找过我,我就知道你是个干净的企业家。"

"别这么说,老领导。"一看到老领导,我就想起了当年自己做过的人所不齿的事。

"我知道你心里在想什么,"老领导说,"还在为偷偷掏我的衣兜感到自责吗？说实话,没有你的那些降压药,我可能早就倒在工作岗位上了。因此,我不怪你,谢谢你,在我的父亲去世后,接替了他的工作继续监督我。"

哦,原来老领导知道我掏他的衣兜,却一直假装不知道。说到他的父亲,我的心中还有一个疑团,那就是为什么他的父亲总是称呼他的职务。老领导嘴角露出一丝微笑,那是在鞭策我,别忘了自己是个官员,当官不为民做主,不如回家卖红薯。

就在老领导去卫生间的时候,我又禁不住去掏了老领导放在沙发上的上衣衣兜,里边除了降压药和速效救心丸,还有一个小本子。小本子上密密麻麻地记录着,某年某月某日给西部山区某小学某同学寄生活费。打过钩的就有好几页,没打钩的还有很多!

《领导的衣兜》结构分析:

"起"的部分首先交代了故事发生的时间(二十年前)、地点(县政府)、社会背景(改革开放初期)、人物(王副县长、作为秘书的"我"和王副县长的父亲)和他们之间的关系。然后设置了故事的总悬念:处于好奇,每次开会,"我"利用工作之便,会掏一下王副县长的衣兜。

"承"的部分是"我"发现王副县长的衣兜里多了降压药,有时发现药快没了,"我"就偷偷买来药给他补上。(故事在发展,"我"不仅仅是"偷窥者",也是帮助王县长的无名英雄。)随后市里面调"我"去给副市长做秘书。(出色的工作能力和业绩让"我"得到提拔。)

"转"的部分中,"我"先是在副市长的衣兜里发现了巨额存折和避孕套。(发现领导的行为不端,感受到做廉洁领导的不易。)于是"我"决定下海经商。(受到市场经济的诱惑,索性下海经商。)随后副市长"出事"了。(贪官受到惩罚。)

第十三章 结 构

"合"的部分中,"我"成了优秀企业家,老领导王县长来给我颁奖。(人物的关系发生变化,由领导和被领导变成颁奖者和领奖者。)随后王县长告诉"我",知道"我"掏他衣兜的事,非但没有责怪"我",还对"我"表示感谢。(揭谜底,让"我"颇为意外和感慨。也明白了王县长的自律和豁达。)塑造了一个自律、廉洁、勤政的好干部形象,同时鞭挞了腐化堕落的腐败者。

例2:

换 灯 泡[①]

换灯泡很简单,卸下旧的,换上新的,几秒钟就能搞定。可是,在机关单位里,这可是个技术活。

小吴是一家机关单位的新员工。这天,小吴正准备下班,刚巧,走廊里的一盏灯烧坏了。领导正好路过,随口对他说:"小吴啊,你去找后勤处,让他们换一下灯泡。"小吴连连答应。

第二天刚上班,小吴就来到后勤处,一个老师傅听他说了情况,点点头说:"就是一个灯泡的问题,我知道了。但我们后勤处这几天都忙得团团转,走廊里的灯不影响工作,要不你先等一等?"

"那……我自己买个灯泡换上吧。"

老师傅问:"你有电工证吗?按照单位规定,操作220伏强电,必须要有电工证。"

"我没有。那可怎么办?你们没空换,又不让我自己换。"

"很简单,你从外面找个人来换。"

小吴点点头,心想大单位就是严谨,把所有安全隐患都考虑到了。小吴向领导汇报了情况,领导笑笑说:"那就找人换吧。但这样会产生人工费,你去问问财务处,看费用怎么报销。"

[①] 资料来源参见金刺猬网:http://www.jinciwei.cn/a17906.html。

于是小吴又来到了财务处。财务听他说完,提出了自己的要求:"你不能随随便便在大街上拉个工人,必须找正规的劳务公司,因为要正规发票才能报销;而且必须找够三家公司,比较它们的价格,选出报价最低的那家。"

小吴问:"这也太麻烦了,随便找家公司不行吗?"

"哪能随便找呢?万一那家公司是你亲戚开的怎么办?万一中间有回扣怎么办?万一产生法律纠纷怎么办?所以一定要正规公司,让它们报价,然后交给我们审核。审核通过后,你让价格最低的那一家来换灯泡就可以了,这也是为了避免风险。"

于是,小吴找到了几家劳务公司的联系方式,打电话过去,结果别人听说换一个灯泡还要开发票,立马就挂断了。小吴心灰意冷,万般无奈之下,只好硬着头皮再去跟领导汇报。

他很担心,自己连这么简单的事都做不好,领导一定会怪罪他。但领导听他讲完后反而哈哈大笑起来:"小吴啊,你虽然是大学毕业的高才生,但是工作经验还很不足啊。我来给你指一条明路吧。"

小吴连忙作出虚心受教的表情:"领导,您请说。"

"你还去找后勤处的那个老师傅,他可不是一般人,他是后勤处的副处长。你找到他后什么都不要说,直接请他吃饭就可以了。"

小吴恍然大悟,他早就听长辈们说过,在机关里,想要办成事,就不能不喝酒,现在果然是这样。

第二天,小吴订好饭店,带上信用卡,把后勤处副处长约了出来。

酒过三巡,菜过五味,副处长开腔了:"小吴呀,怎么今天突然想起来请我吃饭?有什么事你就直说吧。"

"其实没啥事……我们部门的灯泡坏了,您给想想办法呗。"

副处长拍拍胸脯,说:"包在我身上,明天就让人给你换。如果

他们太忙,我就亲自给你换。我可是十几年的老电工了,闭着眼都能修好。"

"哪能让您亲自上阵? 找人随便修修就可以了。我先在这谢谢您啦。"小吴说完,连忙举杯敬酒。一杯白酒下肚,小吴心里的石头也落了地,问题总算是解决了。送走副处长,小吴走在回家的路上,感慨自己还是太缺乏社会经验了,以后一定要好好学习这些人情世故才行。

他算了一笔账:如果自己买个灯泡换掉,大概要 5 元钱;如果是找人来换,大概要 50 元;请处长吃的这顿饭,总共花了他 500 元。但小吴认为,只要能解决问题,这钱就花得值。

第二天,小吴满怀希望地等着后勤处的人来换灯泡。但左等右等也没人来,他也不好意思打电话去催。快下班的时候,小吴决定亲自去后勤处问一问。

到了地方,小吴发现整个后勤处都忙成一团。他抓住一个人问:"你们的副处长呢?"

那人一脸慌张:"你还不知道吧? 大事不好啦!"

小吴赶紧问:"怎么啦,出了什么事?"

"咱们单位一把手那儿的空调坏了,非常生气。现在整个后勤处都在为这事忙呢。"

小吴没多说什么,默默下班回家了。

周末,小吴一个人来到单位。他看看四下无人,就搬了一把椅子到走廊,然后从口袋里悄悄掏出一个新灯泡,把坏掉的老灯泡换下,长舒了一口气。

第二天上班时,没有一个人发现走廊坏掉的电灯又亮了。

《换灯泡》结构分析:

"起"的部分首先交代了故事发生的时间(当代)、地点(某机关);其次,主要人物新员工小吴、领导和后勤处老师傅——登场;

最后设置故事的情境：单位灯泡坏了，领导让小吴找后勤处，老师傅没空换，也不准小吴换，因为他没有电工上岗证。

"承"的部分中，领导让小吴找人换灯泡。（领导是开通的，想到了用"外包"的方式解决问题。）但财务处告诉小吴要找正规的劳务公司，还要货比三家。（小事情变复杂，解决问题难度增加。）

"转"的部分中，为了尽早把灯泡换上，小吴请后勤处副处长吃饭。（解决问题迎来曙光。）第二天，后勤处忙于维修单位一把手的空调，仍然没有人来换灯泡。（突发事件干扰了换灯泡的进展。）

"合"的部分中，无奈之下，小吴周末偷偷来到单位把灯泡换好了。（本是最简单的解决方式却因为种种原因居然只能偷偷完成。）周一上班，无人发现坏掉的灯泡又亮了。（无人关心单位的公共事务。）突出了故事的主题：机关里人浮于事，有官僚主义的不良风气。

思考与练习

1. 请分析《肖申克的救赎》的故事结构。
2. 请分析《放牛班的春天》的故事结构。

第十四章　细　　节

　　细节是文学艺术作品中细腻描绘人物性格、事件发展、社会环境和自然景物的最小组成单位。社会环境和人物性格的完整描写是由许多细节描写组成的。细节描写要服从艺术形象的塑造和主题思想的表达,以具体生动地反映事物的特征,增强艺术感染力为目的[①]。

　　我们先从上海作家沈嘉禄的一篇小文来了解一下"外婆"和"姥姥"的差别,这些差别是通过细节来体现的。

　　我爱外婆,也爱姥姥,但外婆和姥姥还是有区别的:

　　姥姥爱吃煎饼卷大葱;外婆爱吃油条。

　　姥姥吃水饺剥大蒜;外婆吃馄饨而且偏爱荠菜猪肉馅的。

　　姥姥端着大海碗喝玉米粥呼噜呼噜响;外婆关起门来吃泡饭,一块腐乳分两顿。

　　姥姥穿臃肿的棉袄,自在舒服;外婆穿修身的旗袍,摆功架。

　　姥姥会纳千层鞋底;外婆会结绒线衫,阿尔巴尼亚花。

　　姥姥养了一群鸡;外婆每天要溜狗还收养流浪猫。

　　姥姥衣服破了自己补;外婆衣服没破就不要了。

[①]《辞海》编辑委员会:《辞海》(1979年版缩印本),上海辞书出版社1980年版,第1160页。

姥姥喝大麦茶,解渴;外婆喝咖啡,自磨。

姥姥一般不识字;外婆还会几句英格里希、萨约喔娜拉。

姥姥高兴起来就唱几句梆子戏;外婆一激动就来一段《桑塔露奇亚》。

姥姥疼外孙塞一个鸡蛋;外婆爱外孙就把学费全包下。

姥姥们在一起晒太阳;外婆们在一起跳广场舞。

姥姥出门靠走;外婆出门靠滴滴。

姥姥也有会推独轮车的;外婆拿驾照不稀奇。

姥姥一般不生病,有病也死扛;外婆经常生病,有时还得一点忧郁症。

姥姥被姥爷打了不吭声,偷偷抹泪;外婆一生气就打外公。

姥姥不管钱,领钱要向姥爷申请;外婆只管花钱,外公不敢有私房钱。

姥姥看上去像外婆的妈;外婆看上去像姥姥的闺女。

姥姥与外婆还有什么不一样,请大家接龙,但不要丑化姥姥和外婆,她们都是我们最爱的母亲!①

一个故事或一部文艺作品是由一个个细节构成的。细节出彩与否决定着整部作品的成败。下面从三个方面来谈一谈与故事创作密切相关的细节设计。

一、 关键道具

关键性的道具往往是整个故事情节发展、矛盾冲突、悬念与延宕、发现与突转的核心物件,在故事中有举足轻重的作用。

例1:电影《桃花扇》中的桃花扇

明朝末年,"复社"领袖书生侯朝宗赢得秦淮名妓李香君的爱

① 资料来源参见搜狐网:http://www.sohu.com/a/237968872_713745。

慕,侯朝宗题诗扇上赠与李香君,作为定情之物。八年后,几经反乱,当香君得知侯朝宗已变节投清时,严词斥责,撕碎桃花扇。一把桃花扇突出了正义与邪恶,爱国主义与卖国主义的思想斗争,塑造了一位富有反抗性格,具有坚贞爱国情操的风尘女子李香君的形象。

例2：电影《活着》中的皮影

皮影是贯穿整个故事的道具。福贵曾是一个嗜赌成性的纨绔子弟,在赌场上把家底儿全输光了。后来,为了生活他操起了皮影戏的营生。"文革"中,皮影被作为"四旧"烧毁。"文革"结束后,皮影箱成为福贵外孙的玩具。

例3：电影《大红灯笼高高挂》中的红灯笼

故事中的红灯笼在全剧中有着象征和隐喻的作用,同时又提示着剧情和人物关系的变化。

民国年间,财主陈佐千已有太太毓如、二姨太卓云和三姨太梅珊。19岁的女大学生颂莲因家中变故而成为四姨太。按陈府的规矩,当陈老爷要到哪房姨太处过夜,该姨太房门前就会高高挂起一个大红灯笼;但若犯了错得罪了老爷,就会被"封灯",即用黑布套包上红灯笼高高挂起,以示不再受宠。

围绕"长明灯"和"封灯"之争,陈府各位姨太展开了明争暗斗。最终,有人死去,有人发疯,陈府又迎来了第五房姨太太。

例4：电影《长江七号》中的毛绒玩具狗"长江七号"

毛绒玩具狗"长江七号"在故事里起了很大的作用,情节的曲折起落都与它有关,堪称第三主角。

穷困潦倒的建筑工人周铁在垃圾堆里捡到了一个毛绒玩具狗,于是他把玩具狗当作礼物送给了儿子小狄。小狄意外发现爸爸送给他的毛绒玩具狗是一个来自外星球的精灵客人。小狄如获至宝地给外星狗取名叫"长江七号",希望"长江七号"能有特异功能,帮助他改变现状。

在周铁和儿子几度想把和一般玩具狗别无二致的"长江七号"抛弃时,奇迹发生了。"长江七号"开始改变周铁父子的生活,此前所有看不起周铁、欺负周铁的人从此对他另眼相看。不仅如此,当周铁在工地因高空作业坠空而死时,"长江七号"从头顶触角发出的光芒给了周铁第二次生命。周铁得救了,"长江七号"却耗尽能量死去了。

例5:电影《手机》中的手机

电视节目《有一说一》的著名主持人严守一在去电视台主持节目时,把手机忘在了家里。这一个小小的失误却让他的妻子余文娟发现了他与一个陌生女子间的秘密,于是引发了生活中一系列的危机,也让严守一对手机又爱又恨。

例6:电影《寻枪》中的枪

这把枪是剧中的重要道具,正是一名普通警察马山丢失了自己带有两发子弹的手枪,才引发了一系列以"寻枪"为目的的行动,引发了故事的悬念。

例7:电影《黑炮事件》中的象棋黑炮

某矿山公司的工程师赵书信爱好下棋,由于在一个雨夜发了一封"丢失黑炮301找赵"的电报给旅馆寻找棋子,招致公安局立案侦查,上升成了所谓的"黑炮事件",引发了对赵书信的审查并将他调离原工作岗位。

例8:法国电影《老枪》中的老枪

老枪本是一把用于打猎的枪,平时很少用到。可是,面对杀害家人的德军,性格温和友善的医生于连在村里的老屋内找到了这把老枪,开始向德军复仇。

例9:电影《小鞋子》中的小鞋子

生长在贫穷家庭的孩子阿里不慎丢失了妹妹的旧鞋,于是围绕小鞋子展开了一个感人的故事,上演了"换鞋""追鞋""赢鞋"等情节。

二、动作

人物具有本人特色的动作也会给读者或观众留下深刻印象。

电影《阿甘正传》中阿甘的奔跑就是令人印象深刻的动作。小时候阿甘为了躲避别人的欺负而拼命地奔跑;成为大学橄榄球队队员后,他努力地奔跑;上了战场后,他为了躲避枪弹没命地奔跑;失恋后,他孤独地奔跑……

影片中的奔跑表现了阿甘的"傻"和"执着",而正是这个特质使他终于圆了自己的"美国梦"。

电影《小鞋子》中同样有奔跑,一开始是阿里和妹妹为了"换鞋"上学而奔跑,后来是妹妹为了"追鞋"而奔跑,再后来是阿里为了"赢鞋"而参加跑步比赛。

这些奔跑的段落凸显了孩子家庭的贫穷使他们对仅有的一点物质条件分外珍惜,也表现了孩子对美好生活的追求。

三、语言

故事里好的语言,包括人物之间的对话、人物的心理活动等,不仅塑造了有血有肉的人物,突出了故事的精华,还会让我们印象深刻。

周星驰的每部电影都有金句产生,试举几例:

至尊宝:曾经有一份真挚的爱情放在我面前,我没有珍惜,等我失去的时候我才后悔莫及,人世间最痛苦的事莫过于此。……如果上天能够给我一个再来一次的机会,我会对那个女孩子说三个字:我爱你。如果非要在这份爱上加上一个期限,我希望是一万年。

——《大话西游》

这段至尊宝对紫霞仙子的表白,符合至尊宝对爱一往情深的性格,"一万年"的期盼对普通人而言是十分夸张的,但是对至尊宝来讲又是十分合理的。

尹天仇:去哪里啊?
柳飘飘:回家。
尹天仇:然后呢?
柳飘飘:上班喽。
尹天仇:不上班行不行啊?
柳飘飘:不上班你养我呀?
……
尹天仇:喂——
柳飘飘:又怎么了?
尹天仇:我——养——你——呀!
柳飘飘:你先照顾好你自己吧,傻瓜!

——《喜剧之王》

这段尹天仇与柳飘飘的对话十分简洁地表达了尹天仇对柳飘飘的爱慕和追求,也表达出柳飘飘直爽的性格——既有对赚不到钱的龙套演员尹天仇的不屑,又有对富有表演才华的尹天仇的一丝动心。

周铁:我们虽然穷,但是不能说谎,也不能打人;不是我们的东西,我们不能拿;要好好读书,长大要做个对社会有用的人。

——《长江七号》

这段周铁教育儿子小狄的话在剧中反复出现,既符合角色的身份、性格,又对剧中后面要出现的误会作了铺垫。

第十四章　细　节

电视连续剧《西游记》里,沙僧的五句经典台词也很好地塑造了沙僧的性格。第一句是"大师兄,师傅被妖怪抓走了"。第二句是"大师兄,二师兄被妖怪抓走了"。第三句是"大师兄,师傅和二师兄都被妖怪抓走了"。第四句是"师傅,你放心,大师兄会来救我们的"。第五句是"大师兄说得对!"

电影《简·爱》中的对白:

简:您为什么对我讲这些?您和她(英格拉姆小姐)跟我有什么关系?您以为我穷,不好看,就没有感情吗?告诉你吧,如果上帝赐予我财富和美貌,我会让您难以离开我,就像我现在难以离开您。可上帝没有这样做,但我的灵魂能够同您的灵魂说话,仿佛我们都经过了坟墓,平等地站在上帝面前。

简:让我走,先生。

罗切斯特:我爱你。我爱你!

简:别,别让我干傻事。

罗切斯特:傻事?我需要你,布兰奇(英格拉姆小姐)有什么?我知道我对她意味着什么,是使她父亲的土地变成肥沃的金钱。嫁给我,简。说你嫁给我。

简:你是说真的?

罗切斯特:你的怀疑折磨着我,答应吧,答应吧。(他把她搂在怀里,吻她。)上帝饶恕我,别让任何人干涉我,她是我的,是我的。

这段简和罗切斯特的对话符合两人的性格和处境,特别是简的那段话,道出了一个贫穷、长相一般的女子对爱情的渴望。

莎士比亚《哈姆雷特》中人物内心纠结的心理活动也是通过一段独白来呈现的。下面这段哈姆雷特的著名的独白,很好地塑造了他优柔寡断的性格,为他在剧中的一系列决断和行为作了最好

的铺垫和注解。

　　哈姆雷特：生存还是毁灭？这是个问题。
　　究竟哪样更高贵，去忍受那狂暴命运无情的摧残，还是挺身去反抗那无边的烦恼，把它扫一个干净。去死，去睡就结束了。如果睡眠能结束我们心灵的创伤和肉体所承受的千百种痛苦，那真是生存求之不得的天大的好事。去死，去睡。
　　去睡，也许会做梦！
　　唉，这就麻烦了，即使摆脱了这尘世，可在这死的睡眠里又会做些什么梦呢？真得想一想，就这点顾虑使人受着终身的折磨。
　　谁甘心忍受那鞭打和嘲弄，受人压迫，受尽侮蔑和轻视，忍受那失恋的痛苦，法庭的拖延，衙门的横征暴敛，默默无闻地劳碌却只换来多少凌辱。但他自己只要用把尖刀就能解脱了。
　　谁也不甘心，呻吟、流汗，拖着这残生，可是对死后又感觉到恐惧，又从来没有任何人从死亡的国土里回来。因此动摇了，宁愿忍受着目前的苦难，而不愿投奔向另一种苦难。
　　顾虑就使我们都变成了懦夫，使得那果断的本色蒙上了一层思虑的惨白的容颜，本来可以做出伟大的事业，由于思虑就化为乌有了，丧失了行动的能力。

　　娴熟地掌握人物的语言可以让故事的创作者在各种不同背景、文化、身份的人物之间自由穿行。结合网络上总结的《中国诗词大会》对语言使用的启示，不同的情境下，人们可以有丰富的表达。
　　当你开心的时候，你可以说："春风得意马蹄疾，一日看尽长安花。"而不是只会说："哈哈哈哈哈哈。"
　　当你伤心的时候，你可以说："问君能有几多愁，恰似一江春水向东流。"而不是只会说："我的心好痛。"

当你看到帅哥时,你可以说:"陌上人如玉,公子世无双。"而不是只会说:"哇塞,好帅!"或"哇塞,太帅了!"

当你看到美女时,你可以说:"北方有佳人,绝世而独立。"而不是只会说:"我的天,她好美!"或"我的天,她真美!"

当你遇见"渣男"时,你可以说:"遇人不淑,识人不善。"而不是只会说:"瞎了我的狗眼。"

当向一个人表达爱意时,你可以说:"山有木兮木有枝,心悦君兮君不知。"而不是只会说:"我爱你到天荒地老,海枯石烂。"

当你思念一个人的时候,你可以说:"衣带渐宽终不悔,为伊消得人憔悴。"而不是只会说:"我想死你啦。"

当你失恋的时候,你可以说:"人生若只如初见,何事秋风悲画扇。"而不是只会说:"蓝瘦,香菇。"

结婚的时候,你可以说:"春宵一刻值千金,花有清香月有阴。"而不是只会说:"嘿嘿嘿嘿嘿嘿。"

分手的时候,你可以说:"相濡以沫,不如相忘于江湖。"而不是只会说:"我们不合适。"

看见大漠戈壁的时候,你可以说:"大漠孤烟直,长河落日圆。"而不是只会说:"唉呀妈呀,这全都是沙子。"

看见夕阳余晖的时候,你可以说:"落霞与孤鹜齐飞,秋水共长天一色。"而不是只会说:"哇塞,这夕阳!""哇塞,还有鸟!""哇塞,真好看!"

父子二人饮茶,儿问:"为什么要我读书?"父答:"我这么跟你说吧!你读了书,喝这茶时就会说:'此茶汤色澄红透亮,气味幽香如兰,口感饱满纯正,圆润如诗,回味甘醇,齿颊留芳,韵味十足,顿觉如梦似幻,仿佛天上人间,真乃茶中极品!'而如果你没有读书,你就会说:'哇塞!茶不赖啊!'"[1]

[1] 资料来源参见百度贴吧:http://tieba.baidu.com/p/5292204766。

思考与练习

1. 请描述一个你熟悉的人的几个细节,以表现出这个人的性格。

2. 请摘录一段叙事文艺作品中的精彩细节,对话、动作皆可。(请注明摘录来源)

第十五章 写作手法

故事与小说很像,但又有很大的区别。故事的写作方法要求简洁,不要有太多环境、人物外貌、心理活动的描写。

一、白描手法

白描是指用最简练的笔墨,不加渲染,描绘出鲜明生动的形象,清晰地讲述事件的来龙去脉。

用最精练、最节省的文字粗线条地勾勒出人物的精神面貌,就要求作家准确把握住人物最主要的性格特征,不加渲染、铺陈,而用传神之笔加以点化。鲁迅的小说是运用白描手法的典范作品。鲁迅曾说:"白描却没有秘诀。如果要说有,也不过是和障眼法反一调:有真意,去粉饰,少做作,勿卖弄而已。"

白描写法有以下三个特点。

1. 突出主体

白描不注重写背景,而着力于描写人物,通过抓住人物特征的肖像描写或人物简短对话,将人物的性格突显出来。例如,鲁迅先生在《藤野先生》中曾讲过,他留学时"解剖学是两个教授分任的。最初是骨学。其时进来的是一个黑瘦的先生,八字须,戴着眼镜,挟着一叠大大小小的书。一将书放在讲台上,便用了缓慢而很有顿挫的声调,向学生介绍自己道:——'我就是叫作藤野严九郎的……'"

2. 刻画传神

由于白描勾勒没有其他修饰性描写的烦扰,故作者能将精力集中于描写人物的特征,往往用几句话、几个动作,就能画龙点睛地揭示人物的精神世界,收到以少胜多、以"形"传"神"、形神兼备的艺术效果。如鲁迅先生在小说《孔乙己》里,用寥寥数笔便活生生地把一个落魄书生的形象活灵活现地勾勒了出来。"孔乙己是站着喝酒而穿长衫的唯一的人。他身材很高大;青白脸色,皱纹间时常夹些伤痕;一部乱蓬蓬的花白的胡子。穿的虽然是长衫,可是又脏又破,似乎十多年没有补,也没有洗。他对人说话,总是满口之乎者也,教人半懂不懂。因为他姓孔,别人便从描红纸上'上大人孔乙己'这半懂不懂的话里,替他取下一个绰号,叫作孔乙己。"

3. 朴实无华

优秀的文艺作品之所以感人,就在于作者抒发的是真实感情。感情越真淳,越能震撼读者的心灵。朱自清的叙事散文《背影》中"送别"一段是这样描写的:"过铁道时,他先将橘子散放在地上,自己慢慢爬下,再抱起橘子走。到这边时,我赶紧去搀他。他和我走到车上,将橘子一股脑儿放在我的皮大衣上。于是扑扑衣上的泥土,心里很轻松似的。过一会儿说:'我走了,到那边来信!'我望着他走出去。他走了几步,回过头看见我,说:'进去吧,里边没人。'等他的背影混入来来往往的人里,再找不着了,我便进来坐下,我的眼泪又来了。"这一段全用白描手法,秉笔直书,情真意切,如见肺腑。

二、在行动中自然交代前史和矛盾

前史和矛盾要在情节发展中通过人物的行动自然交代。

下面这一则小故事讲述了一个小贪官东窗事发前后的变化。事情的前因后果及他和母亲、妻子、上司之间的关系完全在情节的

发展中自然地交代了。

<p align="center">**关 机 一 天**[①]</p>

刘科长突发奇想,想试试关一天手机会带来什么惊喜。

早晨,他关机后找了一个僻静的洗浴中心,享受难得不受打扰的时光。

刚开始他自己都不适应,一会儿便拿起手机来看看,总感觉丢了什么似的,慢慢地就适应了。

就这样轻轻松松地度过了没人打扰的一天。

当他到家门口时,发现一辆救护车停在门口。紧接着医护人员把他妈抬了下来。原来,一直联系不上他,老妈着急得心脏病复发了。

晚上,妻子说把他贪污的钱全交给纪委了。因为大家都联系不上他,妻子猜想了很多种可能性,最后她意识到他肯定是被双规了。为了减轻他的罪过,她决定坦白从宽,为他争取宽大处理。

那天,刘科长的领导也去纪委交代了自己的问题。因为领导联系不上他,这让领导也很着急,就怕这小子出事。前几天他们两个人还发过毒誓,谁进去都不许说出对方。可是这年头谁能信呀,与其等纪委来找自己,还不如自己主动点,争取宽大处理。

监狱里,刘科长痛心疾首,没事关啥手机啊!

三、语言的有效性和动作性

语言的表达要有有效信息量和动作性,不要写毫无意义的

[①] 资料来源参见百度贴吧:https://tieba.baidu.com/p/5973256026?red_tag=2427924435。

语言。

日本作家星新一小说《强盗的烦恼》的前三段,就把人物、动机和主人公即将做的事非常生动、自然地交代了出来,每个字都蕴含信息量,没有一个字是废话。

黑社会的强盗们聚在一起,商议着下一步的行窃计划。

"真想痛痛快快地干它一桩震惊社会又成功无疑的大买卖呀!"一个歹徒异想天开地说,谁知这个集团的首领竟接着他的话爽然应允道:"说得对! 我也一直这么盘算着,现在想出了些眉目,大伙准备一下吧,我要干活了。"

这一番话让强盗们吃惊不浅,大家争先恐后地问道:"究竟怎么干呢?"

四、叙事顺序

1. 顺叙

顺叙就是按照事件发生、发展的时间先后顺序来进行叙述的方法。先发生的事先说,后发生的事后说,很讲究"先来后到"的原则。用这种方法进行叙述,好处是事件由头到尾,井然有序,自然贯通,故事条理清楚。使用顺叙法,必须特别注意剪裁,要做到详略得当、主次分明。《肖申克的救赎》《摔跤吧,爸爸》《西游记》《水浒传》《红楼梦》《三国演义》等影视作品都是顺叙。

2. 倒叙

倒叙是根据故事的需要,把事件的结局或某个最重要、最突出的情节提前到故事的开头,然后再从事件的开头按先后发展顺序进行叙述。《放牛班的春天》《阿甘正传》等就是倒叙。

3. 插叙

插叙是在叙述中心事件的过程中,为了帮助展开情节或刻画

人物,暂时中断叙述的线索,插入一段与主要情节相关的回忆或故事的叙述方法。相声《买猴》先是讲了采购员收到公司一个奇怪的通知——"到东北买猴儿五十个",正纳闷会不会是原来的文书马大哈出的错,但采购员想想觉得不会是他,因为马大哈已经被调离了原来的工作岗位。由此插叙了关于马大哈如何因出错而屡次被调离工作岗位。

思考与练习

1. 请观看以下电影,了解并掌握其中的主要人物、人物关系、主要事件和主要情节,选择两部写成1 000字左右的故事。

(1) 中国影片:

① 《一江春水向东流》(蔡楚生)

② 《小城之春》(费穆)

③ 《霸王别姬》(陈凯歌)

④ 《芙蓉镇》(谢晋)

⑤ 《本命年》(谢飞)

⑥ 《阳光灿烂的日子》(姜文)

⑦ 《花样年华》(王家卫)

⑧ 《一一》(杨德昌)

⑨ 《刺客聂隐娘》(侯孝贤)

⑩ 《卧虎藏龙》(李安)

⑪ 《英雄》(张艺谋)

⑫ 《山河故人》(贾樟柯)

⑬ 《桃姐》(许鞍华)

⑭ 《驴得水》(周申、刘露)

⑮ 《战狼2》(吴京)

(2) 外国影片:

① 《摩登时代》(英国,查理·卓别林)

②《精神病患者》(英国,阿尔弗莱德·希区柯克)
③《天堂影院》(意大利,朱赛佩·托纳托雷)
④《偷自行车的人》(意大利,维托里奥·德·西卡)
⑤《西伯利亚的理发师》(俄罗斯,尼基塔·米哈尔科夫)
⑥《辛德勒的名单》(美国,斯蒂芬·斯皮尔伯格)
⑦《阿甘正传》(美国,罗伯特·泽米基斯)
⑧《四百下》(法国,弗朗索瓦·特吕弗)
⑨《肖申克的救赎》(美国,弗兰克·达拉邦特)
⑩《罗拉快跑》(德国,汤姆·提克威)
⑪《放牛班的春天》(法国,克里斯托夫·巴拉蒂)
⑫《小鞋子》(伊朗,马基德·马基迪)
⑬《艺术家》(法国,迈克尔·哈扎纳维希乌斯)
⑭《你的名字》(日本,新海诚)
⑮《摔跤吧!爸爸》(印度,尼特什·提瓦瑞)

2. 仔细阅读《孔乙己》,体会白描手法。

孔 乙 己①

作者:鲁迅

鲁镇的酒店的格局,是和别处不同的:都是当街一个曲尺形的大柜台,柜里面预备着热水,可以随时温酒。做工的人,傍午傍晚散了工,每每花四文铜钱,买一碗酒,——这是二十多年前的事,现在每碗要涨到十文,——靠柜外站着,热热的喝了休息;倘肯多花一文,便可以买一碟盐煮笋,或者茴香豆,做下酒物了,如果出到十几文,那就能买一样荤菜,但这些顾客,多是短衣帮,大抵没有这样阔绰。只有穿长衫的,才踱进店面隔壁的房子里,要酒要菜,慢慢

① 鲁迅:《文学精读·鲁迅》,浙江人民出版社2018年版,第126—131页。

地坐喝。

我从十二岁起,便在镇口的咸亨酒店里当伙计,掌柜说,样子太傻,怕侍候不了长衫主顾,就在外面做点事罢。外面的短衣主顾,虽然容易说话,但唠唠叨叨缠夹不清的也很不少,他们往往要亲眼看着黄酒从坛子里舀出,看过壶子底里有水没有,又亲看将壶子放在热水里,然后放心:在这严重监督之下,羼水也很为难。所以过了几天,掌柜又说我干不了这事。幸亏荐头①的情面大,辞退不得,便改为专管温酒的一种无聊职务了。

我从此便整天地站在柜台里,专管我的职务。虽然没有什么失职,但总觉有些单调,有些无聊。掌柜是一副凶脸孔,主顾也没有好声气,教人活泼不得;只有孔乙己到店,才可以笑几声,所以至今还记得。

孔乙己是站着喝酒而穿长衫的唯一的人。他身材很高大;青白脸色,皱纹间时常夹些伤痕;一部乱蓬蓬的花白的胡子。穿的虽然是长衫,可是又脏又破,似乎十多年没有补,也没有洗。他对人说话,总是满口之乎者也,教人半懂不懂的。因为他姓孔,别人便从描红纸②上的"上大人孔乙己"这半懂不懂的话里,替他取下一个绰号,叫作孔乙己。孔乙己一到店,所有喝酒的人便都看着他笑,有的叫道:"孔乙己,你脸上又添上新伤疤了!"他不回答,对柜里说:"温两碗酒,要一碟茴香豆。"便排出九文大钱。他们又故意地高声嚷道:"你一定又偷了人家的东西了!"孔乙己睁大眼睛说:"你怎么这样凭空污人清白……""什么清白?我前天亲眼见你偷了何家的书,吊着打。"孔乙己便涨红了脸,额上的青筋条条绽出,争辩道:"窃书不能算偷……窃书!……读书人的事,能算偷么?"

① 荐头,推荐作保的人。
② 描红纸,又称描朱。是一种印有红色楷书供儿童描摹用的毛笔字帖。旧时较通行的帖文中常有"上大人孔乙己化三千七十士尔小生八九子佳作仁可知礼也"这样笔画简单的文字。

接连便是难懂的话,什么"君子固穷"①,什么"者乎"之类,引得众人都哄笑起来:店内外充满了快活的空气。

听人家背地里谈论,孔乙己原来也读过书,但终于没有进学②,又不会营生;于是愈过愈穷,弄到将要讨饭了。幸而写得一笔好字,便替人家钞钞书,换一碗饭吃。可惜他又有一样坏脾气,便是好喝懒做。坐不到几天,便连人和书籍纸张笔砚,一齐失踪。如是几次,叫他钞书的人也没有了。孔乙己没有法,便免不了偶然做些偷窃的事。但他在我们店里,品行却比别人都好,就是从不拖欠;虽然间或没有现钱,暂时记在粉板上,但不出一月,定然还清,从粉板上拭去了孔乙己的名字。

孔乙己喝过半碗酒,涨红的脸色渐渐复了原,旁人便又问道:"孔乙己,你当真认识字么?"孔乙己看着问他的人,显出不屑置辩的神气。他们便接着说道:"你怎的连半个秀才也捞不到呢?"孔乙己立刻显出颓唐不安模样,脸上笼上了一层灰色,嘴里说些话;这回可是全是之乎者也之类,一些不懂了。在这时候,众人也都哄笑起来:店内外充满了快活的空气。

在这些时候,我可以附和着笑,掌柜是决不责备的。而且掌柜见了孔乙己,也每每这样问他,引人发笑。孔乙己自己知道不能和他们谈天,便只好向孩子说话。有一回对我说道:"你读过书么?"我略略点一点头。他说:"读过书……我便考你一考。茴香豆的茴字,怎样写的?"我想,讨饭一样的人,也配考我么?便回过脸去,不再理会。孔乙己等了许久,很恳切地说道:"不能写罢?……我教给你,记着!这些字应该记着。将来做掌柜的时候,写账要用。"我暗想我和掌柜的等级还很远呢,而且我们掌柜也从不将茴香豆上账;又好笑,又不耐烦,懒懒地答他道:"谁要你教,不是草头底下一

① "君子固穷",语见《论语·卫灵公》,指君子安贫乐道。
② 进学,科举时代,童生应岁试、科试而取中入县学,称为进学。

个来回的回字么?"孔乙己显出极高兴的样子,将两个指头的长指甲敲着柜台,点头说:"对呀对呀! ……回字有四样写法①,你知道么?"我愈不耐烦了,努着嘴走远。孔乙己刚用指甲蘸了酒,想在柜上写字,见我毫不热心,便又叹一口气,显出极惋惜的样子。

有几回,邻舍孩子听得笑声,也赶热闹,围住了孔乙己。他便给他们茴香豆吃,一人一颗。孩子吃完豆,仍然不散,眼睛都望着碟子。孔乙己着了慌,伸开五指将碟子罩住,弯腰下去说道:"不多了,我已经不多了。"直起身又看一看豆,自己摇头说:"不多不多!多乎哉? 不多也。"②于是这一群孩子

都在笑声里走散了。

孔乙己是这样的使人快活,可是没有他,别人也便这么过。

有一天,大约是中秋前的两三天,掌柜正在慢慢地结账,取下粉板,忽然说:"孔乙己长久没有来了。还欠十九个钱呢!"我才也觉得他的确长久没有来了。一个喝酒的人说道:"他怎么会来?……他打折了腿了。"掌柜说:"哦!""他总仍旧是偷。这一回,是自己发昏,竟偷到丁举人家里去了。他家的东西,偷得的么?""后来怎么样?""怎么样? 先写服辩③,后来是打,打了大半夜,再打折了腿。""后来呢?""后来打折了腿了。""打折了怎样呢?""怎样?……谁晓得? 许是死了。"掌柜也不再问,仍然慢慢地算他的账。

中秋过后,秋风是一天凉比一天,看看将近初冬;我整天地靠着火,也须穿上棉袄了。一天的下半天,没有一个顾客,我正合了眼坐着。忽然间听得一个声音:"温一碗酒。"这声音虽然极低,却很耳熟。看时又全没有人。站起来向外一望,那孔乙己便在柜台下对了门槛坐着。他脸上黑而且瘦,已经不成样子;穿一件破夹

① "回字有四样写法",据《康熙字典·备考》,回字可分别写作:回、囘、𠕣、𡇌。
② "多乎哉? 不多也",语出《论语·子罕》。孔乙己所用与原意无关。
③ 服辩,又作伏辩,即认罪书。

袄,盘着两腿,下面垫一个蒲包,用草绳在肩上挂住;见了我,又说道:"温一碗酒。"掌柜也伸出头去,一面说:"孔乙己么?你还欠十九个钱呢!"孔乙己很颓唐地仰面答道:"这……下回还清罢。这一回是现钱,酒要好。"掌柜仍然同平常一样,笑着对他说:"孔乙己,你又偷了东西了!"但他这回却不十分分辩,单说了一句"不要取笑!""取笑?要是不偷,怎么会打断腿?"孔乙己低声说道:"跌断,跌,跌……"他的眼色,很像恳求掌柜,不要再提。此时已经聚集了几个人,便和掌柜都笑了。我温了酒,端出去,放在门槛上。他从破衣袋里摸出四文大钱,放在我手里,见他满手是泥,原来他便用这手走来的。不一会,他喝完酒,便又在旁人的说笑声中,坐着用这手慢慢走去了。

　　自此以后,又长久没有看见孔乙己。到了年关,掌柜取下粉板说:"孔乙己还欠十九个钱呢!"到第二年的端午,又说"孔乙己还欠十九个钱呢!"到中秋可是没有说,再到年关也没有看见他。

　　我到现在终于没有见——大约孔乙己的确死了。

<div style="text-align:right">一九一九年三月①</div>

① 根据《附记》,本文当作于 1918 年冬。此处所署日期为鲁迅编集时补记。

第十六章　故事命名

最后，要谈一谈故事的命名。为什么在最后谈呢？当我们看故事的时候，往往最先看到的就是故事的名字，而在创作故事的时候，名字往往是最后才能确定的。虽然，我们在创作的初始阶段会有一个初步拟定的名字。随着写作的深入，作者的想法会有所改变，原先的设想也会有所改变、优化或深化。所以，到最后作者可能要重新审视故事的名字。

一、人名

以人名为作品名称的有：《俄狄浦斯王》《安提戈涅》《理查三世》《李尔王》《罗密欧与朱丽叶》《梁山伯与祝英台》《曹操与杨修》《神笔马良》《李四光》《阿甘正传》《陈毅市长》等。

二、地名

以地名为作品名称的有：《啊,野麦岭》《上甘岭》《野猪林》《长坂坡》《极乐空间》《小小得月楼》等。

三、物名

以物品为作品名的有：《桃花扇》《皇帝的新装》《小鞋子》等。

四、事件

以某一具体事件为作品名的有:《失街亭》《空城计》《斩马谡》《龟兔赛跑》《比利·林恩的中场战事》《三打白骨精》《七擒孟获》《愚公移山》《精卫填海》《女娲补天》《东京沉没》《血战钢锯岭》《火星营救》《牯岭街少年杀人事件》等。

以重大历史事件为作品名称的有:《西安事变》《开天辟地》《建党伟业》《建国大业》《建军大业》等。

五、时间

以时间为作品名称的有:《127 小时》《1942》《2012》《2046》等。

六、关键台词

选取故事中重要的台词作为作品名的有:《集结号》《我不是潘金莲》《一个都不能少》《你好,之华》《有话好好说》《今天我休息》等。

七、古诗词

也有选取古诗词中的诗句为作品名称的,如《一江春水向东流》,诗句出自南唐诗人李煜的《虞美人·春花秋月何时了》:

春花秋月何时了?往事知多少。小楼昨夜又东风,故国不堪回首月明中。

雕栏玉砌应犹在,只是朱颜改。问君能有几多愁?恰似一江春水向东流。

《虞美人》是李煜的代表作,也是李后主的绝命词,在写下这首《虞美人》后,宋太宗恨其"故国不堪回首月明中"之词而毒死了他。

李煜是一个亡国之君，他的词是亡国之君的内心痛楚，这种心情与电影《一江春水向东流》反映的抗战时期抗日救亡的时代背景和人民内心的痛楚十分贴切。

电影《巴山夜雨》名字出自晚唐李商隐的《夜雨寄北》：

君问归期未有期，巴山夜雨涨秋池。
何当共剪西窗烛，却话巴山夜雨时。

表达了主人公悲痛中又蕴含着希望的心情。

八、象征与隐喻

还有在作品名称中体现象征和隐喻意义的，比如《乌鸦与麻雀》《小城之春》《马路天使》《放牛班的春天》等。

思考与练习

请为以下故事命名：

（1）故事一

司机给老板开车太惊险了。上周开到僻静处，一帮人拦住车把老板拉下去一通揍，临走时警告老板他得罪人了。

今天又远远地看到一伙人堵在小路上，老板赶紧说："咱俩换个座位吧，给你10万块钱！"司机咬咬牙同意了。结果这次先被拉出去的是司机。上车后又听到老板一通鬼哭狼嚎，那伙人临走告诉我："这次先废了你司机，下次就是你！"①

（2）故事二

那年我上初三。有一天，班里新来了一位英语老师，非常漂

① 资料来源参见哈哈网：https://www.hahamx.cn/joke/2268091，选入本书时有修改。

亮。我第一次见到她就喜欢上了她。

那天晚上,月光如水。晚自习后,我独自一人来到英语老师住的宿舍门口。

我急切地想表白。那时青春期荡漾翻滚,却不知道用什么方法。

想念佳人,思绪良久,夜凉有霜。我在旁边的地上捡起了半截砖头,上面写着一句爱的心声:"爱你!万年。"扔了进去。撒腿就跑。

第二天早上开全校大会时,校长头上缠着绷带,当众宣布:"开除本校保安王万年!……"①

(3) 故事三

爸爸:"儿子你觉得爸爸壮吗?"

儿子:"嗯。"

爸爸:"你觉得少林功夫厉害吗?"

儿子:"厉害。"

爸爸:"如果我剃成光头,练少林功夫好吗?"

儿子拍手:"太好了。"

第二天,儿子看到光头的爸爸,高兴地说:"爸爸加油,一定要练成高手。"

那天,是爸爸化疗的前一天。②

① 资料来源参见百度贴吧:http://tieba.baidu.com/p/4907264916。
② 资料来源参见个性网:https://www.gexing.com/qianming/43029636.html。

第十七章　故事范文（艺考参考）

对于准备参加编导类高考的学生，这里要郑重推荐一篇原刊登于《故事会》的故事——《人眼看狗》。推荐这篇故事的原因在于它的构思非常精巧，故事充满悬念，一波三折，并在最后推向高潮。整个故事以小见大，发人深省，是一篇优秀的故事。

下面从《2019年上海高招编导类专业统一考试说明》中摘录一段上海市编导类统考关于故事创作考试的要求，可以说很能代表各类编导统考和各大艺术院校关于故事创作这一考试科目的要求。至少万变不离其宗。

故事创作要求：
1. 创作内容
（1）事件：故事应由一个或多个具体事件构成。
（2）人物：构成事件发展的主要角色与次要角色。
注意以下方面：
① 外貌特征与心理特征的描述。
② 人物之间的关系。
③ 性格的发展。
（3）场面：构成事件发展的环境。
注意以下方面：
① 适当介绍时间、地点。
② 环境的特征。

③ 人物与环境的关系。

(4) 主题：通过事件表达的中心思想。

注意以下方面：

① 主题健康。

② 不要将主题直白地讲出来，而要通过故事传达出来。

2. 创作要求

(1) 立意明确清晰。

(2) 情节合理独创。

(3) 角色鲜明生动。

(4) 结构合理巧妙。

(5) 语言自然流畅。

3. 考试形式

(1) 根据提供的文字、图片等资料，编写相关的故事。故事内容必须用到图片等资料所提供的时间和空间、人物形象以及物件。

(2) 考试时间 120 分钟。

(3) 1 500 字以上。

人 眼 看 狗[①]

作者：尘世伊语

林老头在机关大院看大门几十年了，一直勤勤恳恳，认真负责。今年，孙子小豆子放寒假了没人带，林老头就把他接来，十几平方的门卫传达室，爷孙俩吃住都在里面。

周一这天早上，保卫股的刘勇军刚进单位大门就叫了起来："林老头，我们大院里怎么跑进来一只野狗，你是怎么看大门的？"

① 资料来源参见故事中国：http://www.storychina.cn/frmOnlineStory_Detail.aspx?ID=2709。

林老头心里暗叫不好,这机关大院墙高门严,连个狗洞都没有,怎么会冒出条狗? 会不会是小豆子出来进去的时候没注意,把街上的野狗放了进来?

　　林老头赶紧跑到院子里一看,一只毛色黑白相间的大狗正悠闲地趴在地上晒太阳呢。他赶紧拿起扫帚去赶,那狗很机警,飞快地跑开了。机关大院里有三座办公楼,狗像是摸清了地形,东窜西躲,林老头追得气喘吁吁,也没赶上它。

　　刘勇军见了说道:"这是谁放进来的,叫谁负责。"别看刘勇军只是个保卫股长,平时说话官腔十足,拿腔拿调的。林老头仔细想了半天,说道:"昨天是周末没人来,我记得就王副主席来过,他进来时还跟我打了声招呼。"

　　刘勇军眼珠子一转,说道:"原来是王副主席,他是区爱狗协会的副主席,这狗是不是他故意放进来的? 不急,你先别赶,等他开会回来我问问。"

　　林老头放下扫帚,扶着腰,回到传达室,问小豆子:"你昨天有没有把一只狗放进大院里?"小豆子的脑袋摇得像拨浪鼓,林老头这才放心。这时刘勇军来了,把手中的塑料袋往桌上一丢,说道:"这是我早上买的早点,你拿去把狗喂一下,学习王副主席有爱心,我贡献两个包子。"

　　林老头赶紧点头,他看见小豆子望着两个热热乎乎的肉包子一动不动,他明白孙子的心,就说:"过两天爷爷带你上街,给你买肉包子吃。"小豆子眼睛里冒光,欢快地说道:"太好了,谢谢爷爷!"

　　林老头让小豆子拿着肉包子去喂狗,肉包子油光光的,散发着一股香味,馋得林老头肚子"咕咕"直叫,他这才想起自己还没吃早饭呢,忙在电饭锅里煮上白菜泡饭。

　　小豆子拿着肉包子去喂狗,不一会儿就蹦蹦跳跳地回来了。他开心地对林老头说:"那狗可喜欢我了,还在我手里吃了肉包子。"

林老头叮嘱道:"你跟狗不熟,小心它会咬人。"

小豆子说:"不会的,我们村里的狗都跟我是好朋友。"

林老头从电饭锅里盛起泡饭,正准备跟小豆子吃,可还没吃进嘴,刘勇军就气势汹汹地进来了,他满脸通红,像受了极大的委屈般叫道:"王副主席说他没有带狗进大院,这狗要是在大院里咬人可不得了,你赶紧的,不管用什么办法都要把它赶出去!"

林老头点点头,放下碗就往院子里走。小豆子拦着他,说道:"爷爷,你可别打它。"林老头哄道:"爷爷只是把它赶出去,不会打它的,它在哪吃的包子?"

小豆子往花坛的方向指了指,果然,那条大狗还在花坛边,它一见林老头拿着扫帚,马上机灵地跑开了,林老头跟在后面追了几圈也没撵上它。刘勇军见了,也拿起一把铁锹来帮忙,两个人对一条狗围追堵截,大院里像演大戏般热闹,大家都围了过来。

秘书小周穿着职业套装,捧着玫瑰花茶,亭亭玉立地站在窗边看了一会儿,突然说道:"这狗我看着眼熟,好像是、好像是郝局长家的边牧。"

刚停下来歇口气的刘勇军一听,惊得从凳子上跳了起来,叫道:"你看清楚了?这不是只野狗吗,咋成郝局长家的了?"

小周对着刘勇军翻了个白眼,说:"你自己傻,边牧和野狗分不清,我跟你一样啊?"

刘勇军赶紧上网一查,果然,边牧的图片跟眼前这条黑白毛色的大狗一模一样,是名贵的犬种,价格不菲。

刘勇军早就听人说郝局长家养了条大边牧,局长夫人可宝贝了。小周说道:"郝局长的夫人出国了,局长这个星期又出差,这狗没地方放,是不是他放到咱们大院里来,让大家帮忙照看一下?"

郝局长去省城参加一个重要会议了,这时候打电话怕是会影响领导。刘勇军仔细看看这狗灵巧的身姿、发亮的皮毛,确实不像野狗,应该就是郝局长家的边牧了。

小周继续说:"听说边牧是狗中智商最高的,我记得郝局长说过他家的狗可记仇了,别人对它有一点不好,它就会告状。"

这话把刘勇军吓得一哆嗦:"一条狗,它、它难道还会说话?"

小周轻蔑地说道:"这你就不懂了吧,我上次在杂志上看到,一条狗过了八年还把当初打它的一个小男孩认出来给咬了呢。"

刘勇军听得脸色发白,赶紧把手里的铁锨扔了,冲着林老头大叫:"快把院门关好,郝局长出差三天,他的狗可不能丢了!"

接着,刘勇军去外面买来面包、火腿肠、茶叶蛋……看得小豆子口水直咽。刘勇军拿着吃的去喂狗,那条大狗见他来了就跑得老远,怎么都不过来。刘勇军心里暗暗骂自己,连条狗的马屁都拍不上,他没好气地站起身来,把东西往林老头面前一丢,说道:"你去把它喂了,在郝局长回来之前,可不能让它瘦了。"

小豆子仰着头眼巴巴地望着林老头,没等他说话,就说:"爷爷,我知道别人的东西不能吃,爷爷会给我买的,这些我都拿去喂狗。"说完,他乖巧地拿着东西出去了,林老头的眼圈红了又红。

还别说,小豆子一出现,那条大狗就跑上前,围着小豆子亲昵地摇尾巴,大口地在他手上吃着东西。见狗吃东西了,刘勇军这才放心。

三天后,郝局长回来了,刘勇军赶紧汇报道:"局长,您家的狗在我们大院里养得可好了,我专门给它买了许多好吃的……"

郝局长打断他的话,说:"什么?我家的狗?我出差前就把我家乐乐放到宠物店去寄养了,它怎么可能在大院里?真是可笑。"

刘勇军一听这话,脸涨得通红,呆在原地半天说不出一句话来。

这时刚好林老头过来问刘勇军:"今天要给狗吃点什么?昨天买的东西已经吃完了。"

刘勇军气呼呼地说:"吃什么吃?哪里来的狗,在这白吃白喝了这么多天,你赶紧给我搞清楚。"

事情终于搞清楚了,林老头在大院的下水道出口附近找到一个不大不小的洞,那里有几块砖松了。

堵好了洞,怎么把这条狗捉住呢?刘勇军想,要是在大院里搞得鸡飞狗跳的,领导看到了,自己又得挨批。一不做二不休,反正是条没主的狗,干脆买点老鼠药把它毒死,找个地方一埋就干净了。

刘勇军买了两个肉包子,放上药,往林老头的传达室一丢,吩咐道:"再给它喂一次食。"

刘勇军回到办公室,正哼着小曲喝茶,郝局长一把推门跑了进来,把刘勇军吓了一跳,忙站起来说道:"郝局长,您有事给我打个电话就行了,怎么亲自来了?"

郝局长胖,跑得气喘吁吁,说道:"我刚回来,宠物店的人跟我说,狗跑了,你说大院里有只狗,它在哪?一定是我的乐乐,我带它来过大院,它是来找我的。"

刘勇军脑子里轰的一响,顿时觉得天旋地转,他赶紧往传达室跑,边跑边叫:"林老头,你等等……"

等刘勇军冲到传达室时,看见林老头正抱着小豆子号啕大哭,小豆子口吐白沫,奄奄一息地说:"狗、狗不肯吃,我就吃了……"

点评:

这个故事十分吸引人,符合好故事的标准,塑造了老实的看门人林老头、势利的保卫科长刘勇军、天真善良的孩子小豆子的形象,故事的寓意让读者深受触动。故事描写的人物很寻常,在生活中随处可见,而它设计的故事却饶有趣味,立意也是高于生活的。

从人物设定上来看,他们的名字非常有生活气息,也符合人物的身份和性格。人物关系,特别是刘勇军和几位领导的微妙关系设计得很好,刘勇军对领导和林老头的不同态度,体现出他势利小人趋炎附势的性格。

"一条无主野狗闯入机关大院"的事件设计得非常巧妙,而后面一连串事件的铺排也一步步地把故事推向高潮。

故事充满戏剧性,戏剧情境的设置给刘勇军挖了个"坑",处理这条狗的妥善与否影响到他在单位里是否能够得到领导的认可。一条狗的出现让刘勇军内心十分纠结,他便把怒气撒到了林老头的头上。人物之间的冲突,既有意志的冲突——要不要把狗赶走,又有性格的冲突——势利小人与老实正直,溜须拍马与长官做派之间的冲突。

故事围绕整体悬念"狗是谁的""要不要赶走"展开,一波三折,人物态度反复多变,最后才解开悬念。

故事的误会由一条不会说话的狗和不认识狗主人是谁的人物构成,巧合的是大院的几位领导都是养狗的。

故事的发现和突转出现了好几次,每一次发现都造成刘勇军对狗的态度的180度变化。而最后局长自己的发现,造成故事的终极反转。

故事的高潮在接近结尾的地方,当刘勇军决定毒死狗并安排人去实施的时候,局长却告诉他狗是自己的,刘勇军慌忙去找狗,却发现小豆子误食了毒包子。由此,故事的主题出现在人们面前,即它狠狠地批判了现实中的势利小人和某些不正常的人际关系和官场生态。

故事的结构完整、清晰,令人读起来酣畅淋漓。细节的设计非常巧妙:不会说话的狗、毒包子、单位围墙的洞都准确地构成剧情的合理关键细节。此外,人物的语言和动作也都准确地体现出各种人物的性格和身份。

故事的写作采用白描手法,简单明了,寥寥数语,人物跃然纸上。另外,第三人称的写作角度也很重要。这是它与小说写作的一个重大区别之一。

第十八章　延　伸　阅　读

　　本章选取了作者历年来写过的电视剧剧本(文学本)、微电影剧本(分镜头本)、情景剧剧本、电视节目策划书、电视栏目专题片文学本、电视栏目创意策划过程一席谈、系列短视频策划方案、影视广告片创意脚本。便于初学者了解"故事核"与它的衍生品——剧本、广告创意、电视节目策划的相通性。

　　电视剧和微电影、短视频、影视广告创作需要运用视听语言来构建故事,需要作者有更强的画面感;情景剧创作更像"多视角"的舞台剧,需要作者有更强的舞台感;电视节目、专题片文学本需要结合目标受众的需求进行创意,求新、求异,要能够吸引观众且有一定的意义。

一、电视剧剧本

"百家心"海派喜剧

<p align="center">《老娘舅》
——第五集《爱心放送》</p>

<p align="right">编剧：马骏</p>

1. 马路上　日　外

老娘舅搀扶着一名低龄学童过马路。

学童过马路后向老娘舅挥手："谢谢老爷爷。"

老娘舅笑眯眯地:"不要谢!"

几滴雨水滴到老娘舅头顶上,老娘舅摸了摸光秃秃的头顶心,望了望天空。

天空阴沉沉的,彤云密布,雨已经开始纷纷扬扬地下了起来。

街上没带伞的行人争先恐后地躲在街边屋檐下,或是挤上公共汽车、小巴士,拦截出租车。

正在老娘舅不知所措的时候,一柄红色的印有"爱心放送"字样的雨伞遮住了老娘舅。

老娘舅转身一瞧,一位亭亭玉立的姑娘头戴摩托车头盔,撑着雨伞站在他面前,她是广播电视台"爱心放送"节目主持人艾新。

老娘舅:"你是——"

艾新:"老伯伯,刚才看到你搀扶小孩过马路,我觉得你是个很有爱心的人,你没有带伞,这把伞就送给你了!"说着她把伞柄交到老娘舅手里。

老娘舅推托着:"这哪能好意思,我们认也不认得。"

艾新:"假使我们只帮助认得的人,这只能叫偏心,我们去帮助需要帮助的人,这叫爱心。"

老娘舅点头说:"那你呢?"

艾新:"我有摩托车,一会儿就到了。"说着她骑上停在路边的摩托车。

老娘舅:"你叫啥名字,我这伞哪能还给你?"

艾新:"我叫艾新。伞用不着还了,留个纪念吧。"

老娘舅望着艾新骑摩托车疾驰而去的背影,自言自语:"艾新——倒确实蛮有爱心的。"

2. 街拐角　日　外

挺着大肚子的吴慧举着一只塑料袋躲在屋檐下。

老娘舅经过这里,发现了她,想把伞给她撑,又觉得非常冒昧,在犹豫不决中他已走过她的身边。

老娘舅停住脚步:"(画外音)你怎么这么自私,人家大肚子一旦被雨淋,感冒发烧,会影响肚皮里的小人呀。"想着他又折转身,向吴慧走来。

刚走到吴慧身边,他偷眼观察她,发现她根本没有注意他,便又走了过去。

老娘舅一边走一边思忖:"(画外音)我这是哪能啦,怕她当我吃豆腐?昨天晚报上讲有一个老花痴专门吃小姑娘豆腐,现在被逮捕法办——咳,我在做好事情。想介许多做啥!"

老娘舅一跺脚,转身又向吴慧走来。

他走到吴慧身边,用伞帮她遮住雨水,并不自然地朝她笑笑。

吴慧被他笑得有点汗毛凛凛:"你,你想做啥?"

老娘舅:"我不想做啥。"

吴慧:"不想做啥?那你这样做啥?"

老娘舅:"我只想帮你遮雨,肚皮里有小人,身体千万要当心,我老婆当年怀孕的时候,刮风下雨我都不让她出门的。"

吴慧表情缓和下来:"可是我们也不认得。"

老娘舅一时语塞,很快想起了艾新的话:"假使我们只帮助认得的人,这只能叫偏心,我们去帮助需要帮助的人,这叫爱心。"

吴慧不住地点头:"老伯伯,你真是个热心肠。其实我家住得不远,我只要搭搭你的伞就可以了。"

老娘舅:"好的,我先送你回去,反正我家也在附近。"

3. 吴慧家　日　内

这是一幢高层建筑。吴慧的家在八楼。

吴慧的丈夫李云在房间里焦急地等待。

李云隔着窗户看楼底下。

此时,老娘舅和吴慧合撑着一把伞向大楼走来。伞面上"爱心放送"清晰可见,吴慧从伞底下走出来,向老娘舅挥手道别。

4. 电梯　日　内

电梯外楼层指示灯闪烁着,表示着从底楼开始上升。指示灯表明电梯到了八楼。

电梯门打开,吴慧走了出来。

5. 吴慧家　日　内

吴慧来到自己家门口,按了几下铃。里面没反应,她自己掏钥匙打开门,发现李云坐在沙发上跷着二郎腿看报纸。

吴慧:"你在家呀,我按门铃你怎么没反应?快来帮我脱脱鞋子。"

李云坐在那儿一动也不动:"你没看到我在看报纸!"

吴慧生气地脱下鞋扔在地上:"好的呀,结婚前任劳任怨,现在你从奴隶到将军了是么?"

李云:"将军?哼,只恐怕将军帽没有戴上,先戴上其他帽子了!"

吴慧:"这话什么意思?"

李云:"你当然不懂啥意思喽,有这么多爱心放送给你;我这颗心你哪能会懂!"

吴慧恍然大悟,哑然失笑:"哦,你是指刚刚送我的……"

李云火了:"白马王子!"

6. 马路上　日　外

老娘舅那张满是皱纹的脸。

一位撑单拐的残疾青年在雨中艰难地行走着。

老娘舅把伞交给他。

残疾青年:"老伯伯,那你……"

老娘舅指了指自己不远处的家:"我已经到家了。"

说着老娘舅冲进大雨中,向自己家跑去。

7. 吴慧家　日　内

李云:"好啊,你到底想走明棋还是暗棋?"

吴慧："啥个明棋暗棋,我们又不是在走军棋。"

李云："那我问你他是啥单位的?"

吴慧："不晓得。"

李云："做啥事体的?"

吴慧："不晓得。"

李云："叫啥名字?"

吴慧："不晓得。"

李云："好的呀,你倒蛮适合做地下工作者的,一问三不知,牙齿咬得蛮牢的。"

吴慧："哪能我跟你讲的你都不信。我今天真的是碰着好心人了。难道你还要我把他找到当面对质?"

李云："反正我不看到人是不会相信的。"

吴慧气咻咻："好,我去给你把人找来。"

8. 街拐角　日　外

吴慧在来来往往的人群中搜寻着。

老娘舅买好菜拎着一马夹袋的鱼肉蔬菜走来。

吴慧眼睛一亮："老伯伯,你还记得我吗?"

老娘舅辨认着,似曾相识:"哦……不认得。"

吴慧："就是那天下雨,你用伞把我送回家。"

老娘舅还是有点想不起来,木然地:"哦哦。"

吴慧："老伯伯,你帮忙帮出麻烦了,现在我不多讲了,你跟我到家里去跑一趟。"

老娘舅被吴慧不由分说拉着就走。

9. 吴慧家　日　内

吴慧打开家门,老娘舅拎着马夹袋站在李云面前。

吴慧："他就是那天撑伞送我回家的人。"

李云有点愕然："就是他?这就是你的白马王子?"

老娘舅："你哪能晓得我年轻的时候是交关姑娘心目中的白马

王子？那时真是英俊潇洒,现在老了,环保工作没有做好,头上森林变成撒哈拉大沙漠了。"

李云："既然你讲是他送你回家的,那么请他把那把雨伞拿出来看看。"

吴慧用求援的目光看着老娘舅："老伯伯,麻烦你辛苦跑一趟好么？"

老娘舅："这倒尴尬了,那天我送你之后,又碰到一个撑拐杖的残疾小伙子,反正我也到家了,我就把伞送给他了。"

吴慧失望的眼神。

李云不信任地扭过头："巧倒是巧的呀。"

吴慧："你怎么这么不相信人？"

李云："我不信任你？空口无凭你晓得吗？你随便到马路上拉一个人来作证,叫我怎么相信呢？"李云气鼓鼓地拎起公文包："好了,我走了,晚上还有点事体,不回来吃饭。希望能在明天上午十点之前你给我看到证明你无辜的证据,否则这小人我是不想要的。啥人晓得他是不是我的。"

李云走出家门,重重地把门关上,又打了门,急匆匆离去……

吴慧委屈地掉下眼泪。

老娘舅劝慰道："别难过别难过。现在要消除你们夫妻之间的误会,关键是找到那把印有'爱心放送'四个字的伞。对了,这把伞是纪念伞,肯定不止一把。"

吴慧："要找到这把伞不是像大海捞针一样困难嘛！"

老娘舅："我听过气象报告的,最近几天都是以多雨天气为主的,我到马路上去找找看,说不定运气好就能碰着。"

10. 马路上　日　外

大雨倾盆而下。

老娘舅撑着一把黑伞在马路上徘徊着。

一个身材修长的姑娘撑着"爱心放送"伞在雨中款款而行。

老娘舅眼睛一亮,紧紧尾随她。

姑娘感觉有人跟踪她,故意穿过商场、闹市。

老娘舅也在她身后紧赶慢赶。

姑娘在一个水果摊前站定,突然转过身,鄙视老娘舅:"你想做啥?"

老娘舅:"不做啥,你这伞能不能借我用一用?"

姑娘:"你当你是许仙,我是白娘子,我们在断桥相会是吗?"

老娘舅:"嘿嘿,许仙我不敢当的。"

姑娘:"骨头轻!你只老花痴!"姑娘捡起水果摊上的一只苹果,向老娘舅扔去,转身便走。

老娘舅刚要追,被水果摊主拦住:"苹果!"

老娘舅:"对,苹果还给你。"

水果摊主:"我这只苹果掼来掼去掼坏脱啊,付钞票。"

老娘舅:"啥?"

11. 老娘舅家　夜　内

老娘舅手里捏着那只苹果愁眉不展。

老舅妈关切地:"老头子,你哪能啦,回到家里就唉声叹气。"

老娘舅:"这桩事体都要怪那把该死的伞,现在造成人家夫妻产生误会……"

半导体里传出悠扬的乐曲和主持人甜美的声音:"听众朋友们,现在是《爱心放送》节目时间,我是主持人艾新,首先让我们接听一位吴女士的电话,喂——"吴慧的声音传来:"我是一位怀孕的妻子。最近被丈夫无端地猜疑。我请求有人来帮助我。"

老舅妈制止老娘舅:"听——"

12. 吴慧家　夜　内

吴慧手捏电话机边抽泣边说:"我丈夫怀疑我有外遇,甚至怀疑我肚子里的孩子不是他的。他已经给我下了最后通牒,明天上午十点钟之前他如果看不到'爱心放送'的雨伞,他就不承认我肚

子里的孩子是他的。"

13. 电台播音室　夜　内

艾新带着监听耳机,对着话筒急切地呼叫:"朋友们,刚才吴女士的遭遇大家已经了解了,为了这个温馨的小家庭不在顷刻间土崩瓦解,请拥有'爱心放送'纪念伞的朋友献出你的爱心,给予帮助……"

14. 老娘舅家　日　内

老娘舅在他的黑伞上用颜料写着"爱心放送"。

老舅妈:"老头子,好好的一把伞哪能被你涂成这个样子!"

老娘舅:"这叫急事急办法。"

15. 吴慧家　日　内

吴慧坐立不安。

李云正收拾着行李。

时针指到了十点钟。

李云:"时间到了,你还有啥话好讲?"说着李云提起手提箱,走到窗前:"我敢保证连一个人影子也不会有。"突然,他愣住了,呆呆地望着楼下。

吴慧也走到窗前,好奇地向楼下望去。

楼下,撑开了一把把大红"爱心放送"伞,足有三十多把,其中包括那个撑拐杖的残疾青年,与老娘舅产生误会的妙龄女郎,红伞的中央,是老娘舅那把自己绘制的伞。

李云手中的提箱滑到地上:"我错了,你能原谅我吗?"

吴慧眼里噙着眼泪,点点头。

两人紧紧拥抱在一起。

墙上,两人拍的结婚照笑容灿然依旧。

定格,特技画面。

格言:

1. 尽管醋能治百病,可是醋心万万要不得。

2. 人人付出一份真诚,就会凝聚成一颗爱心,人人多一份猜

疑,就会使彼此感到恶心。

剧终

思考与练习

请讲一个与本故事的创意和结构类似的故事。

二、微电影剧本

×豪华汽车品牌

<div style="text-align:right">创意策划、编剧:马骏</div>

梦想篇(3'—5')

一、品牌定位(源自×豪华汽车品牌沟通 BRIEF)

1. 目标受众洞察

×豪华汽车的消费者,他们坚持自己的内心,不盲目追随大多数人的潮流,他们有深厚的文化底蕴,欣赏拥有历史感、坚定自我的品牌。

2. 品牌承诺

×豪华汽车是一款与众不同、低调奢华的车。

3. 品牌方向:引领非凡一代

二、故事梗概

梦想:二十年前,在一辆×豪华汽车婚车上,作为男花童的林大为认识了作为女花童的小薇。调皮的他掀开红盖头偷看新娘,他暗下决心,要娶和新娘一样美丽的小薇,要买和×豪华汽车一样气派的车。

追梦:十年后,林大为和小薇大学毕业了,他承诺,要努力工作,有能力买×豪华汽车了就娶小薇。

圆梦:又过去了十年,现在,林大为终于有能力买×豪华汽车了,服务周到、细心的×豪华汽车4S店销售员大陆为他和小薇的婚礼精心设计了一个"惊喜"!——一辆崭新的×豪华汽车正披着一块"红盖头",等待着他的主人来"揭幕"。更加令人激动的是,由6辆×豪华汽车组成的车队,共同见证了林大为与小薇的"圆梦"时刻。

三、分镜头剧本

人物:

林大为:男,30岁,公司高层管理人员。

小薇:女,29岁,公司中层管理人员。

大陆:男,26岁,×豪华汽车4S店销售服务人员。

镜头	场景	画面	声音	音效	备注
1	老式石库门前（日 外）	洒满地的红色炮竹纸。镜头从老式×豪华汽车婚车的LOGO开始扫过。<u>华丽的车身</u>。<u>闪亮的轮毂</u>。		热闹的炮竹声	
2	老款×豪华汽车婚车在行驶中（日 内）	车后排坐着10岁的林大为、10岁的小薇和新郎、新娘。新娘盖着红盖头。10岁的林大为手里捧着花束坐在新娘身边,偷偷去掀新娘的红盖头并偷看新娘。他的目光停留在×豪华汽车的<u>LOGO</u>上。（内心独白画外音）他的目光转移,与小薇四目交接。镜头从小薇的脸摇到她手里捧着的花。（叠化）	林大为的画外音:长大后,我也要娶这么漂亮的新娘,开这么气派的车!	电影《红高粱》迎亲唢呐曲	

（续表）

镜头	场景	画面	声音	音效	备注
3	闹市街道（日 外）	戴着学士帽的林大为把一束花交给戴着学士帽的小薇。 字幕：十年后 小薇：将来你什么时候娶我？ 林大为：我一定要买了它来娶你！ 镜头摇到街边停着的一辆×豪华汽车的LOGO。（叠化）	小薇：将来你什么时候娶我？ 林大为：我一定要买了它来娶你！	老狼《同桌的你》	
4	×豪华汽车4S店（日 内）	镜头从×豪华汽车的LOGO拉出。 气派的店堂。 帅气的销售员大陆热情地给30岁的林大为介绍×豪华汽车。 字幕：又一个十年后 随着销售员的介绍。 镜头扫过： 气派非凡的车身、车尾。 典雅精致的车内饰、可调控的车座——全体感座椅（带30项调节功能）。 ×豪华汽车的驾驶操控系统。——按键式换挡，运动、标准和舒适三种驾驶模式。 林大为向大陆征询的表情：我可以试驾一下吗？ 大陆的表情和肢体语言：当然，请！ 林大为上车，发动汽车。		罗大佑《光阴的故事》	

第十八章　延伸阅读

(续表)

镜头	场景	画面	声音	音效	备注
5	宽阔的马路上，×豪华汽车驶来（日　外）	×豪华汽车一个急停。[ACC智能自适应巡航系统（带自动跟车及行人防碰撞预警系统）]林大为下车，把车前的一只小狗抱到路边。	刹车声		
6	×豪华汽车在宽阔的马路上试驾（日　内）	林大为正在试驾中，大陆坐在副驾驶座位。镜头自然呈现：360度全景影像可视系统、HUD抬头显示系统、LKA车道保持辅助及LDW车道偏离警告系统。		舒畅的音乐	
7	大草坪（日　外）	穿着婚纱的未婚妻小薇正向远处眺望着。小薇用手机给林大为发消息。	手机信息发送声		
8	×豪华汽车4S店外（日　外）	×豪华汽车从外驶入，停下。			
9	×豪华汽车内（日　内）	正坐在驾驶座上体验的林大为收到短信，拿起手机。画面上出现对话框：怎么还没到？林大为用表情对大陆表示：就这么定了！（从口袋里拿出一个钻戒盒子，打开盒子，钻戒发出闪闪亮光）林大为用表情和动作向大陆表示：这是我准备送给爱人的结婚礼物。大陆用肢体语言表示：我可以帮你给她一个惊喜！	收到信息提示音		

(续表)

镜头	场景	画面	声音	音效	备注
		林大为怀疑的表情。 大陆肯定的表情,对林大为眨了一下眼睛,并拿出一个信封,上面写着——神秘计划。			
10	林荫大道 （日 外）	大陆驾驶着×豪华汽车在林间小道边停下,林大为下车,向大草坪跑去。			
11	林间小道 （日 外）	林大为一路小跑而来。			
12	大草坪（日 外）	林大为匆匆赶到,向未婚妻小薇表示歉意。 林大为把未婚妻小薇拉到另一侧草坪。		舒畅的音乐	
13	大草坪的另一侧 （日 外）	有一辆车外面盖着一块大红布。 林大为揭红布。 闪回：当年10岁林大为偷掀新娘红盖头的一瞬。 林大为掀开大红布,<u>一辆×豪华汽车出现在眼前</u>。 小薇感动的表情。 一旁,汽车销售员大陆及另四个帅哥美女出现了,举着带有"LOVE"的气球和花环。			
14	大草坪的另一侧 （日 外）	在众帅哥美女的见证下,林大为和小薇用双手一起按上密码锁,用密码打开×豪华汽车车门。			

(续表)

镜头	场景	画面	声音	音效	备注
15	大草坪的另一侧（日 外）	×豪华汽车内 日内 林大为和小薇分别坐进驾驶座和副驾驶座,调整座位,林大为用倒车辅助系统倒车,然后按前进挡前进。		舒畅的音乐	
16	大草坪的另一侧（日 外）	林大为和小薇的车后。 一辆又一辆×豪华汽车跟了上来。			
17	×豪华汽车内（日 内）	林大为打开REVEL®锐威音响系统,婚礼进行曲传了出来。 小薇通过后视镜,看到后面跟随的×豪华汽车(打着双闪灯)。			
18	后面的×豪华汽车（日 内）	销售员大陆正驾驶着车辆。车灯闪烁着,和前车打着招呼。		《婚礼进行曲》	
19	林大为驾驶的×豪华汽车（日 内）	林大为会心地打开了双闪。			
20	整条林荫大道上（日 外）	6辆×豪华汽车组成的车队打着双闪前进着。			
21	第一辆×豪华汽车（日 外）	新娘小薇钻出天窗,和后面的×豪华汽车车队挥着手。婚纱迎风飘动。 特效字幕:×豪华汽车引领非凡一代(叠化)			

(续表)

镜头	场景	画面	声音	音效	备注
22	林大为和小薇的家（日 外）	在一声婴儿的啼哭声中。前一个镜头的字幕叠化为一张印有×豪华汽车LOGO和×豪华汽车口号的祝福卡片：大为、小薇，结婚周年快乐！	画外音：一声婴儿的啼哭声		
23	林大为和小薇的家。（日 外）	大陆和一群帅哥美女出现在大为和小薇家的花园里。所有人都围绕着抱着婴儿的大为和小薇	欢声笑语		
24	林大为和小薇的家。（日 外）	镜头拉出，联排别墅，花园旁停着×豪华汽车。			
		字幕：The end。			

注：强化表现车内外装饰及功能的部分均用下划线标注。

三、情景剧剧本

<p align="center">《老娘舅》
——第二集《万事开头难》</p>

<p align="right">编剧：马骏</p>

人物：

老娘舅

老舅妈

董慧芳

董小芳

梅艳萍

第十八章 延伸阅读

少妇

中年妇女

中年男人

个体户

男男女女

〔老娘舅家客厅,夜。

〔老舅妈在厨房房里收拾。

〔老娘舅兴奋地从室内走了出来。

老舅妈(嗔怪):老头子,你吃过夜饭朝房间里一钻做到啥?!

老娘舅:快,快点听新闻(把手中半导体凑到老舅妈耳边)!

老舅妈:是伊拉克和美国又打起来了?!

老娘舅:反正是重要新闻!

〔老娘舅把半导体调到新闻节目。

老舅妈:有啥花头经?!

〔画外音:"今天下午,我们采访了专做分外事的'老娘舅',问他最近有什么新的打算?老娘舅回答说……"

老娘舅:老头子,人家采访你,你不讲个我听,蛮好!

老娘舅:嘘,别响!

〔老娘舅的声音:"我已经向有关部门申请登记,成立一个'家政服务中心',这个中心是由民实业公司帮助注册成立的,由我担任中心的经理……"

老舅妈:想不到我要做经理的太太了!

〔老娘舅的声音:"我们中心将积极吸纳下岗人员,为社会各界提供优质、高效、全方位的家政服务……"

〔主持人的声音:"以上是由本台记者为您报道。"

老舅妈(关掉半导体):哎,开了家政服务中心,业务啥地方来?

老娘舅:人家电视台做过市场调查的,上海现在双职工家庭很多,平时很忙,到了双休日总想休息休息。那么请个家政服务员

来帮忙,自己用钞票来买个轻松,自己可以更好地投入工作。你看,现在电视台一报道,再请报社记者帮我在报纸上一宣传,人家都会寻上门来的。

老舅妈:那么你现在手下的人呢?

老娘舅(挠头皮):我自己先顶一顶。

老舅妈:总经理?

老娘舅:我。

老舅妈:副总经理?

老娘舅:你。

老舅妈:办公室主任?

老娘舅:我。

老舅妈:接待人员?

老娘舅:你。

老舅妈:家政服务员?

老娘舅:我。

老舅妈:质量监督员?

老娘舅:你。

老舅妈:你预备开夫妻老婆店?!

老娘舅:说说笑话!过几天我要招聘,现在下岗的人这么多,这份工作又是这么有前途,这么有意义,我想来报名的人一定很多,人马很快就会配备好的。

〔暗场。

〔老娘舅家客厅。

〔老舅妈在厨房间做菜,老娘舅走了进来。

老娘舅:老太婆!

老舅妈:啥事体哗啦哗啦?!

老娘舅:"家政服务中心"的执照批下来了!

老舅妈:开心啊,你又好忙忙了!

第十八章 延伸阅读

〔从楼上下来从内室里出来的梅艳萍、董小芳听见。

梅艳萍：你这个中心在啥地方办公？

老娘舅：地点还没有找好，先在我们家里办公。

董小芳：这下我们家要闹猛了！

老舅妈：老头子，调个地方。

老娘舅：广告也出去了，反正没有几天。再讲，广告刚出去，没有啥人要来寻的。

〔门铃响。

老娘舅：来了！（前去开门）

〔一少妇站在门口。

少妇（热情）：老娘舅，我认得你的。

老娘舅：你是？

少妇：我听说你担任了"老娘舅家政服务中心"的经理？

老娘舅：对。

少妇：我想到你们中心来请一个家政服务员。

老娘舅：你啥时候要？

少妇：最好马上能跟我走。

老娘舅：这不瞒你讲，我们服务中心虽然开始活动了，电视台报纸也宣传过了，可是我们家政服务员还没有到位。所以请你过几天再来好哦？

少妇（快快不快地嘴里咕着）：宣传得蛮好听，说什么一定把顾客当上帝，全心全意为群众服务……全是假的，想不到连老娘舅也在捣糨糊！（要走）

老娘舅：慢！你是不是真的很需要家政服务员？

少妇：当然，我们夫妻两个人平常在单位里都很忙的，孩子还小，只有三岁，假如没有人帮我们挑掉这家务，那我们双休日一点休息时间也没有了。

老娘舅：好，今天我想办法先帮你解决一个临时的家政服务

员。你有啥要求?

　　少妇:我也没啥要求,只要求是一个女同志,三四十岁,身体健康,无传染病,比如肝炎、感冒,等等。最重要的是无家族精神病史,手脚勤快,高中以上文化程度,身高1.60~1.70米,具有三级厨师水平,会烧菜,有带小孩的经验。别的也没啥,我就这点小小的要求。

　　老舅妈(对董小芳、梅艳萍说):还讲没啥要求,我看她要求蛮疙瘩的!

　　〔老娘舅想了一下,来到梅艳萍身边。

　　老娘舅:艳萍,你能不能临时充当一下家政服务员,我看你倒蛮符合她的要求的。

　　梅艳萍:啥,你要我去做钟点工?!阿爸,你是在开玩笑是哦?!

　　老娘舅:艳萍,你就帮你爸爸一个忙吧,要不然"老娘舅家政服务中心"的信誉还没有开张就要一塌糊涂了。

　　梅艳萍(看看董小芳,犹豫地):这……

　　董小芳:阿爸请你帮忙,你再不去就不像话了!要是我符合条件,是三四十岁女同志,马上就跟那个女同志走!

　　少妇:老娘舅,哪能啦?!

　　老娘舅:马上就好!(对梅艳萍)你看,小芳这么理解我们的工作。

　　董小芳:是呀,救场如救火!

　　梅艳萍:好……(说着似英勇就义状对少妇)走!

　　〔少妇跟梅艳萍离去。

　　〔老娘舅松了一口气。

　　董小芳:阿爸,你快点去招聘家政服务员,当心阿哥回来跟你要不了老婆!

　　老舅妈:对,我也只有一个媳妇。

老娘舅:刚才是特殊情况,刚开始不会连着来人请家政服务员的!

［门铃响。

［董小芳开门,一个中年妇女站在门口。

董小芳:你找啥人?

中年妇女:这里是不是"老娘舅家政服务中心"?

董小芳:阿爸,找你的。

中年妇女:老娘舅,你好,真是太好了,你成立家政服务中心,我们开心、放心,肯定会称心的。

老娘舅:你是来请家政服务员的?

中年妇女:对啊!我丈夫是国际海员,一出海就是半年,一个家里没人就是不行,大扫除、清洗脱排油烟机全要有人做。我想请个年轻家政服务员,最好身体好的,肌肉结实的,看上去人聪明的,头子活络,手脚活络。

老娘舅:这……

中年妇女:有困难?!那我去寻别人家去……(要走)

老娘舅:慢!让我想想看……(看到董小芳,对中年妇女指董小芳)你看他怎么样?他现在也算是我们中心的职工。

中年妇女:再好没有了,现在就跟我走吧,我屋里弄得乱七八糟。

董小芳(把老娘舅拉到一边):阿爸,你怎把我也拉出去?!

老娘舅:咦,头子最活络了,最近又在练健美,你符合条件,跟着走吧!

董小芳:这……

老娘舅:小芳,帮帮你爷忙,救场如救火!

董小芳:……好,走,阿爸,我认得你!

老娘舅:认得三十多年了!你放心,我会尽快找人来调你!

中年妇女(对董小芳):跟我走吧。

〔中年妇女与董小芳离去,正巧董慧芳走了进来……

董慧芳:小芳,你到啥地方去?!

董小芳:你问他们!

〔董小芳跟中年妇女。

董慧芳:姆妈,小芳跟一个女的人到啥地方去?!

老舅妈(没好气):问你爷!

董慧芳:爸爸……

老娘舅:我成立"家政服务中心"……

董慧芳:前几天我在电视里看到了!

老娘舅:人家来请家政服务员,可是我这里人手……

董慧芳:你就把小芳临时派出去了?!

老娘舅:对。

董慧芳:那我回去了。

老娘舅:做啥?!凳子还没有坐热哪能就要走啦?!

董慧芳:等歇要是有人来请家政服务员,爸爸把我派出去,我哪能办?!

老娘舅:要是生意介好,我开心煞了!没有这么多的!

老娘舅:慧芳,嵘嵘跟一苇哪能不来?

董慧芳:嵘嵘托牢他爷要利用双休日补英语

〔门铃响,老娘舅前去开门,一中年男子站在门口。

中年男子:老娘舅,总算找到你了。

老娘舅:你也是来请家政服务员的吧。

中年男子:是的,不瞒你讲,现在社会上家政公司也有不少。但你老娘舅信誉好、口碑好,我想找你,肯定能得到满意的服务。

老娘舅:你要请的是?

中年男子:是这样的,我母亲瘫痪在床,由于父亲早年故世,我平时商务繁忙,没有太多的时间陪她,所以我想请个人给她念念报,读读小说,聊聊天。这个人最好是女同志,有文化,有修养。

老娘舅：是不是过几天？

中年男子：我母亲已经等不及了。

老娘舅（看着董慧芳）：不要客气了！

董慧芳：爸爸，我知道，我今朝是送上门来的。

老娘舅：这，真不好意思！

董慧芳：爸爸，这没什么过意不去的，我嫁出去这么许多年，家里有什么事我极少帮忙，今朝是给我一个奉献的好机会。

老娘舅：敬礼！

［中年男子的手机响了，中年男子接电话。

董慧芳（把手一伸）：请！

［董慧芳与中年男子离去。

［老舅妈停止做菜。

老娘舅：咦，你哪能不弄小菜啦？！

老舅妈：人都给你派出去了，我还弄啥个小菜？！

老娘舅：还有大方跟佳佳、斌斌！

老舅妈：大方带着二个小的一早到苏州去白相，要明朝再回来。

老娘舅：真没法想到家政服务会发展介快？！

老舅妈：你快点动动脑筋……

老娘舅：动啥脑筋？

老舅妈：儿子、女儿、媳妇是帮你顶一顶的，你快点去找人。

老娘舅：明朝就去招聘。

老舅妈：今朝再有人要来请家政服务员哪能办？

老娘舅：一二，已经过三了，不会再有人来请了。

［门铃响。老娘舅前去开门。一个个体户模样的人站在门口。

个体户：老娘舅！

老娘舅：你不就是对面弄堂里卖水果的吗？

个体户：是的呀。

老娘舅：请进。

个体户（进内）：老娘舅，听说你搞"家政服务中心"，我就问这门牌号寻来了。

老娘舅：你需要怎么样的家政服务员？

个体户：老娘舅，你要晓得，我们夫妻俩卖水果，整天守在摊头上，家里已经够得上脏乱差标准了。家具上的灰尘厚的不得了，脏衣服堆得到处都是，小学两年级的男小孩没人管，整天也不晓得野在什么地方，所以我要请个人来帮忙。最好现在就去！

老娘舅（看老舅妈）：……

老舅妈（朝外就走）：……

老娘舅：老太婆，你到啥地方去?!

老舅妈：到最需要我的地方去！

[老舅妈与个体户离去。

[老娘舅关上门，无限感叹。

[门铃响。

[老娘舅紧张……定了下神，振作精神把门打开。一大群男男女女涌了进来。

老娘舅：你们找谁？

男男女女（齐声）：此地是不是"老娘舅家政服务中心"？

老娘舅：是的，我是经理。

男男女女：我们找你！

[老娘舅脚一软，众男女把他托住。

一女：老娘舅，我们听说家政服务虽然比较辛苦，但这份工作收入还可以，而且可以长做下去，所以我们想来试试看，你看好哦？

老娘舅（面露微笑）：欢迎，欢迎，热烈欢迎！

[定格。

[结束。

思考与练习

请比较本剧与刘宝瑞相声《贾行家》故事核的异同。

四、电视节目策划书

<center>**上海教育电视台《绿叶风》栏目策划书**</center>

<div align="right">策划：马骏</div>

一、栏目宗旨

透视校园文化　　展现青春风采

描绘成长轨迹　　传递友爱亲情

青年是我们祖国的未来和希望，他们不仅需要书本知识，也渴望走向社会。本栏目是一个反映青年人和大、中学生课余文化、娱乐休闲生活，传递社会知识、精神文明的窗口。它融教育性、趣味性、知识性、服务性、娱乐性为一体，利用电视传媒的短、平、快特长，采用青年观众，尤其是大、中学生喜闻乐见的形式，在教师与学生、学生与社会之间架起一座沟通的桥梁，在校园与文化、教育与娱乐之间，搭出一方相容的舞台。

二、栏目形式

栏目形式为杂志型、综艺类节目。含14个小栏目，每期选择3～5个，轮番推出，制作固定总片头和14小段小栏目片头的三维动画，并配以栏目主题曲。

三、时段安排

每周星期六晚8：00—8：40在上海教育电视台（26频道）播出，下周二同一时间重播。

四、小栏目的设置及内容

1.《校园新视野》

校园时时刻刻都在发生新鲜事。我们的镜头将伸入校园,捕捉热点事件,反映校园中老师、学生的所思所想。欢迎同学们给我们提供线索。

2.《明星到我家》

教育、文艺、体育等各界明星来到学生朋友的家中,和他们促膝谈心,既有对未来的展望,也有对过去的缅怀。

3.《笑笑小电影》

播放中外幽默风趣的小品片段。

4.《艺术小橱窗》

它将向你介绍包括音乐、舞蹈、诗歌、戏剧、戏曲、建筑、雕塑等各门类艺术精品及优秀艺术家。

5.《校园点播台》

好歌、好曲、精彩的MTV为学生朋友们传递友情、亲情。

6.《给你不给他》

可能是有奖征答,也有可能是兴趣问答,还有可能是好玩的游戏。通过生动活泼的游戏,《绿叶风》节目将找出幸运者来赢取精美的奖品。奖品有限,只能忍痛割爱,给你不给他了。

7.《都市有心人》

也许,在熙熙攘攘的都市里,您来去匆匆,无暇顾及身边的事物,那么请你留意身边历史陈迹或是新兴建筑,做一个都市有心人。

8.《周末大特写》

周末你怎么过,是出去逛街、看电影还是躲在家里看书、打游戏机?我们将跟踪一位学生朋友,把他的周末展示在观众面前。

9.《少男少女赠言》

少男少女之间感情纯洁、真诚,是生活中最值得珍视的。互相赠言正是这种美好感情的体现。多年之后,如果我们重新翻开笔记本,看到这些赠言一定会感到回味无穷。

10.《绿叶交友会》

中学生喜欢广交朋友,可苦于两点一线的生活,交际面过于狭窄,择友面很小,《绿叶交友会》助你一臂之力,为同龄人之间架起一座了解、沟通和友谊的桥梁。

11.《成长的烦恼》

展示少男少女细腻而微妙的心态,为你揭开难以解开的心,让少男少女自己诉说成长过程中的困惑、烦恼,让同龄人帮助他们走出困惑,了解烦恼,重新面对成长的道路。

12.《请你露一手》

自古英雄出少年。大、中学生中心灵手巧者大有人在,还有不少学生朋友拥有自己的"绝招",凡是有"绝招"的朋友我们要请他来露一手。为什么不呢?说不定你也行!

13.《洋腔+洋调》

顾名思义,这是一个外语方面的小栏目。我们将通过它用生动、有趣的形式,让你开心,同时也可以学到一些东西。

14.《星星演唱会》

播放中外著名歌星及校园歌手现场演唱会的演况。

《绿叶风》节目曾经成功地主办并制作了上海市首届卡拉OK大奖赛、上海市大学生赴苏州夏令营、《我看上海大变样》特别节目(由肯德基有限公司、《解放日报》协办)、上海市第五届大学生电影节特别节目和绿叶风95校园民谣演唱会等,都是有一定社会影响的活动和节目。

五、《绿叶风》编导、主持人介绍

夏军,毕业于上海戏剧学院表演系。曾主持过上海教育电视台开播晚会、第十届教师节晚会《托起明天的太阳》、上海第五届大学生艺术节开幕式和闭幕式等大型文艺晚会。

曾主演电影《夜幕下的黄色幽灵》《陷阱里的婚姻》,电视连续剧《都市风流》《年华无悔》《情韵》《双桥故事》《东方梦》《上海大风暴》

《新梁山伯与祝英台》《商城没有夜晚》《洋行里的中国小姐》等。他也曾荣获中央电视台举办的全国第一届影视新秀大奖赛一等奖。

六、其他

本栏目(包括各小栏目)欢迎企业参与并以各种形式赞助。或特约播出,或滚动字幕,或冠名权买断,或广告插映,或协办。具体事宜另订。

思考与练习

请策划一个以大、中学生为主要收看对象的网络综艺节目,时长45分钟。

五、电视栏目专题片文学本

我看上海大变样
——1995年《绿叶风》国庆特别节目(文学本)

<div align="right">策划、撰稿:马骏</div>

片头:

打夯声中一组组人民广场、东方明珠、地铁、杨浦大桥、外滩夜景交织推出。随着背景音乐("不是我不明白,这世界变化快……")响起,字幕"一年一个样,三年大变样"推出。

行程:

"学生我看上海大变样"自行车队驶过外白渡桥(车队行驶过程中飞出字幕"我看上海大变样")。

【外滩】

主持人夏军(开场白):嗨,大家好!《绿叶风》在国庆和大家见面了。在举国上下欢庆45周年的日子里,我们上海教育电视台《绿叶风》节目组、《解放日报》"我看上海大变样"征文和上海肯德

基有限公司联合举办了一次活动,这个活动的名字叫——我看上海大变样。也就是说,我们今天要骑车游览一番上海市容。亲眼看一看,亲身感受一下上海的巨大变化。今天和我一起参加此次活动的都是我们《绿叶风》的热心观众,首先请他们自我介绍一下——

学生自我介绍(12位学生和1位外国人)

(《绿叶风》画面推出)

主持人夏军:"上海要一年一变样,三年大变样"是邓小平同志在三年前提出的。现在三年过去了,上海的确发生了翻天覆地的变化。

学生:对,我也感觉到的。就好比我们现在坐在这里看外滩,就觉得马路宽了,轧桥也建起来了,车辆来回是特别通顺;再看看黄浦江边有许多极富现代感的雕塑以及我们黄浦公园里巍然屹立的人民英雄纪念碑,就觉得上海的外滩比以前繁荣多了,漂亮多了。所以,我相信我们的上海以后会更加繁荣。

学生:是这样的。我们家原来在浦东。三年前,东方明珠还像个婴儿;而如今,它已是个伟岸的巨人站在浦东。它俯视着上海,俯视着发展中的上海。

学生:恩,我家在徐家汇,这三年来徐家汇的变化更大了。头上新建了天桥,脚上又造起了地铁。太平洋百货、东方商厦都拔地而起。噢,还有大千美食林呢!

主持人夏军:说得太好了!我们上海三年来发生了翻天覆地的变化,我想我们的老市长陈毅元帅如果还健在的话,一定会高兴地说:"要得,要得!"

(画外音——陈毅元帅的话:"当然喽,无数革命先烈抛头颅、洒热血,不就是为了我们这个民族、这个国家更加繁荣,更加富强嘛!")

(镜头对准陈毅元帅的雕像,紧接着转向陈毅元帅的扮演

者——著名表演艺术家魏启明）

（主持人及同学们起身向魏启明问好）

主持人夏军：魏老师怎么一大早跑到外滩来了啊？

魏启明：上海外滩的早晨空气新鲜。到这里散散步、拍拍照，其乐无穷。

（大家就地而坐）

学生：魏老师，您是位"老上海"，能否谈谈您记忆中的上海是怎样的？

魏启明：当年的上海，外滩的早晨都能冻死人。日本占领的时候，这里轨电车过外白渡桥，所有的乘客都得下车，电车空着开过去。人步行过桥，桥中间站着日本哨兵，所有过去的人都得鞠躬。过去，稍有爱国心的人，生活在那个时代，他的心情可想而知，非常压抑。我当时在想：中国什么时候没有租界，中国人才能真正站在自己的土地上。当年的外滩我觉得与现在的外滩简直是没有办法比。我刚才拍了不少镜头，抓拍了好多人在打拳、练功的镜头。我发现，他们脸上的表情那么安详，那么专注于锻炼。我在想，他们的前辈，老一代上海人简直都不能想象他们的后代能过上这样的日子。

学生：魏老师，我有一个问题。这三年来您认为上海变化最大的是哪块地方？让您最满意的是哪些地方？

魏启明：我都满意。

学生：最满意的呢？变化最大的？

魏启明：上海已经出现了许多，比如杨浦大桥——世界第一；东方明珠——亚洲第一。能多出几个世界第一，亚洲第一，你说我还能有什么不满意呢？我太满意了！

（"绿叶风"画面推出）

主持人夏军：我们马上就要开始我们一天的行程了。先上哪儿呢？

学生：去杨浦大桥吧！

学生：先到地铁看看吧！

学生：到人民广场！

学生：我说到徐家汇去！

学生：当然是去浦东新区喽！不是有人说，80年代看广东，90年代看浦东吗？

主持人夏军：对！那我们先到浦东区，怎么样？

学生：出发！

（背景音乐中，黄浦江摆渡、东方明珠、各种建筑交织出现）

【东方明珠塔脚下】

主持人夏军：我们现在已来到了东方明珠塔下面。从下面往上看，东方明珠的塔尖高耸入云；我想从上面往下看的话，即便是我一米八二的个子也肯定像个蚂蚁一样，一点点小。不愧为是亚洲第一塔。站在我身边的这位和我们一起参加活动的是上海外国语大学的外籍教师Scotte先生。您好，欢迎您参加我们这次活动。

Scotte：您好！

主持人夏军：现在您能否向我们介绍一下，您在上海外国语大学教什么专业呢？

Scotte：我教英语。

主持人夏军：现在的许多中国人都想到美国去。那么你作为美国人，怎么会想到我们中国来工作呢？

Scotte：因为我对中国的历史、文化很有兴趣，我很喜欢中国人，所以我想到中国来，观察他们的变化。上海是个很热闹的城市。我觉得有好多变化，所以我觉得很有意思。几年以后，上海会有很大的作用。

主持人夏军：去过那么多地方，你最喜欢什么地方？

Scotte：我最喜欢外滩。因为外滩是个很凉快的地方。

（背景音乐响起，推出杨浦大桥镜头）

【杨浦大桥上】

（采访杨浦大桥守桥战士张金平）

主持人夏军：这位就是守卫在我们杨浦大桥上的战士张金平。此时此刻，在国庆到来的时候，我想请他说几句他的心里话。

张金平：我们站在大桥上，看到了上海今天的新面貌和浦东的崛起，我们的内心感到非常的荣幸，同时也增强了对祖国的一片深情和厚爱。因为守好桥和站好岗是我们的职责，也是我们的义务。它将影响到浦东的开发和开放，对繁荣上海的经济都有着重要的意义。所以，我们的守桥任务比较光荣，也比较艰巨。请上海人民放心，在节日即将到来之际，我们要拿自己的幸福换来合家的欢乐。谢谢！

（鼓掌）

主持人夏军：谢谢你！借此机会，我想代表我们在场的同学们和电视机前的观众们以及上海人民谢谢你们，你们辛苦了！

（背景音乐中，自行车车队路过过程与上海景观交织推出）

【人民广场】

学生：哎，你看那不是《北京人在纽约》中的郭燕吗？

学生：对，是严晓频！

学生：我们请她过来，好吗？

主持人夏军：嗨，严晓频，您好，欢迎您！嗳，你不是在美国定居了吗？

严晓频：我刚刚回来十天吧。因为我这次回的是爸爸妈妈的家，我回来看看他们；另外，我新拍的一部戏会在下个月做后期。所以，我回来又有家里的事，又有工作上的任务，所以两头兼顾一下。

主持人夏军：国庆回来看看？

严晓频：这是我近五年第一次回来过国庆。我觉得气氛很不

同,已经能感觉出这是一个相当精彩的国家的庆典假日。

学生:严老师,您好!从美国飞到上海来拍戏,你觉得是上海的什么吸引你过来的呢?

严晓频:一方面,是我的家在上海;另外,我觉得变化中的上海也吸引我回来;还有一个非常重要的原因是我觉得我的事业,我很喜欢的事业在国内。

学生:您每次到上海来是否感觉都是一样的?

严晓频:当然是不一样的。尤其是这一年中,我回来了三次。去年夏天回来的时候,人民广场还不是现在的样子,现在已经落成了,非常漂亮,也很宽敞。我觉得半年回来一次就有一个变化,就有一种感觉上的不同。

学生:近两年上海的变化很大,上海人的变化也很大。所以,我想问,你觉得像我们这样年龄的女孩子和十年前你的少女时代的女孩子无论在意识上、思想上或者打扮上、能力上都有哪些变化?

严晓频:我觉得我跟你们这样年龄的女孩子、男孩子接触不是特别多,今天这样是第一次。我们的车子从外滩过来,一路上你们给我的感觉是特别有活力,而且我觉得你们比我们那个时候更自信。可能比我们那时候更知道自己要什么,或者说更清楚怎么样去谋求自己想要的东西。另外,我觉得在穿着上要比我们那时候漂亮多了,也比我们那时候会打扮。

主持人夏军:我想你身处异国他乡,周围全是蓝眼睛、高鼻梁的外国人。作为一个中国人,你的感受是什么?

严晓频:怎么说呢,毕竟我们是在这里生、在这里长大的,虽然到了美国以后并不觉得很陌生,但毕竟不是自己的故土。所以,很多时候我都非常想家里。看见有中文的东西,听到中国的音乐,尤其是民乐,我觉得特别喜欢。原来在国内的时候还不是那么爱听民乐,而到了美国之后,我发现民乐有特别精粹的地方,特别棒。

我记得小泽征尔曾经在美国讲过一个他对民乐的感觉,我觉得是非常准确的:他觉得好的音乐应该是跪下来听的。民乐,尤其是中国民乐,的确给人这种非常强烈的感受。

主持人夏军:是不是你有时也跪下来听?

严晓频:是的,经常在地上做事情。

主持人夏军:那么好,借此机会我们也来听一首歌曲来表达你的心声,也是我们的心声——《我爱你中国》。

(伴随着歌曲《我爱你中国》,镜头由南浦大桥推至人民广场、外滩……)

【徐汇区】

(歌曲中,支持人夏军采访徐家汇街道负责人钱海云)

钱海云:徐家汇是这两年发展起来的,特别是1992年邓小平同志南方讲话以后,这里的发展变化更大。好多工程项目都是近几年落实、增加的。以后打算把徐家汇变成什么样呢?娱乐中心、精品购置中心、商业贸易中心、旅游中心……我想跟大家讲一下,到了这里应先看一下地铁——

【地铁】

(歌曲声中参观地铁)

学生:哎,你们看,这不是王双庆老师嘛!

支持人夏军:是滑稽演员王双庆老师!王老师,您好!今天怎么有空赶来坐地铁呢?

王双庆:今天,我亲戚在梅陇,请我们去玩。我爱人、孙女一块儿去。

主持人夏军:王老师,您是不是"老上海"?

王双庆:"老上海"!我今年63岁,在上海住了63年。

学生:您认为这三年上海人的文化生活发生了哪些变化?

王双庆:拿文化生活来讲,上海主要的精神食粮我认为是看电视。家家户户都有电视机,电视节目丰富得不得了。过去电视

台少,现在呢?中央台、上海台、教育台……教育台是不能忘的。教育人民啊,特别是年纪轻的,要有知识,知识就是力量,所以要多看教育台……

学生:王老师,我觉得人特别容易产生一种怀旧的感情。像您刚才说了,您已经是位"老上海"了。您看看上海这几年日新月异发生的变化,它属于过去的东西越来越少了,而属于现在和未来的东西越来越多了。那么,对于这种情况你是否会时常产生一种莫名的失落感呢?

王双庆:啊,那不瞒你说呀,我不是时常产生失落的。我根本不大产生失落感。为什么呢?现在新的东西多,新的比老的好呀!

(背景音乐中自行车队、上海夜景等镜头交织推出)

【金丽民族歌舞大酒店】

主持人夏军:你们好,自我介绍一下你们是哪个少数民族的?

傣族姑娘:我们是傣族的。

主持人夏军:对上海人印象怎么样?

傣族姑娘:很好!

……

主持人夏军:你们是哪族的?

爱伲族姑娘:爱伲族。

主持人夏军:对上海感受怎么样?

爱伲族姑娘:可以。

……

(学生与少数民族以歌舞形式同庆国庆)

主持人夏军:我想,经过一天的漫游,我们对上海三年来的大变化已经一目了然了。但是我想,我们相信上海的明天一定会更美好!你们说,对吗?

学生(众):对!

主持人夏军：也许再过三年，我们会故地重游。到那个时候，我想上海的变化一定会更大。在这里，我们能不能设想一下三年后的上海会是一个什么样呢？

学生：上海现在的经济很发达。我希望三年以后，上海的教育事业像经济一样跟上世界发达国家的水平；希望对教师的待遇有所提高，教师跳槽的现象有所减少。

学生：凭着上海人民的智慧与潜力，我相信三年以后的上海会变成一个无法估计和无法想象的欢乐天堂。

学生：我希望，在不久的将来，三年后的将来，上海成为远东第一大经济城市的同时，也能成为绿树成荫、花园遍布的美丽城市。

学生：我希望三年后，崇明和上海的那座崇浦大桥能够早日建成。

Scotte：希望过了三年以后，到中国不会再被"斩"学生：我希望，我能住到更好的房子；上街的时候，我再也不用为了挤公共汽车而担心。

主持人夏军：在这一片灯火辉煌中，我们将和大家说再见了，请记住每周的这个时间里，让我们继续相逢在——

学生（众）：《绿叶风》！

（随着背景音乐响起，主创人员名单滚动推出）

（本片荣获上海市广电学会政府奖三等奖）

思考与练习

请分析电视专题片与故事创作的异同之处。

六、 电视栏目创意策划过程一席谈

为让绿叶飘万家[①]
——《绿叶风》节目纪实

马骏

"您看过教育电视台《绿叶风》节目吗?"

《绿叶风》摄制组曾在南京路、外滩、豫园等繁华地段随机地向过往路人提出这个问题。每十个人中就有三四个,包括学生、警察、机关干部、饭店员工,甚至还有汽车司机,他们的回答是一致的——"看过!"

1994 年,对于上海电视界来说,具有不同寻常的意义。在这一年,由上海、东方两家电视台垄断的局面被打破,有线电视台、教育电视台的开播,形成了上海电视界群雄纷争的崭新格局。只有了解到这一点,你才能理解尚不满周岁的上海教育电视台在如此短暂的时间内能拥有如此多观众背后的艰苦历程。

作为教育电视台的首档综艺节目,《绿叶风》自 7 月 2 日开播以来,收到了 2 000 多封观众的来信。这些出自于大、中学生之手的信件饱含了他们对教育电视台、对《绿叶风》的满腔热情。华东师大经济系的陈怡同学在信中写道:"我喜欢《绿叶风》,有一次,为了和我母亲争着看电视,我干脆把原先坏了的黑白电视捧到了修理店,以后就不必为争着看电视而烦恼了。"上海圆珠笔场技校的顾彦冰同学希望《绿叶风》节目也能反映一下技校学生的生活,她的信是这样写的:"看了这么多期的《绿叶风》节目,认识了许多同龄朋友,有初中的、高中的、职校的、大学的朋友,可是就是没有我

[①] 此部分内容原刊于张明德:《绿叶飘起来:上海教育电视台周年巡礼》,复旦大学出版社 1995 年版,第 196—201 页。

们技校的朋友……忘了我们技校生,我们技校生都生气了。"上海市东方旅游职校的华晨懿同学在参加了《绿叶风》节目的录制过程后,当天回家后立即写信给主持人:"虽说我没有很好的口才、惊人的外貌,却有一次上镜的机会,可以说是我一直所向往的……"

能够被观众接受和喜欢,还有什么比这更令人感到欣慰的呢?《绿叶风》节目从筹划、拍摄、制作直至播出,其间不仅得到了台领导的大力支持,更有工作人员的不懈努力,还有社会各界的无私帮助。蓦然回首,《绿叶风》在前进的路上留下了一串串令人难忘的足迹……

早在1994年5月,《绿叶风》就早已进入了前期策划。为了把这档学生节目办成轻松、活泼的杂志型节目,编导和撰稿人在策划过程中曾一度把它定名为"今天星期八",用俏皮的主持风格把各个板块串连起来。在反复商量和修改之后,《今天星期八》第一期电视稿本完稿了。可是这个稿本存在不少毛病,串连过于调皮,有点倾向于港台地区电视节目的主持风格,特别是栏目名称,还不够大气,缺乏诗意,起个什么名字好呢?教育台的台标是一片绿叶,绿叶象征着生机,象征着青春——"绿叶风",一个响亮的名字就此诞生了!整体风格确定了,撰稿人推翻了原来的稿本,另起炉灶,连夜赶写出了《绿叶风》第一期稿本。很快,《绿叶风》经过紧张的拍摄和制作,终于在7月2日准时和广大观众见面了。

为了扩大教育电视台的社会影响,《绿叶风》策划、组织、拍摄了一系列大型活动。学生平时课业较重,又无经济收入,很少有机会到处旅游,《绿叶风》趁暑假来临之际,组织了一大批大、中学生赴太湖水上乐园游玩,让他们既放松了身心,又饱览了祖国的大好河山。这次活动被拍摄成《快乐青春假日游》播出后,收到了许多同学的来信,要求以后能够多组织这样的活动,让更多的同学参加。

今年是邓小平同志"一年一个样,三年大变样"指示发表的三

周年,为了让学生亲身体验上海这三年的变化,《绿叶风》组织本市大、中学生和留学生、外籍教师一行人骑自行车漫游上海外滩、人民广场、东方明珠等上海的新标志性建筑物。这次活动得到了《解放日报》"我看上海大变样"征文组的支持,并且在各报进行了宣传报道。这档名为《我看上海大变样》的《绿叶风》国庆特别节目还以有奖征答的形式向广大学生和市民宣传了上海这三年来的建设成就,从反馈的应答信中可以看出,这一形式是节目联系观众,进行宣传的有效手段。

临近年底,《绿叶风》还发起了一次"少男少女最佳赠言"征集活动,短短的一个月时间,征稿组就收到了3 000多条应征稿件。为了满足热心观众要和主持人见面的要求,主持人夏军还亲自到外文书店和热心观众见面,并为他们签名留念。

为了更好地迎接1995的到来,《绿叶风》组织了"95迎新校园民谣演唱会",各个颇具个性和演唱实力的校园演唱组、校园歌手纷纷登台亮相,一扫某些港台地区歌曲萎靡消极的情调,给纯净的校园文化添上了浓重的一笔。

《绿叶风》节目的主要对象是学生,可它并没有忘记人类灵魂的工程师,真正的绿叶——教师。为此,《绿叶风》在8月举办了全市规模的教师"绿叶卡拉OK大奖赛",来自本市各区县的400多名教师参加了"最佳绿叶歌手奖"的角逐,其中年龄最小的18岁,年龄最大的78岁。这次活动既丰富了教师的业余生活,又给了他们展现自身风采的机会。

观众,只有观众,才是电视节目和电视台的生命!《绿叶风》制作的这些节目,正是一点点把原来其他电视台的观众争取过来,让他们改变收视习惯,来收看教育电视台的节目。当然,要在激烈的空中大战中取胜,栏目特色是很重要的。

《绿叶风》一开播即形成了自身的节目框架。它的板块《明星到我家》《艺术小橱窗》《笑笑小电影》《校园点播台》各具特色。特

别是"明星到我家",它不像其他电视台的名人访谈节目那样采用在演播室里由主持人和嘉宾进行一问一答的访谈,而是把各行业的明星,如芭蕾新星谭元元,足球教练徐根宝,台湾歌星千百惠,影视演员王志文、刘威、梁天等请到学生家中,以聊天的形式全面地介绍这些亲切自然、真实平凡的名人。"校园点播台"也深受学生的欢迎。它把触角深入大、中学校园,让幸运观众能够直接在摄像机前吐露心声,传递友情、亲情。虽说栏目一推出就已有较好反响,可主创人员并不满足于已取得的成绩。为了不断地提高质量,适应观众的口味,从11月起,《绿叶风》节目在保留原有4个小栏目的基础上,又开设了11个新的小专栏。其中,有反映校园热点现象和学生课余生活的《校园新视野》《周末大特写》;有反映青少年心理问题和少男少女细腻情感世界的《成长的烦恼》《少男少女赠言》;有显露学生才干和寓教于乐的《请你露一手》《洋腔+洋调》;有人人皆可参与的《绿叶交友会》;也有进行有奖趣味征答的《给你不给他》。这些新栏目的开辟不仅大大丰富和充实了《绿叶风》的内容,而且使《绿叶风》节目更加生动活泼,更全面地反映校园生活。

 电视制作的特点是周期短、时效性强,为了能使这个特点得到发挥,主创人员动足了脑筋。为了把《明星到我家》办得更好,就需要更多名声更响的大明星做客《绿叶风》。编导、主持人夏军敏锐地捕捉到了11月8日在长沙举办第三届金鸡、百花电影节的信息,在台领导的支持下,夏军和摄影师轻装上阵,以最快的速度抵达长沙,采录到了这一盛大聚会。当红明星姜文、马羚、巫刚一个个走进了《绿叶风》。拍完了《明星到我家》,夏军又马不停蹄地赶往韶山,拍摄了毛泽东同志的故居,这档节目安排进了12月26日那期《绿叶风》,那一天正好是毛泽东同志诞辰101周年,颇具纪念意义。随后,《绿叶风》摄制组又按照事先的周密策划,深入湖南省贫困山区,采访了失学的青少年,编成了又一个小栏目《周末大特

写》,让上海的同学了解到,在我们国家还有着贫困和落后地区,他们的同龄人不仅无法上学,还在为解决自己的温饱而在生活中苦苦挣扎。赴长沙拍摄,《绿叶风》摄制组可谓一举三得,花最少的钱,用最少的时间,完成了拍摄任务。值得一提的是,关于第三届金鸡、百花电影节的盛况,教育电视台在上海地区是独家播出,充分体现了 26 频道的快速反应能力和极高的工作效率。

《绿叶风》的主创人员和技术人员,应该说都曾有过制作电视节目的工作经验,但是制作一档以青少年学生为主要对象的杂志型节目,却是"大姑娘上轿——头一回",大家都是"摸着石头过河",一边工作一边积累和总结经验。

权衡得失,《绿叶风》大致有这样几条经验:

第一,它的定位较为准确。上海各电视台游戏类节目较多,《绿叶风》就反其道而行之,突出校园文化的特征,以青年学生的生活为素材,制作一些小专题,适当加入一些受青少年欢迎的游戏和访谈内容,但不占很大比重。目前,其他电视台偏重成人和幼儿节目,上海电视台虽有《时代少年》节目,除此之外,大、中学生这一年龄段的综艺节目尚是有待开垦的处女地,《绿叶风》的观众定位由此而产生。

第二,从形式上讲,《绿叶风》比较注重清新的格调、青春的气息、高雅的品位和鲜明的时代感。比如说《绿叶风》所采制的自费生现象便不像一般专题片那样凝重,而是既有理性思考的成分,又有轻松、愉悦的气氛,使学生易于从心理上消除隔膜感。《校园新视野》中所采制的上海大学法学院"劳模班"也少了人为的光环,多了几分平实和质朴。

第三,强调参与精神。《绿叶风》所组织的"快乐青春假日游"和《我看上海大变样》的参加者都是从热心的学生观众中挑选出来的。而《绿叶风》卡拉 OK 大奖赛""少男少女最佳赠言征集"活动更是把参与扩大到了社会。观众可以通过参加拍摄、来信点播、有

奖征答等多种形式全方位地参与《绿叶风》节目的制作。

第四,在宣传包装上,突出了三个品牌。首先是绿叶——它是上海教育电视台的台标,是有别于上海白玉兰、东视的太阳与飘带、有线电视台的帆船的识别标志。其次是"绿叶风"——它是节目的品牌,主持人常在节目中和学生一起呼喊"绿叶风",就是为了增强这个名字的含金量。同时,主持人夏军也是一个重要的品牌,因为夏军是最终代表节目出现在荧屏上和观众作交流的"使者",他的形象一出现,便给观众以最直观的感官印象。从某种意义上来说,无论是他的主持风格也好,外貌特征、穿着打扮,乃至一举一动都影响到《绿叶风》和教育电视台的形象。因为他的形象和名字成了一种品牌。一些报纸、电视台对他的介绍就是为了让他作为一个良好形象出现在观众的心目中。难怪许多热心观众在给《绿叶风》的来信中都称他"夏军哥哥",这说明他的品牌定位是"哥哥型"的主持人。今天,对《绿叶风》来说,帆正扬起,船刚起锚,一切还只是万里长征走出了第一步。只有不断地超越过去,才能创造更美好的将来。为了让绿叶飘进千家万户,《绿叶风》的全体工作人员将加倍努力,为观众奉献更多更精彩的节目。

七、系列短视频策划方案

2018年《车世界》隆重推出原创汽车情景系列短剧《柴可夫司机》

<p align="center">创 意 方 案</p>

一、市场背景

首先,短视频站在风口,短剧或率先爆发。近年来,网络自制剧大行其道,《屌丝男士》《万万没想到》等多部网络剧频频创下过亿级别的点击量。"11度青春"也孕育出筷子兄弟。自制剧的浪

潮由量变到质变,开始出现了一些制作精良、故事性强、接地气的短剧。

其次,短剧将在互联网内容、形式竞争中异军突起。短剧能利用碎片时间将视觉冲击力强的人物和内容,以生动的剧情、音效合一的形式呈献给用户。所以,形式多样、剧情生动的视频短剧走进了大众日常生活,也在影响着大众的生活态度和购买决策。

再次,市场需要制作精良、故事性强、接地气的高品质短剧,大量 UGC(user generated content,指用户原创内容,简称 UGC)催生 PGC(professional generated content,指专业生产内容,简称 PGC)的强烈需求。年轻人的创作热情让移动短视频拥有了爆发巨大潜力的基础条件。随着互联网的发展,用户需求发生变化,要求拍出更完整、更精美的故事。

就目前短剧类型来看,大致分为两种:普通用户创作的"业余"作品,这是贴近草根的 UGC 内容,主要是日常生活工作的点滴,满足的是基本的拍摄需求;另一类则是专业团队制作的质量较高的 PGC 内容,从演员、道具的选择以及拍摄的角度等方面都相当有水准,上传的视频本身可以作为消费内容。

最后,最重要的一点是,目前与专业汽车相关的高品质短剧生产基本为空白。

二、关于世界汽车情景系列短剧的创意

1. 短剧名称《柴可夫司机》
2. 栏目形式:5~10 分钟系列情景剧
3. 栏目内容:每集故事均为老司机柴可夫遇到的一件"尬事"。
4. 年度总制片量:50 集(每周一集)
5. 节目生产形式:自制+征集(高校影视专业+准专业人士)
6. 主要人物角色定位:

柴可夫:老司机,男性,30 岁左右,已婚。

7. 主要配角(根据需要,每个短剧里出现1~2个):
施小甜:28岁左右,柴可夫的妻子
贝贝:柴可夫的女儿,5岁左右
安吉拉:女,25岁左右,柴可夫的同事
牛顿:男,25岁左右,柴可夫的同事
柴大庆:60岁左右,柴可夫的爸爸
火红妹:55岁左右,柴可夫的妈妈

8. 扮演者拟邀请演员类型:当红明星、老明星、跨界名人、网红

三、《柴可夫司机》的核心竞争力及市场推广优势

第一,明星加入,提升受众关注度。我们将邀请影视剧明星、知名艺人、网络红人、跨界名人等加入本剧。不断引发大众关注和新鲜话题。

第二,3D影像技术和第一视角拍摄手法的运用会让受众产生身临其境的超强体验感。

第三,电视与互联网的同步,既能精准达到目标受众,又最大限度覆盖大众人群。在各大视频平台及电视平台推出,强势接触更多受众。

第四,《柴可夫司机》兼容"PGC+UGC",确保创作团队做到专业化与亲民化,生产内容贴合受众需求。编、导、演、制作等水准精良。

第五,PGC保证了短剧的高水准,而适当利用高校网络的高质量UGC也保证了内容的丰富性和大众参与度。凭借强社交关系链能够将拍摄的短剧及时分享到微博、微信朋友圈、QQ空间等,为原创短剧提供更广泛、更深入的传播平台和宣传力量。

第六,根据市场需求编制内容,对目标观众进行精准传播。短剧生产模式与用户需求是伴生关系,制作方先通过社交网络话题互动进行用户洞察和需求分析,随后生产符合市场需要的内容。

还可以收集受众的反馈,对内容进行调整,保证短剧传播对象的精准匹配,并向其提供更优质的内容。

第七,短剧通过隐性方式植入品牌企业广告,避免破坏用户体验。让受众在观看的过程中自然接受。本剧将根据品牌需要将广告内容自然融入到广告中去,广告与产品在短剧中的表现形式更加多元、原生。

四、原创剧本示例

第一集 《大数据》

1. 汽车内　日

柴可夫发动汽车,行驶在路上。

车内蓝牙手机铃声响起。

柴可夫接电话,传来老婆声音:亲爱的,今天是情人节,晚上定个披萨外卖吧。

柴可夫:好的。我这就叫外卖。

柴可夫按触摸屏"吃什么"外卖键。

2. "吃什么"公司　日

客服小姐拿起电话:柴先生您好!你是会员卡123456用户,这里是"吃什么",请问您要吃什么?

柴可夫(画外音):你好!我要订餐……

客服小姐:柴先生,我先和您核对一下信息好吗?

柴可夫(画外音):好。

客服小姐:柴先生,您好!您是住在恒丰路1号1505室。您家电话是尾号是1234,您公司电话尾号是2345,您的手机是尾号是3456。请问您想用哪一个电话付费?

3. 汽车内　日

柴可夫:你为什么知道我所有的电话号码?

客服小姐(画外音):因为我们有后台大数据。

柴可夫:我想要一个培根披萨……

客服小姐(画外音):柴先生,培根披萨不适合您。

柴可夫:为什么?

客服小姐(画外音):根据您的医疗记录,你的血压和胆固醇都偏高。

柴可夫:那你有什么可以推荐的?

客服小姐(画外音):您可以试试我们的低脂健康比萨。

柴可夫:你怎么知道我会喜欢这种的?

客服小姐(画外音):您上星期一在某宝网上买了一本《低脂健康食谱》。

4. 汽车内　日

柴可夫:好。那我要一个家庭大号比萨。

客服小姐(画外音):柴先生,大号的不够吃。

柴可夫:为什么?

客服小姐(画外音):因为您家一共有六口人。来个特大号的,怎样?

柴可夫:要付多少钱?

客服小姐(画外音):99元。这个足够您一家六口吃了。但您母亲应该少吃,她上个月刚刚做了心脏搭桥手术,还处在恢复期。

柴可夫:那可以刷卡吗?

客服小姐(画外音):柴先生,对不起。请您付现款。

柴可夫:你们不是可以刷卡的吗?

客服小姐(画外音):一般是可以的。但是您的信用卡已经刷爆了,您现在还欠银行4 807元,而且还不包括您的房贷利息。

柴可夫:那我先去附近的提款机提款。

5. "吃什么"公司　日

客服小姐:柴先生,根据您的记录,您已经超过今日提款限额了。

柴可夫(画外音):算了,你们直接把比萨送我家吧,家里有现

金。你们多久会送到？

客服小姐：大约 30 分钟。如果您不想等，可以自己开车来取。

柴可夫：为什么？

客服小姐：根据我们 CRM 全球定位系统车辆行驶自动跟踪记录显示，您登记的一辆车号为 SB-666 的小汽车，目前正在天目路由东向西行驶，离我们店只有 50 米。

6. 汽车内　日

柴可夫（感到一阵晕眩）：好吧

客服小姐（画外音）：柴先生，建议您再带一小份培根披萨。

柴可夫：为什么？你不是说我不能吃吗？

客服小姐（画外音）：根据我们后台大数据分析，这些天，特别是今天您与一位女性通话频率高、时间长，今天又是情人节，我们分析应该是您的情人，而这位手机用户近来一直买的是培根披萨，她应该喜欢这种口味。

柴可夫表情尴尬。

客服小姐（画外音）：您最好现在就送回家，否则您就不方便出来了。

柴可夫：为什么？

客服小姐（画外音）：根据我们定位系统，您的爱人大约 30 分钟后到家。

柴可夫：我为什么要出来？

客服小姐：您已在城市酒店定了今晚的房间，估计您是与情人约会吧？

柴可夫表情尴尬。

字幕：大数据时代，老司机也要谨慎驾驶、不可越界。

剧终

第二集 《搭错车》

1. 汽车内　日

柴可夫在街上开车。

手机 APP 提示（画外音）：前方 200 米有一位乘客要搭顺风车去妇幼保健院。

前方，一个长发美女挥手。

柴可夫靠边停车，美女上车。

美女：你好。

柴可夫瞄了一眼美女：你好。

2. 妇幼保健院门口　日

柴可夫：到了。

美女忽然晕倒。

柴可夫：你怎么了？

3. 检查室外　日

柴可夫在焦急等待。

医生从检查室里出来：王美玉家属。

柴可夫：我！……不是。

医生拿出一张单子：恭喜你了！要做爸爸了！刚才就是低血糖，补液后就可以走了。签字吧。

4. 汽车内　日

柴可夫：我说我就是做了一单顺风车，你也不能把孩子赖在我头上。

美女：孩子爹找不到了，你看着挺顺眼，就你了。

柴可夫：我有老婆、有孩子的好吧。明天就去做亲子鉴定！

5. 医院门口　日

柴可夫拿着亲子鉴定，打开汽车门，坐进车里，高兴地看着，拨打蓝牙电话：老婆，亲子鉴定报告出来了，我是清白的。还写了什么？我看看——先天不孕不育。——不对啊，那咱家两个儿子是

谁的?

6.汽车内　日

柴可夫开车从医院内开出。在医院门口看到老同学刘医生。

柴可夫:刘晖。你怎么在这里?

刘医生:我在这里做医生啊。最近怎么样?

柴可夫:别提了,心里很烦。

刘医生:烦啥呀,你的烦恼我都帮你解决了!上次那女的是想讹你吧,我一眼就看明白了,那个亲子鉴定是我做的,所以简单帮你处理了一下,还给你写了个先天不孕不育,你应该请我吃饭吧!

柴可夫表情尴尬:还好!差一点我就……

字幕:老司机要防止搭错车,更要防止搭错神经!

剧终

思考与练习

请把你觉得好笑又有意义的网络段子改编成1~2分钟的短视频文学脚本。

八、影视广告片创意脚本

Y品牌轿跑车品牌宣传系列广告片创意故事(附脚本)

创意概述:通过三个都市潮人的三个小故事,直击Y轿跑车的主要目标人群——20~30岁的都市职场年轻人。

故事一

《新车:你拉风我兜风》

时长:30秒

人物:

阿汤:男性,25岁

同龄篮球球友大头、黑人等5人

完整故事创意:

故事场景在一个社区篮球场。

 阿汤是一名运动鞋设计师,平时喜欢打篮球。他的车后备箱里总是放着琳琅满目的各款新出品的运动鞋潮款。

 这天,他开着新买的Y轿跑车来到篮球场,球友大头照旧把篮球传给他,当阿汤如入无人之境地扣篮后,立刻迎来了一阵掌声!——原来,这掌声不是给他的,而是他的球友们给Y轿跑车的。

 球友们被Y轿跑车惊艳到了。不等阿汤同意,开着他的Y轿跑车兜风去了。

 阿汤无奈地看着这帮顽皮的"大男孩"们开着Y轿跑车远去的背影。

镜头	场景	画面	声音	音效	备注
1	篮球场 (日 外)	5名健美男青年正在打球。 阿汤驾驶Y轿跑车驶入,停在篮球场边。 镜头从Y轿跑车的LOGO前脸开始扫过。 双色车身。 大灯。 LED转向灯闪烁、熄灭。 闪亮的轮毂。	球友们的声音: "拦住他" "快传" "投篮"	嘻哈背景音乐	
2	篮板下 (日 外)	大头停下防守,黑人也发现了什么,5个人都停下来向Y轿跑车看去。	有球友问"怎么啦?"		
3	Y轿跑车车旁 (日 外)	阿汤打开后备箱,里面有各种潮流运动鞋琳琅满目。 阿汤从中挑了一双很酷炫的鞋穿上。			

(续表)

镜头	场景	画面	声音	音效	备注
4	篮球场（日 外）	大头把篮球传给他。阿汤猛跑扣篮进网。阿汤听到一阵掌声，却发现身边既无人拦截也无队友。	一阵掌声响起（其实是球友们在为车鼓掌）	嘻哈背景音乐	
5	Y轿跑车车旁（日 外）	大头、黑人等5人正围着鼓掌，并羡慕地看上看下。<u>大头拉了下门，发现车门没有关，于是直接坐进了驾驶座。其他4人也迅速地钻进了车子。</u>			
6	Y轿跑车车内（日 内）	<u>大头发动车子，车子启动，</u>众人向阿汤挥手。			
7	篮球场（日 外）	阿汤又好气又好笑无奈的表情。			
8	尾版	<u>Y轿跑车车外观。</u>字幕：享趣就去，一起趣潮Y轿跑车。			

注：强化表现车内外装饰及功能的部分均用下划线标注。

故事二：

《网红情缘：妙不可言》

时长：30秒

人物：

安妮：女性，25岁，职场女性，网红店打卡者

闺蜜：Selina、Hebe

三位帅哥

完整故事创意：

故事场景：以驾驶中的Y轿跑车为主要场景（其间串联都市繁华地段的网红店、网红商场）。

安妮是一位职场女性，她是网红店的狂热粉丝，她的好朋友 Selina、Hebe 和她一样，也对网红店情有独钟。

这天下班后，安妮和闺蜜们正赶赴一场"3+3"的约会晚餐（即三位陌生男生和三位陌生女生），安妮负责驾驶 Y 轿跑车去接两位闺蜜，而两位闺蜜各自在网红店排队买好了网红奶茶和糕点。

当三位闺蜜来到约会的网红商场后，与她们约会的三位帅哥早就在等她们了。而她们发现，对方也开着一辆同款的 Y 轿跑车。

镜头	场景	画面	声音	音效	备注
1	Y 轿跑车车内（日 内）	安妮正驾驶 Y 轿跑车开在路上。 液晶屏显示 Selina 来电。 安妮对着屏幕：接电话。 电话接通。	Selina：安妮，奶茶快排到了哦，你快点啊！	时尚快节奏的背景音乐	
2	LADY 奶茶店外（日 外）	安妮驾车靠边停车。 Selina 拎着三杯奶茶上车。			
3	Y 轿跑车车内（日 内）	安妮继续驾驶。 液晶屏显示 Hebe 来电。 电话接通。	Hebe：脏脏包我已经买好了，我在老地方等你哦！		
4	大师傅糕点店外（日 外）	安妮驾车靠边停车。 Hebe 拎着一袋糕点上车。			
5	Y 轿跑车车内（日 内）	车在等红灯。 安妮、Selina、Hebe 快乐地分享着奶茶和脏脏包。			

(续表)

镜头	场 景	画 面	声 音	音 效	备注
6	酷炫商场外(日 外)	安妮的车停下。 三位帅哥帮她们打开车门。 三个女孩开心地从车里出来。 安妮的Y轿跑车旁停了一辆一模一样的Y轿跑车。 男生们和女生们发现,对方开的都是Y轿跑车。 大家开怀大笑。		时尚快节奏的背景音乐	
7	尾版	画面虚化。 字幕:享趣就去,一起趣购Y轿跑车			

注:强化表现车内外装饰及功能的部分均用下划线标注。

故事三:

《秀出自己》

时长:30秒

人物:

罗曼:男性,25岁,新锐服装设计师

加油工小兰:女性,19岁,汽车加油工,身材高挑,面容姣好

男女模特5位

完整故事创意:

故事主要场景:Y轿跑车车内、加油站、秀场(Y轿跑车4S店)

罗曼是一位满脑子只想着设计的服装设计师,专门设计少女装。一天在赶去秀场的路上,得知女模特生病无法前来走秀,令他感到绝望和无助。

他经过加油站,进去加油,发现加油站的加油工小兰的形象气

质非常适合他设计的服装。一开始小兰还有点心理防备,后来罗曼打开车门,车后挂满了各种少女装。小兰确认了他设计师的身份。

在 Y 轿跑车上,小兰穿上了罗曼设计的少女装,跟着罗曼一起赶去秀场。

秀场就是 Y 轿跑车 4S 店,小兰自信地在 Y 轿跑车旁的红毯走着。

镜头	场景	画面	声音	音效	备注
1	Y 轿跑车内（日　内）	罗曼正驾驶 Y 轿跑车开在路上,液晶屏显示 Ella 来电。 电话接通。 液晶屏显示:对方已挂断电话。 罗曼沮丧抓狂的表情。	Ella:罗哥,我病了,没法去秀场了。 罗曼:可是我正在赶去秀场,走秀马上就要开始了。 Ella:抱歉。 电话挂断声	T台走秀音乐	
2	加油站（日　内）	罗曼开着 Y 轿跑车进入加油站。（镜头扫过车前脸、侧面、大灯的外观细节） 加油工小兰给 Y 轿跑车加油。 罗曼从后视镜发现小兰形象出挑。 罗曼赶紧下车。			
3	加油站（日　外）	罗曼和小兰搭讪。 小兰用警惕的目光看着他。 罗曼打开后车门,车子后排挂满了用于走秀的少女装。 小兰脸上的表情由犹豫到羡慕,再到惊喜。			

(续表)

镜头	场景	画面	声音	音效	备注
4	Y轿跑车车内（日 内）	罗曼驾车上路。副驾驶座上的小兰已经换上了走秀服。		T台走秀音乐	
5	Y品牌4S店	小兰和模特们穿着富有青春活力和潮酷风格的服装在4S店的红毯上走秀。红毯两边停着几辆酷炫的Y轿跑车。			
6	尾版	画面虚化。字幕：享趣就去，一起趣潮Y轿跑车			

注：强化表现车内外装饰及功能的部分均用下划线标注。

思考与练习

请围绕你最喜欢的一个消费品品牌，创作一个30秒的故事类创意广告片。

图书在版编目(CIP)数据

故事创作教程/马骏著. —上海:复旦大学出版社,2019.10 (2022.6 重印)
影视编导辅导系列教材
ISBN 978-7-309-14644-8

Ⅰ.①故… Ⅱ.①马… Ⅲ.①电影制作-教材②电视剧创作-教材 Ⅳ.①J9

中国版本图书馆 CIP 数据核字(2019)第 226873 号

故事创作教程
马 骏 著
责任编辑/刘 畅 章永宏

复旦大学出版社有限公司出版发行
上海市国权路 579 号 邮编:200433
网址:fupnet@fudanpress.com http://www.fudanpress.com
门市零售:86-21-65102580 团体订购:86-21-65104505
出版部电话:86-21-65642845
上海崇明裕安印刷厂

开本 890×1240 1/32 印张 7.75 字数 184 千
2022 年 6 月第 1 版第 4 次印刷

ISBN 978-7-309-14644-8/J·411
定价:36.00 元

如有印装质量问题,请向复旦大学出版社有限公司出版部调换。
版权所有 侵权必究